CW00816072

The Concept of Non-Photography

FRANÇOIS LARUELLE

The Concept of
Non-Photography

Translated By
ROBIN MACKAY

URBANOMIC

sequence

First published in 2011 by

URBANOMIC	SEQUENCE PRESS
THE OLD LEMONADE FACTORY	36 ORCHARD STREET
WINDSOR QUARRY	NEW YORK
FALMOUTH TR11 3EX	NY 10002
UNITED KINGDOM	UNITED STATES

Third Revised Edition 2015

ISBN 978-0-98321-691-9

BRITISH LIBRARY CATALOGUING-IN-PUBLICATION DATA
A full catalogue record of this book is available
from the British Library

LIBRARY OF CONGRESS CATALOGING-IN-PUBLICATION DATA
A full catalog record of this book is available
from the Library of Congress

Copy-editor: Silvia Stramenga
Printed and bound in the UK by
TJ International, Padstow

www.urbanomic.com
www.sequencepress.com

CONTENTS

Preface

Of what do these essays speak? Of photography in the flesh – but not the flesh of the photographer. Myriads of negatives tell of the world, speaking in clichés among themselves, constituting a vast conversation, filling a photosphere that is located nowhere. But one single photo is enough to express a real that all photographers aspire one day to capture, without ever quite succeeding in doing so. Even so, this real lingers right there on the negatives' surface, at once lived and imperceptible. Photographs are the thousand flat facets of an ungraspable identity that only shines – and at times faintly – through something else. What more is there to a photo than a curious and prurient glance? And yet it is also a fascinating secret. 'Non-photography', above all, does not signify some absurd negation of photography, any more than non-Euclidean geometry means that we have to do away with Euclid. On the contrary, it is a matter of limiting the claims of 'theories of photography' that interpret the latter in terms of the world, and of bringing to the fore

its human universality. These essays aim to disencumber the theory of photography of a whole set of ontological distinctions and aesthetic notions imposed on it by the Humanities with the help of philosophy, and which celebrate photography as a double of the world, forming thus a 'Principle of Sufficient Photography' – so as to reveal both its modest nature and its abyssal character as 'identity-photo'.

I have retained the loose, sometimes reiterative oral style of these lectures (particularly in the second half). It seemed to me that it would be somewhat forced to rework them exactly according to the current theoretical status of non-philosophy. Of these three essays, only the first has been published, in a 2007 collection edited by Ciro Bruni for *Germs* [*Groupe d'Etude et de Recherche des Médias Symboliques*]. Written around 1992, they contain the essential elements of non-philosophy as assembled in *Théorie des identités* (Paris: PUF, 1992) and make the link with the quantum themes of *Philosophie non-standard* (Paris: Kimé, 2010). It is enough to understand that the term 'identity', perhaps not the happiest of terms, given its logical associations, assures the passage between the One – the perennial object of our research – and that of quantum 'superposition' – our key concept at present. Just a few changes and clarifications in vocabulary would suffice.

<div align="right">

FRANÇOIS LARUELLE

PARIS, MARCH 2011

</div>

What is Seen In a Photo?

THE PHILOSOPHER AS SELF-PORTRAIT OF THE PHOTOGRAPHER

All, the All itself, would have begun with a flash, the lightning-bolt of the One not so much illuminating a World that was already there, as making it surge forth as the figure of those things that its fulguration would have forever outlined for the West. Such is the philosophical legend of the originary flash, of the birth of the World, a legend of the birth of philosophy in the spirit of photography. Philosophy announces that the Cosmos is a 'shot', and announces itself as this creative shot of the World. Heraclitus' child at play would, in the end, have been nothing but a photographer. And not just any photographer: a 'transcendental' photographer, since in photographing the world, he produces it; but a photographer with no camera, and perhaps for that very reason destined ceaselessly to take new shots of that first flash – consigned to extinction – constrained thus to comment

interminably on that first shot by taking yet more, to engage himself in an *unlimited-becoming-photographic* – so as to verify that the flash, the World, the flash of the World – that is to say, philosophy – really has taken place, and was not just a trick of the senses.

No point in trying to separate philosophy from this photographic legend that encircles it: philosophy is nothing other than that legend of the fulgurant illumination of things and of its imperceptible withdrawal, of that no-longer-photographed that founds the photographo-centric destiny of the West. Well before the invention of the corresponding technology, a veritable automatism of photographic repetition traverses western thought. Philosophy will have been that metaphor of a writing or a speech running after an already-failed light. Perhaps – what might be called a meta-photographic hypothesis on the origins of philosophy – it is nothing more than a photography realized too quickly and presumed to be total and successful; an activity of transcendental photography constituted by the absence of adequate technology, indeed on the very basis of this absence. Perhaps it is but a premature photographic conception of the World, born of a precipitate, excessive generalization of the phenomena of illuminated forms produced at the surface of things or of language – phenomena which there was, as yet, no technique to recollect, store and exploit. Philosophy is perhaps born as a photographic

catastrophe – in all senses of the word: as an irruption of the 'empty' essence of photography and as an intoxication of All-photography and of the photography of the All. Photography without technique, without art, without science, condemned endlessly to reflect itself and to nostalgically resurrect the Heraclitean lightning-bolt that came too soon. Philosophy is that premature thinking that will have constituted itself, not through a mirror-stage but through a *flash-stage*, a darkroom-stage, giving it a fragile being, a fragile basis, in this photographic mode, unfinished and too immediately exploited.

To continue with the hypothesis: this photographo-centric pulsion at the heart of thought, something like an *objective photographic Appearance* that it draws on, like an uncircumventable element, makes it impossible to rigorously think the essence of photography. If the latter functions as a *constitutive* metaphor of philosophical decision, how could it then be thought *by* philosophy without a vicious circle resulting? Any philosophy of photography whatsoever – this is an invariant – will appeal to the World, to the perceived object, to the perceiving subject, all supposedly given, and given initially by that transcendental flash that will have made the World surge forth from the midst of being. But how could such a circular manner of thinking avoid making photography as stance, as technique and as art, an 'empirical' degradation or deficiency of the onto-photo-logical essence of

3

philosophy? If we wish simply to describe or think the essence of photography, it is from this hybrid of philosophy as transcendental photography that we must deliver ourselves, so as to think the photographical outside every vicious circle, on the basis of a thinking – and perhaps of a 'shot' – absolutely and right from the start divested of the spirit of photography.

Here is the first meaning of 'non-photography': this word does not designate some new technique, but a new description and conception of the essence of photography and of the practice that arises within it; of its relation to philosophy; of the necessity no longer to think it through philosophy and its diverse 'positions', but to seek an absolutely non-onto-photo-logical thinking of essence, so as to think correctly, without aporias, circles or infinite metaphors, what photography is and what it can do.

Only a rigorously non-photographic thought – that is to say a thought from the start non-philosophical in its essence or its intimate constitution – can describe photography without begging the question, as an event that is absolute rather than divided, that is to say already philosophically anticipated in an ideal essence and empirically realistic – and, at the other extreme, can open up photography itself, as art and as technique, to the experience of non-photography.

Non-photography is thus neither an extension of photography with some variation, difference or decision;

nor its negation. It is a use of photography in view of a non-photographic activity which is the true element of the photo, its meaning and its truth. By 'photography', on the contrary, we must now understand not only the technical act, but the philosophy-style spontaneous, more or less invisible, self-interpretations that accompany it – the 'photographism' that takes the place of thought for us, and whose effects are felt in the form of a forgetting of the essence of photography in favour of its philosophical – that is to say (as we have seen) onto-photo-logical – appropriation. For onto-photo-logy manifests itself in the form of a circular auto-position of photographic technique and of the elements it takes from the World (body, perception, motif, camera), this auto-position signifying a vicious self-reflection, an interpretation on the basis of elements that are perhaps already interpretations and, in any case, on the basis of western onto-photo-logical prejudices that are redoubled and fetishized in the form of philosophies-of-photography, but never really put into question or 'reduced'.

It is therefore not enough to re-ascend to the photographic 'metaphor' of the origins of philosophy to think the photographic with the necessary rigour – this is what philosophers have always done, it is their way of withdrawing and taking another 'shot'. It is more urgent to find the means to suspend or to bracket out, radically and without remainder, all of western onto-photo-graphics; to rethink

what a 'shot' is according to its essence. Supposing, as we shall suggest, that the essence of the shot is nothing photographic, that it totally excludes the onto-photological metaphor, then it is according to this originary and positive non-photographic instance that we must 'see' photography anew, rather than on the basis of photography itself and therefore circularly, without rigour. The essence of photography is not itself 'photographic' in the onto-photographic sense of the word: of this there is no doubt. But it remains to determine positively, otherwise than through a 'withdrawal', a 'reserve', a 'différance', etc., the non- of non-photography. For this purpose we shall employ the notions of *photographic stance* and *vision-force*.

More generally, a good description of photography necessitates that one treat it as an essence unto itself; not as an event either of the World or of philosophy, or as a syncretic sub-product of modern science and technology; that one recognize the existence, not just of a photographic art, but of an authentic photographic thought; the existence, beyond the components of technology and image-production, of a certain specific relation to the real, one which knows itself as such. We shall thus eliminate from our method the point of view of style, of the history of styles and techniques: this is not our concern. We shall give a description, nothing more; we shall call 'essence of photography' only that which we ourselves as vision-force can describe as to the objects, techniques and styles of

photography; that alone which is susceptible only of a pure description outside of all the objects, aims, finalities, styles, techniques, etc. … which are its conditions of existence. The essence of the photographic stance must not be conflated with its conditions of existence in perception, in the history of styles and the evolution of techniques.

TOWARDS AN ABSTRACT OR NON-FIGURATIVE THEORY OF PHOTOGRAPHY

A photo as such – what would that be, what would it manifest – not through the object it shows, but qua photo that shows it? What is its power of the phenomenalization of the real – and, above all, of which real? Where is this power itself perceptible and grasped? In the object? In the theme or the call of the World? In the technical process? In the result – the photo-object, 'shown' and looked-at … ?

Like all the arts, photography requires perception or refers to it; supposes it, even. But from the fact that photography supposes perception, all philosophical aesthetics abusively conclude an originary continuity between one and the other; continuity is confused with 'pre-supposition'. Photographic materialism, technologism, realism, and idealism are founded upon this common conclusion, this refusal to examine the exact and limited nature of

this presupposition of perception. Photography then becomes a more or less distanced, reified, deficient mode of perception – or indeed a more or less idealized, or even differed, mode, and so on. The realist illusion proper to philosophy (even, and above all, when it is idealist) – its auto-factualization – impregnates the theory of photography with its fetishism, giving it, across apparently contradictory aesthetics, one and the same figurative (so to speak) conception. The task of a rigorous thought is rather to found – at least in principle – an abstract theory of photography – but radically abstract, absolutely non-worldly and non-perceptual. Traditional, that is to say merely philosophical, interpretations of photography are made on the basis of one of the transcendent elements inscribed in the World – the eye, the camera and its techniques, the object and the theme, the choice of object, of the scene, of the event. That is, they are made on the basis of a semiology or a phenomenology, doctrines that start out by ceding too much to the World, only to withdraw out of shot, withdraw from the essence of the shot, by interpreting it too quickly in relation to the transcendence of the World alone. They found themselves on the *faith in perception* supposedly at the basis of the photographic act. But perhaps, fundamental to the latter, there is more than a faith, there is a veritable spontaneous photographic knowledge that must be described. It is not certain that there is a 'photographer's faith' as there is a philosopher's

– the philosopher who, by profession, *believes* in the World and flashes or transcends each time – nor that he confesses this faith each time he presses the button. How exactly does the photographer, through his body, his eye, his camera, relate himself to the World? In a manner such as only a phenomenology – a phenomenology of being-photographic-in-the-World – could describe? Or rather in a manner necessary in a World that is contingent as such, which would prohibit a phenomenology or an ontology of photography? Is the photographer in the World and in History, taking an image of them, an event, working them without extracting or tearing something from them? Otherwise, if philosophy is already the photography *of* the World, and thus also of the World of photography, why would photography itself not be outside the World? In what utopic or pre-territorial place? The photographic act is a certain type of opening, but can we be so sure that every opening gives onto the World? Is this act merely a case of a *photographic decision*, of something like a technical and observational retreat in relation to things, but all the better to assure its hold (imaged or magical) on them?

To the techno-photo-worldly or figurative hypothesis which is that of philosophy, we oppose a wholly other general hypothesis – that of a radical abstraction that photography perhaps does not realize fully in itself, but in relation to which it can be situated and interpreted afresh. To the transcendent paradigm of philosophy which

remains within *onto-photo-logical Difference*, we oppose the stance of the most naive and most intrinsically realist knowledge, a stance that appears to us essential – more so than calculation and measurement – to the definition of the essence of science. In what way is the knowledge immanent to the photographer's stance, from this point of view, of the order of the scientific; or at least descended from the latter; and what is it that ultimately distinguishes it from the scientific, making of it an art rather than a science? This last question gives us to perceive the complexity of the general hypothesis that will serve as our guiding thread: to what extent is photography not an activity, for example, of a kind with Artificial Intelligence (AI) – an attempt at the technological simulation not of the World in its objective reality, in its philosophico-cultural reality, but of science and of the reality that science can describe, naively in the last instance? Like AI, photography would be a science reliant on a technology, or a technology realizing a *somewhat* scientific and naive relation to the World – to its reality, at least insofar as science itself gives this reality only in the last instance. Not an artificial perception of the World (this would suppose the philosophical model of perception), but an artificial science or a technological simulation of science, supposing once more, one last time, the World in its transcendent reality. Photographic technology would be charged with realizing to the maximum the real photographic order as a symbolization (partially

still under the laws of the World) of science and of its stance, taken here as rule or norm. We would no longer interpret photography as a knowledge that doubles the World, but on the contrary as a technique that simulates science, a form of knowledge that represents an attempt to insert science into the conditions of existence of the World and above all of perception; a hybrid of science and perception ensured by a technology. To understand photography, we must, in any case, cease to take perception and being-in-the-World as our paradigm, and instead take the scientific experience of the World as our guide. We will then see emerge photography's variance from science, a variance that will define its sense as an artistic practice. This artistic sense should be read as the between-two of the vision-in-science and perception or being-in-the-World, and as a variance ensured by a technology ...

THE PHOTOGRAPHIC STANCE AND VISION-FORCE

Let us try first of all to describe systematically the photographic act – this description will be nuanced and rectified as we proceed – according to the new paradigm, 'abstract' or 'scientific' in spirit, that we have evoked above and which we shall go on to define more precisely.

We cannot be certain that photography is a position or the taking up of a position before the World, a decision

of position towards the object or the motif. Before the eye, the hand, the torso are implicated in it, perhaps it is from the most obscure and the most irreflexive depth of the body that the photographic act departs. Not from the organ-body or body as organ-support, from the substance-body, but from a body absolutely without organs, from a stance rather than a position. The photographer does not throw himself into the World, he replaces himself firstly in his body as in a stance, and renounces all corporeal or psychic intentionality. 'Stance' – this word means: to be rooted in oneself, to be held within one's own immanence, to be at one's station rather than in a position relative to the 'motif'. If there is a photographic thinking, it is first and foremost of the order of a test of one's naive self rather than of the decision, of auto-impression rather than of expression, of the self-inherence of the body rather than of being-in-the-World. A thinking that is rooted *in* rather than *upon* a corporeal base. What is the body as photographic base, stripped of intentionality? It is that which concentrates in itself an undivided and precisely non-intentional vision-force. What body for photography? Precisely not the phenomenological body as part of the World or as thrown-into-the-World, but an originary and transcendental arche-body that is from the outset 'vision' through and through; but an as-yet un-objectivating vision. Photographic thought, rather than being primarily relational, differential, positional, is

first of all real, in that sort of undivided experience, lived as non-positional self-vision-force, which has no need to posit itself simultaneously on the object, to divide with itself, to identify itself with the World and to reflect itself in itself. The ultimate photographic lived experience – that of the immediate self- and vision-application, the very passion or affect of vision – is too naive to be anything other than an indivisible flux of vision, of which it is not even certain whether it will be divided by the camera. This vision-force resists the World through its very passivity and its impotence to separate from itself and to objectivate itself. The existence of the photographer does not precede his essence; it is his body as force, indivisible into organs, that precedes the World.

There is therefore – and this is exactly the same thing – a veritable photographic transcendental reduction of the World, in the sense that the logic which makes for the coherence of the latter, which assures it and permanently renews its transcendence and the inexhaustibility of its horizons, that this logic, which also governs everyday life in the World and its 'originary faith', is as if globally inhibited, invalidated in a stroke by the photographic stance. This stance consists less in situating oneself in relation to the World, in retreating, coming back to it and surveying, overflying it, than in definitively abstracting oneself from it, in recognizing oneself from the start as distant, as the precessor, even; and hence, not in returning

to the World, but in taking it as a simple support, or as an occasion to focus on something else – what, we do not yet know. However, if there is a type of intentionality proper to photography, if it no longer directs itself toward the World, but only supports itself upon it, it does so, no doubt, so as to frame a universal shot which belongs rather to objective fiction. This reduction is that of a stance, and is assured by the lived-body in the most subjective or immanent of manners. Not by a rational or bloodless subject, or indeed one reduced, for example, to an eye; but by a body as absolute, uncircumventable requisite of the photographic act. The latter is at least (but not only) this stance, that which permits delivery, in a stroke, from all the onto-photo-logical interpretations that are merely circular but which divide themselves into the idealist, the materialist, the technologist, the empiricist, etc. Photography is not a return to the things, but a return to the body as undivided vision-force. Further, this is not a return, but a departure upon that basis constituted by the greatest naivety, a naivety which, inversely, makes possible an almost absolute disenchantment, like a disinterest for the World at the moment when the photographer adjusts the lens. The photographer does not think the World according to the World, but according to his most subjective body which, precisely for this reason, is what is most 'objective', most real in any case, in the photographic act.

There is thus what we shall call a photographic finitude. It is more immediately apparent than in other arts. It is a refusal to survey and to accompany the World or History *in extenso*; a subjection to the body and, *consequently*, to the singularity and the finitude of the motif. Here, finitude does not mean the reception of an external given, but an impotency in regard to oneself, a powerlessness to leave oneself so as to go amongst things – the intrinsic finitude of a vision condemned to see according to itself and to remain in itself – but precisely without being, for all that, a rational subject 'looking down on' the World. The photographer spontaneously prohibits himself from exceeding or surpassing his stance, his vision, his camera, his motif. Such intrinsic finitude means that the 'photographic' body is not a site or a place, but a utopian body whose very reality, whose type of reality qua 'force', leaves it with no place in the World. Photography is a utopian activity: not because of its objects, but because of the way it grasps them, or even more, because of the origin, located in itself alone, of this way of apprehending them.

UNIVERSAL PHOTOGRAPHIC FICTION

Let us continue the hypothesis. The photographer has need of a stance that is, not naive, but is *within* naivety. He immediately postulates a use of (less than a rapport

or a relation with) the World, of his body, of his camera, which renders objectivation less obvious than it might appear. Of photography as science, and perhaps for the same reason, philosophers say that it is 'objectivating', that it prioritises the object or the sign, that it supposes an ultra-objectivist 'flattening' of the World. We might ask ourselves if there is not a great misunderstanding here, a very self-interested error of perspective. Whatever correctives they apply to it, philosophers generally make use of a prism, one and the same prism, to see and to describe things: the prism of objectivation, of transcendence and exteriority, of the figuration of the World. This is a Greco-Occidental invariant: it might be varied, transformed, the objectivation may be differed, postponed, distorted by withdrawal and alterity, the horizon of objectivity or of presence may be taken to pieces or subjected to endless cavils, opened, split or punctured ... but a philosopher can be recognized very easily by the fact that he always supposes, if only to initiate or solicit it, the pre-existence – absolute like a mandatory structure or a necessary destiny – of this objectivation.

His characteristic naivety lies in not seeing that here, it is a matter, as we have said, of an auto-interpretation, an auto-position or fetishization of photography, where the latter is prematurely identified with a transcendental function, that is to say with reality. Which means that it is impossible for the philosopher, who is a naive

16

photographer, to think true photographic naivety and to describe it correctly.

Thus it cannot be said with any certainty at all of the photographer – and even less so of the science with which photography maintains the closest of relations – that he installs himself 'in the midst' of the World, in the between-two of the visible and the invisible, in the phenomeno-logical distance as that which would render possible his own manifestation in tele-phenomenality. As far as flesh is concerned, he knows only that of his own body, not that of the World; he is prodigiously 'abstract' in this sense. So that, rather than imagining the basic realism of all photography as a transcendent and fetishist realism, as being rooted in perceptual 'objectivity' so as to go and seek an object still more distant than that of philosophy, in place of this raising of the stakes to which the latter automatically leads, it would suffice to invert the sense or the order of the operation: not to deduce the *reality* of photography's own object from the perceptual and worldly *objectivity* of the object, but to found its objectivity upon its reality.

We mean to say, with this formula, that photography must be delivered of its philosophical interpretations, which are one and all amphibological; from the confusion of the perceived object and the object in itself or of the real, of objectivity and of reality. The specific 'object', the *proprium* of photography, can be found in the body and in

the photo, in the process that goes from one to the other; not in the World. Perhaps there is not even – by right at least – any ontological identity, any co-propriation, any common form, of the photographic object and the photo that supposedly 'represents' it.

Wittgenstein (but also any philosopher whatsoever) postulates an *a priori* form common to the two orders of reality. We on the contrary distinguish them as radically heterogeneous, the *occasional* presence of the object of the World being quite enough, what is more, to explain *what* the photo represents. But what the photo represents has nothing to do ontologically with the formal being of the photo as such or as representation.

To reprise – and radicalize – a distinction made by Husserl, we shall say that the object that is photographed or *that appears* 'in' the photo, an object drawn from the transcendence of the World, is wholly distinct from the *photographic apparition* or from the representation of that object. More rigorously: it is the latter that distinguishes itself from the former. There is a 'formal' being or a being-immanent of photographic apparition; it is, if you like, the photographic *phenomenon*, that which photography can manifest, or more exactly, the manner, the 'how' of its manifesting the World. This manner or this phenomenon – here is what radicalizes Husserl's distinction – distinguishes itself *absolutely* from the photographed object because it belongs to a wholly other sphere of reality than

that of the World: to the sphere of the immanence of the stance of the body, to undivided vision-force.

What is characteristic of philosophy is always to give too much importance to the World, to believe that the photographed object exceeds its status as represented object and determines or conditions the very essence of photographic representation. It postulates precisely that the object *that appears* 'in' a photo and its photographic *apparition* share the common structure or form of objectivation. Whence its ultra-objectivist interpretation of photography. But this is not at all the case: what does it mean for the transcendental stance to realise itself as vision-force, if not to suspend from the outset or to immediately reduce this transcendence of the World, and all the phenomena of authority that follow from it, and to pose all the real problems of photography as a function of the immanence of vision-force? Thus, we *dualyze*, that is to say, we radicalize as originary and by right – and even as unengenderable in the wake of a scission or a decision – the duality of the photographic vision and the instruments or the events that it can draw from the World. There is no photographic decision; on the other hand there is a (non-)photographic vision that is, so to speak, parallel to the World; a photographic process which has the same contents of representation as those that are in the World, but which enjoys an absolutely different transcendental status since it is by definition immanent to vision-force.

This originary and in-principle duality, which will not have been produced by scission or alteration, cutting or 'differance', is obviously the condition for the two orders of reality no longer hybridizing or mutually impeding each other, as they do in philosophy. In particular, the immanent photographic process – that which concludes in the photographic *manifestation* – no longer allows itself to be altered, inhibited or conditioned by the photographically-manifested object. It ceases to be stopped, limited, partialized – but this also means: normalized and coded – by the World and by that which constitutes its flesh – the bifurcations, ramifications, decisions, positions, all that work of auto-representation of the World that has 'almost' nothing to do with 'simple' photographic representation. Thus, because of this duality which replaces the reflexive distance to the World – objectivity – a new space opens up from the outset, or immediately: the quasi-space of an absolute fiction wholly distinct from the World and from the object. Of photographic representation, we must say that, even more than the sun of a unique reason illuminating the diversity of its objects, it is a vision-flux forever indivisible within the unlimited space of fiction that is the finished photo. Qua finished photo, it is also, through its partaking in the immanent-being of the photo, radically distinguished from its material support. The materials and the supports are obviously fundamental, but they explain only the variety of the photo's representational contents.

There is no longer any material or formal causality that can condition the essence or the immanent-being of the photo as vision. Doubtless, on the other hand, we will say, photography is also an art and not only a vision, a science or a knowledge. But we shall interpret it at first according to this model so as better to determine, afterward, its specific difference as art.

The duality of the reproduced object and of its manifestation in the photographic mode allows us to understand what the latter grasps in principle, what it is. The photo – not in its material support, but in its being-photo *of* the object – is none other than that which, through vision-force, is given immediately as the 'in-itself' of the object. Just as we have eliminated the philosophical type of objectivity, we must, to be coherent, eliminate the 'in-itself' that corresponds to it, for example the idea of common sense (internalized and transformed by a philosophy that supposes it so as to overturn it) according to which the perceived object exists in itself. The photo, owing to its being immanent on one hand, to its reference to the perceived object on the other, *is* incontestably the in-itself of that object. But the in-itself is no longer continuous with the perceived-being, it is even separated from the latter by a philosophically-unbridgeable abyss. By in-itself, we designate what is most objective or exterior, but also what is most stable in that which is capable of being given to vision: objectivity and stability no longer as attributes

or properties of the perceived object, but as they might be given and lived in their turn on the basis of immanent vision alone. They are not given within a horizon and limited by it, nor, on the other hand, do they themselves form a horizon of presence limited by objects. In their lived-being, they are solely immanent; in their specific content, they describe a quasi-field of presence empty not only of present objects, but of all syntax, structure or articulation, of all 'philosophical decision'. As to the object itself and the technological ingredients, they remain in the World without penetrating in the slightest into the photographic process itself.

It is this that explains why the *photographic apparition* is not a subtilized double of the object, endowed with the indices of the imaginary. It is a *pure a priori image*, an ideality that is 'objective' but without the limits of (specific, generic, philosophical) idealization, that is to say without transcendent decision or position. It is ideality, we might say, before any process of idealization. Vision does not 'shoot' a pure image; more exactly, a pure image is given to it, in an immanent mode, an image which does not visualize the operation of shooting, but *is* what is shot, the transcendent object; and which, without touching it refers to it as mere 'signal' or 'occasion'. To immanent vision, 'in-itself' or non-thetic, non-self-positional objectivity is given in a manner itself non-objectivating; and this photographic objectivity does not simply extend

spontaneous perception. On the one hand, vision-force only makes use of the World as a support or reservoir of occasions (an 'occasionalist' conception of photography) without abstractly redoubling it. On the other, it gives itself directly and in totality, uncut, the distance of objectivity that is photographic apparition or the photographic a priori of the World, and which is given to it in itself and as a whole, without being divided and reflected in itself. The photographer fixes on the negative-support, the a priori negative or the possible, universal and non-thetic film, through whose medium, at least as much as through his camera, he looks at or sees the World without ever framing it for himself.

Thus, to the photographic as 'stance' there does not correspond a failure of objectivity, but an objectivity other than the philosophical kind: an irreflexive, non-circular objectivity, a simplified objectivity, so to speak. Photography is one of the great media that have put an end to the empirico-transcendental doublet, that have separated or 'dualyzed' the latter in definitively non-contemporary orders, impossible to re-synthesize philosophically. Photography is the description of a real that is no longer structured in a transcendent manner by philosophy's doublets or unities-of-contraries, by the exchanges and redoublings of perception. It has never installed itself in the gap between the visible and the invisible. It is a vision-force which sterilizes the perceptual pretension proper to

the World. What is apparently the most objectivating art is in fact the one that best destroys objectivation, because it is the most realist – but this is a realism of immanence rather than of transcendence ... In dismissing faith in perception to the margins of photography, the risk is obviously that it will only be all the better exhibited in it, will return all the more into it. But this doesn't change the fact that photography has never been – in its essence, we don't speak of the spontaneous finalities conveyed by the photographer – an aid to perception (its analysis, its clarification, etc.). Photography has its own 'intention' – it is that quasi-field of pure photographic apparition, of the *universal photographic Appearance or Fiction* (that of the vision-stance). And it is philosophically sterile: photography takes place in an immanent manner, it has nothing to prove, and it doesn't even necessarily have a will – for example, to critique and to transform the World, the City, History, etc.

This in-itself of the World, we must affirm that photography gives it, that photography is in no way a double, a specular image of the World, obtained by division or decision of the latter; a copy, and a bad one, of an original. Between the perceived and phenomenal photographic perception, there is no longer – as we have said – the *decision* from the original to the copy, or from the copy to the simulacrum. The photo is not a degradation of the World, but a process which is 'parallel' to it and which

is played out elsewhere than within it – a profoundly utopian process, 'unlimited' by right rather than merely 'open'. A *parallel* process, not inscribed in the World: and certainly not one of the divergent lines of development that continue to make the World. We shall no longer say, then, that photography is a generalized simulacrum, a topology of the simulacrum, a traversing of a thousand surfaces: *A thousand photos*, this is still the idea that the worldly and transcendent materiality of the photo belong to the latter. Whereas if its being-immanent is rigorously maintained so as to affirm its reality, there is no longer need of a thousand photos, of an unlimited-becoming-photographic; 'a' photo, one solitary photo alone, is enough to satisfy the photographic intention and to fulfill it. To do otherwise would still be to allow immanent photo-being to be limited by the transcendence of surfaces – the immanent photo-being that is absolutely devoid of all surface and all topology, even though it is 'described' as a universal 'quasi-space', even more universal than any topology.

For such a quasi-space belongs to the photo at once as possible or universal and as in-itself of the object. In the photographic phenomenon thought according to vision-force, are reconciled the most universal possible and the in-itself or the reality of objects. This is why we are obliged to posit an identity where philosophy posits an opposition. But still this is not a unitary or philosophical identity: photography produces, traverses and describes

an absolutely unlimited 'surface' – empty of all bifurcation and decision – of fiction, an a priori quasi-field of fiction. This field is no longer transcendental, properly speaking – only the vision-stance is – it is no more than a priori. But this field of fiction is real, rigorously real by virtue of its essence in the vision-stance. Photography does not produce bad fiction or a standardized imaginary – or only when it renounces its essence and puts itself 'at the service' of the authorities of the World, of History, of the City, etc. It produces the only fiction that is real in the only mode in which it can be: not from itself and through reflection in itself or through a fetishizing auto-position, but through its essence – an essence which, yet, is in its turn absolutely distinct from it and not conditioned by it.

Photography is thus a passion of that knowledge that remains immanent to vision and that renounces faith-in-the-World. In principle the photographer does not do ontology, or theology, or topology. One could even say that he is too ascetic to 'do photography', above all if one understands the latter as a way of reflecting the World and reflecting oneself in it, of commenting on it interminably or of accompanying it. This conception of photography is to its real essence what a cliché is to rigorous thinking: a philosophical artefact, an effect of the onto-photo-logic that renders impossible a faithful description of photographic phenomenality; a supplementary negative, a cliché produced by the philosophical

'camera' or the photographico-transcendental hybrid. An attempt to photograph photography (the philosopher as self-portrait of the photographer) rather than describing it as a thinking.

However, as we have described it, the universal photographic Fiction, that is to say the photo considered no longer in its representational content, but in its essence or its immanent-being, only 'refers us back' to that essence or to the vision-force characterized by its indivision or its status of Identity. This referring-back is not immediate: the photo represents the World – in a specular manner, and through its content; but it reflects its own essence in a non-specular manner, it reflects vision-force without ever reproducing it. We will say that it represents it 'only in the last instance' and that that which it describes in this non-philosophical mode of description is necessarily always an identity, the identity 'in-itself' of vision-force, of the subject as vision-stance. In a word, and to bring together this first analysis into a formula: in its essence all photography is 'photo-ID', identity-photography – but only in the last instance; this is why photography is a fiction that does not so much add to the World as substitute itself for the World.

A Science of Photography

THE CONTINENT OF FLAT THOUGHTS

To elucidate the essence of photography within the horizon of science rather than that of philosophy – what would that mean?

If it is not a sufficient reason but merely an occasion, that doesn't mean it is a meaningless coincidence: the invention of photography is contemporary with the definitive and massive emergence of thoughts of the automatic, blind or symbolic type, 'levelled' or 'flat thoughts' (logic and the mathematicization of logic; but also phenomenology, the science of 'pure phenomena'); and of thoughts that destroy the perceptual and reflexive basis of philosophy and of its image of the sciences: the various generalizations of scientific knowledge (axiomatization, logicization, 'non-Euclidean' mathematics, etc.). It is at least in this theoretical context – that of the invention and the definitively scientific use of blind thought – that we shall interpret it. Like the disciplines just cited or

29

those which, following them, relayed this invention of automatic thought – Abstraction, Information Systems and Artificial Intelligence – photography does not belong to history as one of its already-surpassed moments. In fact it is photography (and increasingly so) that becomes one of those 'productive forces' that drive both the production of history and its reproduction, here 'imaged'. It is this 'photographic cut' that we propose to describe. If philosophy has not been able to explore the nature and extent of flat thoughts, let us change our general hypothesis and horizon: science, a new science perhaps, shall be the guiding thread that will allow us to penetrate into the heart of the photographic operation. On condition that we globally re-evaluate and reveal the 'thinking' at work in science.

Still, the idea of an automatic thought proper to the sciences in general is subject to the gravest misunderstandings. By the expression blind or deaf, irreflexive or flat thought – a thought characterized by its radical and distanceless (remainderless or unhesitating) adequation to its immanent object – we certainly do not understand 'psychic automatism' nor that in which it is carried on: theories of the unconscious, the 'thinking' of the unconscious now as pulsional, now as logico-combinatory (even if it is perhaps closer to this latter conception of the unconscious). We do not propose this irreflexive thought with reference to any regional model, any experience

drawn from a particular scientific discipline. Logic itself is perhaps no more sufficient than any other such discipline. Rather than understanding blind or deaf thoughts on the model of logic, with its formal automatism and 'principle of identity', we must render intelligible their practice of radical adequation through *Identity*, doubtless – but a real Identity, not a logical one. Of photography, we shall say that it is a thought that relates itself to the World in an automatic and irreflexive, but real, way; that it is therefore a *transcendental automat*, far more and far less than a mirror at the edge of the World: the reflection-without-mirror of an Identity-without-World, anterior to any 'principle' and any 'form'. The photographic image, which is only apparently an image of the World, is perhaps anterior by right to logic, which is, in effect, indeed an image *of* the World (Wittgenstein). Photography is a representation that neither reasons nor reflects – this is true in a sense, but in which sense? Is it due to an absence of reflection, as is spontaneously maintained? Or is it due to the excess of a thought that maintains an irreflexive relation to a certain real or identity that is not necessarily governed by perspective?

However it is indeed Science, the scientificity of science, such as a 'first Science' might reveal or manifest, that we propose to find in this discovery of flat thoughts. It is not its logicization or axiomatization that has given science, from scratch, its character as science. It is on the

contrary a clearer manifestation of its essence as science that allows it fully to integrate these processes of strict adequation into thought. Perhaps it is a definitively 'symbolic' and irreflexive thinking, capable by virtue of this alone of a greater universality; perhaps it is this itself that has given its true sense of an organon to logic; that has, what is more, enabled both the 'non-Euclidean' and the 'non-Newtonian' mutations. Thus, if science – and photography – must be a thinking, it is on condition that we no longer conflate science with 'techno-science'; its essence with its technological conditions of existence – techno-logic and logics alike; being-in-photo with the technical reproducibility of its support of paper and symbols.

To bring photography into proximity with science, to describe it as an automatic and irreflexive thought, is thus also to cease *reflecting* local (psychic, logical, informatics, technological, etc.) experiences of automatism in this *irreflexive* thought; and to postulate that in general what is proper to science is to be a thought 'in good and due form', a true thought, that is to say a thought that is true, defining itself by its relation to the real itself, but of an irreflexive or blind nature through and through, and thus having no need of philosophy. For philosophy, precisely, reflects the locally irreflexive in the supposedly reflective-in-principle essence of thought. From this point of view, if photography is of the type of those modes of thought that are logic, axiomatics, and artificial intelligence, it is

obviously not because of its technologies or its general technique – in this it does not resemble them – but as a way of thinking, as a strict 'adequation' of the relation of knowledge to the real, and of the real defined as Identity – those things which first Science manifests in every science. Science does not serve us here as a paradigm in its results or in the knowledge it produces, but in its stance of blind or symbolic thought in its very essence, in advance of any local 'logicist' or 'informatic' interpretation of this symbolic character. Let us repeat: what is necessary is an enterprise of revealing the *science-Essence* that is the proper work of a new science.

This means that the technological automatism of photography no longer interests us. The magical effect of this machinery that plays now on the long exposure, now on instantaneity, in both cases on an apparent eviction of time, does indeed exist, but is grafted onto the more profound automatism of photography's 'stance'. The ideological consequences that one has been able to draw from this supposed mechanization (generalised dumbing-down, the destruction of art and taste, nihilist levelling, uselessness of figurative painting, death of inspiration, proliferation of copies, deathly coldness, etc.) are all founded on a precipitate interpretation of the role of technology in photography; on the conflation – an essentially philosophical conflation – of the essence of photography with its technological conditions of existence.

It is between two modes of thought that have repressed or misinterpreted them – philosophy on one hand (consciousness and reflection), psychoanalysis on the other (the unconscious and pulsional automatism) – that the photographer must be situated and grasped anew by a science. The photo is then neither a mode of philosophical reflection – even if there is plenty of photography integrated into philosophy – nor a mode of unconscious representation or a return of the repressed. Neither Being nor the Other; neither Consciousness nor the Unconscious, neither the present nor the repressed: these two historically-dominant elements of thought must be put aside in favour of a third, occupied by the huge vista of thought that is science. This third element we shall therefore call the One or Identity 'in-the-last-instance'. It alone, along with the first Science that is its representation, allows us to give the most universal and the most positive description of photography, without being constrained to reduce it to its conditions of existence, whether perceptual, optical, semiotic, technological, unconscious, aesthetic, political. All of these certainly exist, but will be demoted to the status of effective conditions of existence specifying and modelizing photographic thought, but playing no essential role, and powerless to explain the emergence of photography as a new relation to the real.

What authorities, what codes or norms do we refuse with photography? Pictorial taste, and the techniques and

norms that produce it? It is too quick to explain this emergence as an overthrowing or a revolution against painting; always the restrictive and reactive model of overthrowing, of rebellion. Against painting – and thus still *within* the pictorial order? Photography does not extend painting, even if it locally draws on it and furnishes it with new codes and new techniques. It is a mutation, an emergence of representation beyond ... a 'step beyond' representation, which does not exist in itself, and which is always virtually interpretable in the last resort by philosophical procedures and positions, but nevertheless well beyond that virtual point of interpretation. We can be sure that photography really produces something other than bad, mechanized or more exact painting, once we have understood that it produces something other than perception, optical technology, aesthetic codes, something other than a sub-painting or a pre-cinema, etc. – something other than is claimed by that management of all activities that is philosophy (philosophy of art, philosophy of photography, and so on). We must first of all put it globally into proximity with a science thus reevaluated, rather than with philosophy, so as to prevent it from being any longer definitively reduced to its techno-perceptual, techno-optical existence; or, inversely, sufficiently elucidated, as is believed, by mechanical, optical and chemical magic, an artisanal magic which is not without its seductions. We will take the photo as the exemplary, paradigmatic realization,

in the domain of images and of their production, of that flat and deaf thinking, strictly horizontal and without depth, that is the experience of scientific knowledge, and on the basis of which we must, for reasons of rigour and reality which cannot be philosophically debated, also describe painting and the other arts. But more than other arts, perhaps, photography introduces, not in the World, but *to* the World, to its artistic and technological reproduction, a new relation.

We shall not speak here of revolution – an overly philosophically-loaded concept of overthrowing, of return to point zero and of redeparture, and which has nothing to do with science – but of the photographic mutation or cut; of the novel emergence, under precise technological conditions, of a relation immanent to the real which, by virtue of its radical adequation, is other than that which traditional ontology and its contemporary deconstructions form and govern.

We thus treat photography *as* a discovery of a scientific nature, as a new object of theoretical thinking – suspending all problems of historical, political, technological and artistic genesis. So that photography is an indivisible process that one cannot recompose from the outside, even partially, like a machine. It is a new thought – and it is so by virtue of its mode of being or its relation to the real, not its aesthetic or technological determinations. Understood in this way, a photo introduces an experience

of Identity, and also of the Other, that is no longer analyzable within the horizon of 'Greek' ontological presuppositions and thought. Far from being a sublimated tracing of the object, of its re-folds and folds, the folds of Being, it postulates an experience of the real-as-Identity. It is thus also the response to the question: what use is perception *for* photography, from the point of view of the latter and from within its practice?

From this point of view, we maintain the following thesis: photography is the equivalent of an *ideography*, of a *Begriffsschrift* (Frege); a symbolic representation of the concept, but a representation of an image rather than of a concept – writing and representation, in techno-perceptual symbols, rather than in writing or signs derived from writing. Photography broadens considerably the idea of the symbolic and of symbolic practices beyond their scriptural, language-bound or linguistic form. A photo is an Idea – an *Idea-in-image* more than a 'concept', that always focuses on 'the experiential' – and which rests on a material support, on a symbolic order, here the technologico-perceptual complex. This also means that, if one must understand photography as a practice of the symbolic figuration of ideality of or Being as image, this is not so as to content oneself with philosophical – that is to say empirico-rationalist – auto-interpretations, with the symbolic and the symbolization of 'terms' and of the calculation that ensues; and that are imagined to be the

basis of logic and of axiomatization. The very notion of symbolism as material support of the photo prohibits this empiricist reduction.

A SCIENCE OF PHOTOGRAPHY

We postulate that photography is a science – a 'qualitative', or, better still, purely transcendental science, and consequently one free of mathematical and logical means. But we shall also describe it in taking up, ourselves, a scientific stance – for example treating photography and its power-of-semblance (if not of resemblance) as a new theoretical object without equivalent in *philosophical* theories of the imagination and of representation, handling the latter like a mere material so as to produce a new, more universal representation of the image, of the representation of the photo. For a science of representation and of the image must make a *complete* or radical dualysis of these notions. That is to say, instead of an analysis of them, which still deals with hybrids and would lead back to philosophical amphibologies, their dualysis, the unequal and unilateral distinction of Identity, or of the real, of semblance or of the 'imaginary', ultimately of the support or of the symbolic.

We seek the internal criteria of the photographic process. But everything depends on what we mean by

'internal'. Most of the time, in the absence of any radical analysis of philosophical requisites and positions, we make the internal with the external of philosophical or ontological transcendence, just as we make the identical with the Other, the real with the exteriority of the possible. There is no internality but Identity itself, which, as immanence, is its own criterion. It is self-identity, and the photo is thought by and for Identity.

If there is thus a certain type of 'line of demarcation' to trace, a duality to recognize as foundational, and which explains the novelty of the photographic cut, it is that of the *cause in the last instance* of photography – real-Identity – and the techno-perceptual (optical, chemical, artistic, etc.) conditions of existence of the latter. This non-philosophical, non-unitary redistribution cedes place to the 'photo' phenomenon, to the *being-in-photo* that is deployed from its cause to its conditions of existence without being confused with any of them. Photography can be reduced neither to its technological conditions of existence, nor to the experiential complex that associates old images, technical means linked to the medium, perception or aesthetic norms. It is an immanent process that traverses and animates this materiality, a *thinking* instigated by the artificial simulation of perception. There is a thinking in and of photography, it is the set of ideal conditions of the phenomenon 'in photo', which relate the techno-perceptual conditions to Identity or to the real.

The essence of a phenomenon, once it is determined by science, can no longer be confused with the object or the phenomenon itself, nor with the manner of thinking, nor again with the means (technological, for example). It is the cause-in-the-last-instance, the Identity that acts not only as an 'immanent cause' but through the radical immanence of its Identity. It is thus also distinguished by the four forms of causality described by philosophy and which are transcendent: science knows only in occasional manner formal, final, material and 'agent' cause. We 'explain' a phenomenon scientifically by inserting it into the process formed of the cause-in-the-last-instance, the occasional cause, and a priori structures of theoretical representation that fill in the interval between the two (what we call *being-in-photo*).

'Photographic causality' is an important problem, even if it is not really a problem (of the scientific type) so much as a question (of the philosophical type). So that, qua problem, its formula turns out to be ambiguous and confused: the true causality is that of the real, of Identity-in-the-last-instance rather than of Photography in general, a formula that postulates a unitary autoposition of the hybrid or of onto-photo-logical Difference. In addition, but secondarily, there is a properly photographic causality, that of being-in-photo, bearing on its technico-perceptual conditions of existence, that it reduces to the status of a mere support for its unlimited ideality (and not for

cutting into a flux ...) It is accompanied by an effectively inverse causality, of its conditions of existence (perception included) on the a priori photographic content which is thus specified and overdetermined by the givens of 'experience' and the constraints they exert.

Thus the photographic process remains immanent by virtue of its 'first' cause – what we also call the photographic 'stance' or *vision-force* which is not only the requisite of the real that every photo needs in order to continue being 'received' by the photographer, but precisely its cause-in-the-last-instance, an intransitive cause, exerted only in the mode of immanence. But it becomes effective or realizes itself with the aid of its conditions of existence, which function, in the overall economy, as mere *occasional* cause: the technology of the medium, the norms of pictorial tradition, aesthetic codes, all of this, as considerable as it may be – to the point where it prevents philosophy from thinking vision-force – remains of the order of an 'occasion'.

The description here is obviously 'transcendental', but transcendental in the sense that it pertains to that which makes for the reality of the photo for the photographer rather than to that which makes for its possibility and its effectivity for the philosopher. Its 'conditions of possibility' are not our problem. Reality is the only object of science, and reality distinguishes, by way of 'condition', its real condition or cause and, on the other hand, its

conditions of existence or its effective putting-to-work (the technologico-optical complex). Science eliminates from itself the philosophical correlation between fact and principle, between the rational faktum and its possibility; it describes and manifests simultaneously the being-photo (of) the photo, *photographic identity*, such as it is deployed from its real cause to its effective conditions of existence and fills in this 'between-two'. The transcendental subject and its 'empirical' correlate are done away with in the same gesture by photographic identity. The cause (real or transcendental in its manner, which is purely immanent) no longer corresponds to the 'transcendental subject', nor do the conditions of existence correspond to an 'empirical' conditioning in the sense in which the philosopher understands it. Photography, along with symbolic modes of thought, radical phenomenologies, non-Euclidean generalizations and, in general, the spirit of 'Abstraction', has contributed to identifying the transcendental and the empirical as functions of a scientific process, and to the distinguishing of this usage from their philosophical putting-into-correlation, the 'empirico-transcendental doublet'.

WHAT CAN A PHOTO DO?: THE IDENTITY-PHOTO

Let us remark on Barthes's statement, and give it a literal sense: a photo realizes 'this impossible science of the unique being'. The science of photography is indeed a science of identity in so far as it is unique, but it is a science that is entirely possible if one subtracts the unicity from its psychological and metaphysical interpretations and if identity is ultimately understood as that which all science postulates. A science of unicity is only impossible or paradoxical for philosophy, for the latter's image of science and its image, from outside, of identity. It is real, effective even, if it is nothing but science. Again it is a matter of relieving it of its unthought philosophical residues. What should we understand in particular by 'unique being'? If unicity and identity are understood as characteristics of transcendent objects or beings, as is the case when the real object of the photo is that which is represented, the representation is then both a unique copy of its object, and universal, a copy of the unique which in principle has no copy. This form of mimesis makes of science a double specularity of the real, overseen by identification. Philosophy does not have the means to exit from this circle – 'its' photography is of the order of the semi-real semi-ideal hybrid, of the living-dead or the double. Science, however – this is what we postulate – at

least science brought back to its ultimate conditions, is science only of the identity (of) the real-in-the-last-instance, an identity which, in order to be real, can never be given in the mode of presence and of specularity.

The power-of-semblance of the photo – its power to (re)semble – is power-of-presentation (of) Identity, but a power that lets it be as Identity, without hybridizing itself with it or degrading it in an image. Doubtless, photo-being presents, or even *is* the very presentation of the One; but qua One, a One which remains One, unaffected by this presentation or by Being. The photo presents not some 'subject', but its Identity, with the aid of or on the occasion of the 'subject'; and presents it without transforming it in what it is. The photo *as such* is the real-*effect*, an effect that manifests the real in letting it be, without making it return or enter into its own particular mode of presence, without producing it as photo and reducing it to a representation. Contemplating a photo, we contemplate the real itself – not the object, but an identity, at least that in it which is a trace of Identity-in-the-last-instance, without the two of them being effaced, hybridized one with the other through some reversibility, convertibility or conversion of the intentional gaze.

A photo thus does not let us see the invisible that haunts the world, its folds, hinges and furrows, its hidden face, its internal horizon, its unconscious, etc., which articulate and multiply Transcendence. Nor does it make

the repressed return. It manifests, through its global existence as being-in-photo, the Identity which is its invisible object and which, if it comes to the photo, never comes in the manner of representational objects or invariants (those that are supposedly photographed). A photo does not focus intentionally on Identity; it gives it, not in, but through its universal and ideal mode, without ever giving it in the form of an Object or an Idea, in the element of Transcendence in general. To focus on Identity, this would be once more to divide it bilaterally into object and image, to annihilate it and push back its presence to the horizon of an infinite becoming; to idealize and virtualize it, put it in a circle or specular body. Photographic presentation *represents* invariants drawn from the World, but *presents* or *manifests* Identity through its very existence as photo alone. It is not Identity that is 'in photo', but the World; but being-in-photo is, qua Being, the most direct manifestation possible of Identity, and also the least objectivating. It is like the effect that, in so far as it is only effect, manifests its cause without ever intending or representing it. The photo is the *first presentation* of Identity, a presentation that has never been affected and divided by a representation.

THE SPONTANEOUS PHILOSOPHY OF PHOTOGRAPHY

Most interpretations are founded in the confusion or the amphibology that the concepts of image and of photo bring with them. For common sense, and still for the philosophical regime, an image is an image-of ..., a photo is a photo-of We attribute an intentionality to them, a transcendence towards the World supposedly constitutive of their essence. Philosophy pursues a dream of its own kind of civil status: it is the photographic form of the old founding amphibology of philosophy, which the latter has left largely intact: the confusion – convertibility or reversibility – of the ideal image and the real object; this relation of reciprocal determination being supposed to belong to the image and to define it whatever additional differentiation of the terms there might be. It is the oldest of self-evidences: the photo would draw its reality or its essence from this relation – as differed or postponed as it may be – to the object, to the data of perception (of history, of politics, etc.). Whence that philosophical *habitus*: to mediatize the image and its representational content by means of the object-form, the object being precisely that 'common form' through which the image or being-in-photo and the 'objective' data exchange their respective being. The object is the absolute *sensus communis* that founds philosophy and its local concepts of 'common

sense', it is the ultimate form in which it is definitively mired, even if only so as to be able to 'differ' it.

Whence that spontaneous philosophy of the photographer, who believes that he photographs an object or a 'subject'. In reality it is crucial to recognize, and to say, against that idealism that is the very philosophy of the photographic act, that one does not photograph the object or the 'subject' that one sees – but rather, on condition of suspending (as we have said) the intentionality of photography, one photographs Identity – which one does not see – through the medium of the 'subject'. The objective givens of perception are not – in principle, that is to say, for a science – *that which* is photographed; one in a certain sense 'photographs' only Identity (the Identity of objects) through the medium of those objects that enter into the photographic process for a special reason, as occasional cause of the process. Photo-ID, Identity-Photo – one could not say it better, to destroy the civil status upon its own terrain. The rigorous description of this process begins with the refusal of transcendent realism, and of the intentional framing that is part and parcel of it. Doubtless, here lies the most general paradox of science, to the eyes of philosophy. The same goes for the photo: what is known in the photographic mode – known rather than 'photographed' – is not exactly the represented object. One does not photograph the World, the City, History, but the identity (of) the real-in-the-last-instance which has

nothing to do with all of that; the rest is mere 'objective givens', means or materials necessary to an immanent process. If a non-philosophical distinction, by its radicality, traverses 'Photography', it is the static and unilateral duality of the 'photographed' – its object-in-the-last-instance, Identity itself – and of the photography that includes the 'photographic givens' of perception, of technology, of art. It could well be that the bad photographer is, first of all, a bad thinker – victim of a transcendental, but nevertheless naive, illusion: he conflates the 'photographed' real with the photographic givens. The confusion of photographic *material* (the perceived, the event, the flesh of History, of the City, of the World) and of the *Identity* that is given to be tested on the occasion of photography, nourishes most aesthetics of photography and gives them a naive, premature and pretty soon aporetic air. Every photo is, in its cause and in its essence, if not in its data, a photo-ID, an identity-photo – this law of essence must therefore be written and thought in order to deliver us from photographic 'realism' and from the 'fictionalism' that accompanies it as its double.

THE PHOTOGRAPHIC MODE OF EXISTENCE

Compared to the reality of vision-force, the photographic apparition is doubtless 'irreal'. But compared to the

transcendence of the World, it must be said to be 'real' in so far as a field of fiction can be. 'Fiction' is wholly real but in its own mode, without having anything to envy perception; it is not an image of perception (deficient, degraded or simply operatively produced 'by abstraction' from the object's characteristics). It enjoys an autonomy (in relation to perception) but one that is relative (in relation to the non-decisional photography-subject). Concretely, this means that its mode of existence is phenomenally *sui generis* or specific, and that it demands to be elucidated in its own right – distinguishing it, for example, from perceived existence and its philosophical extension and idealization. What does one mean to say – or what is implied, without knowing it thematically or reflectively – when one says of a thing that it is 'in a photo' or of someone that one has seen them 'in a photo'? What is the tenor in materiality and in ideality of that mode of existence of things that one says are 'in-photo'? If we arrive at elucidating, however minimally, this manner of being in its originality, we will have rediscovered the true correlate of the photographic stance, the proper object, the *quid proprium* of the photographer beyond the objects of the World that serve him only as occasion; what he really sees, not in his camera, but as photographer; the object that he alone can 'focus on' or, more exactly, the affect of the reality that he alone feels, beyond the over-general mechanisms (psychological, neurophysiological,

technological, semiological) with which one would try to grasp it and with which one ends up, rather, dissolving its reality.

The mode of existence of a thing 'in-photo', as we have said, is not the same as the thing that appears in it and whose native element is perception. Then is it the same as the mode of presence that philosophy has described under the name of ontology, in its multiple forms: the differences ground/form, being/entity, horizon/thing, world/object, signifier/signified, sign/object, etc.? Can it generally be described by means of those contrasted and matching pairs essential to the technologies of philosophy and its subsets, the Humanities? For example, by the couplet technology/artisanry; or the couplet tradition/topicality; or the couplet ordinary/scoop, etc.? No, not by these, either. In a photo, one can generally distinguish a form and a ground, of course; but they are a form and ground that belong to the represented object, to the object that is in the World. Whereas the representation of that object, of that ground and that form, itself not being in the space of the object or in its vicinity, knows nothing for itself, in its internal structure, of the distinction and the correlation between a ground and a form, an horizon and an object, a sign and a thing.

We can generalize this point: Let us cease to do what philosophers, and their shadows in the Humanities, have ceaselessly done: to reflect the transcendent dualities of

the World, of History, of the City, in the 'pure' representation of things or of their being. Let us cease to reflect the doublets of transcendence in being or in the essence of transcendence. The 'in-photo' is the simplification or the economy of representation, the refusal to place doublets where there no longer are any. The distinctions form/ ground, horizon/object, being/entity, sense/object, etc., and in general the distinction between the transcendent thing and the transcendence of the thing: they are now strictly identical or indiscernible. A photo renders indiscernible ground and form, the universal and the singular, the past and the future, etc. And photography, far from being an aid or a supplement to perception, is the most radical critique of it – provided that a phenomenologist, a semiologist, and in general a philosopher, is not in a state of 'resistance' and doesn't try to re-interpret it through the medium of perception and its avatars. All the couplets of contraries with which they try to capture photographic existence from without, to divide it and to alienate it in their systems of interpretation, are now invalidated or suspended by Identity, the affect of identity that a photography gives.

An identity, precisely, of the non-philosophical type: it cannot be a synthesis of ground and form, of horizon and object, of sign and thing, of signifier and signified. It is on the contrary non-decisional self-identity, that which gives the ground of vision-force, and which is manifested here

in the photograph and its manner of making 'contraries' or 'correlates' exist in an unprecedented way. What are the effects, what is the mode of efficacity of vision-force 'on' its object, the existence 'in-photo', if no separation, distinction or scission taken from the World, from Transcendence or from the philosophical operation in general, can pass between the traditional contrary terms?

On one hand, a photo makes everything it represents exist on a strictly 'equal footing'. Form and ground, recto and verso, past and future, foreground and distance, foreground and horizon, etc. – all this now exists fully outside any ontological hierarchy. This 'flattening', this horizontality-without-horizon, is the contrary of a levelling of hierarchy and a fusion of differences: the suspension of differences proceeds here as a liberation and an exacerbation of 'singularities' and 'materialities'. Photography is a positive and irrevocable chaotizing of the Cosmos. All is lived in an ultimate manner in the affect and in the mode of that non-thetic identity: even the syntheses of the World, even the totalities, the fields and horizons of perception, even the World or whatever other encompassing 'whole'. Exposing an aspect of existence that is entirely its own, the *in-photo* gives us to sense an absolute dispersion, a manifold of singularities or of determinations without synthesis, a materiality without materialist *thesis* since every thesis is already given in it, in its turn, as 'flat', just like any other singularity whatsoever.

Far from giving back perception, history or actuality in a weakened form, photography gives for the first time a field of infinite materialities which the photographer is immediately 'plugged into'. This field remains beyond the grasp of any external (philosophical, semiological, analytic, artistic, etc.) technology. At most, the latter participate in its transcendent conditions of existence, but cannot claim to exhaust it or even to merely describe it. Philosophy, so far, has only interpreted photography, believing that it thereby transforms it; it is time to describe it so as to really transform photographic discourse.

On the other hand, and coextensively with this infinite surface of singular materialities to which the World is reduced, the photographer is really affected – that is to say in immanent manner, far removed from any philosophical artefacts – by the objectivity of these materialities. A new type of objectivity, wholly distinct from the philosophical type, since the form in general of photographical phenomena ceases, as we have said, to be divided and reflected in itself – ceases to be a doublet. In perception as thought or ideology, and in philosophy, the objectivity of the object is divided by such a doublet, it turns around it and reflects itself in itself or doubles itself. And this because of the very fact that the distinction, which is supposedly primitive, is but an artefact of the object and of consciousness of the object, of the thing and objective distance across whose span one grasps it. In the regime of

photographic immanence, on the contrary, there is now a strict identity between represented object – at least of its sense as object – and representation of the object. The photographer, in all rigour, does not think in terms of the World or of Transcendence, but approaches the latter with an immanence-of-vision that simplifies or reduces the doublet transcendent/transcendence, and gives once and for all a transcendence (that is to say: an exteriority, a unity and a stability) that is simple, ir-reflexive, positively stripped of all reflection in itself, and beyond which there might well still be the phantasm of an object 'in-itself': but it knows nothing of it now.

This objectivity with three ingredients (exteriority, unity, stability), but simple in nature or essence, having no longer the form of a doublet or hybrid – this is what vision-force, exerting itself in the photographic mode, extracts from perception, suspending the latter's validity, and what it manifests as being the objective or formal aspect of the 'in-photo' mode of existence. The subject of photography is never someone who ceases to be affected by a photo, to put themselves in a position to survey and interpret it. On the contrary, she remains unalienated in her lived immanence and describes in her manner what she sees: the external field, united, with the stability of a ceaseless chaos of materialities. That is what she 'makes out of' the World without ever thinking for an instant of ameliorating or critiquing it. Such teleologies are not

unknown to her, but they do not *determine* her practice, which has internal or immanent criteria, whatever may be the numerous factors – traditions, technologies, political decisions, artistic sensibilities, etc. – that come to *overdetermine* it. The immanent photographic process is not of the nature of a photographic decision. It *lets things be*, or frees them from the World.

To all the *pretenders* – philosophers and shadows of philosophers – to analysts, semiologists, psychologists, art historians, who claim to capture for their own gain the immanent photographic phenomenon, to know it better than it knows itself and to draw from it a benefit and a supplement of authority for their technique, to all those photographers of the eleventh hour, we must oppose the practical process that goes from vision-force to the 'in-photo'. It finds in the World only an occasion, with the aim of freeing representation and making it shine for itself. The photographer is not the 'good neighbour' of the World, but this is because he is responsible for a really universal representation that is greater than the World. He ceases interminably to verify the *supposed identity* of things, he escapes the obsessive-compulsive interpretation of philosophies and their sub-systems. Instead, he 'gives' to things – manifesting as it is, without producing or transforming it – their *real identity*.

THE BEING-PHOTO OF THE PHOTO

What can an image do, what is it that can be done in an image? The philosopher's role is not to manifest this to us, but to hide it from us, inscribing the photo in a prosthesis made from transcendent artefacts (the object, perception, resemblance, 'realism', etc.) that denature its truth. Truth-in-photo is detained in the photograph itself; and the latter, in the photographic stance – vision-force or 'photography'; it has deserted the transcendent and abstract interpretations that try to capture it. Understood rigorously, the photo is a 'philosophical absurdity': it is inexplicable for an idealism that would reduce it to a mode of onto-photo-logical Difference, globally circular and thus unable to explain anything. The whole lot of philosophical-type beliefs as to the real, as to knowledge, as to the image and as to representation and manifestation, must and can be eliminated so that we can describe, not the *being* of the photo but the *being-photo of the photo*. What is that nuance that separates the identity of photography, henceforth our guiding thread, from its being or its ontological interpretation? And what can an image *qua* image do? It is science that resolves this problem, certainly not empirically, but transcendentally. Thus we renounce every ontology of the image to place ourselves once again within the general problem of science, but

a science that is 'transcendental' in its cause and that is neither ontological science nor simply positive science. To the philosophical question of the *being* of the image, we oppose the theoretical response, that which gives from the very outset a new experience of visual representation, a response in the identity of image-being, that identity that does not see the ontology that divides the image and separates it from what it can do ...

For this a priori photographic content – being-in-photo – is not exactly the same as what philosophy would call the 'being' of the photo or its 'essence'. In any case, philosophy, with 'being' alone, cannot but divide the reality of the knowledge of the object whose 'being' it describes, cannot but split the identity that 'founds' all knowledge and thinking by way of a supposedly primary universal representation that divides it and alienates it in onto-photo-logical Difference. On the contrary, what we describe – not only the real but its photographic pre-sentation – is identical through and through, and does not support the carrying out of any scission. Philosophy represses the identity of the photo, divides it or puts a blank in its place, a blank it no longer sees any more than it sees this identity. If internal (immanent) identity is the criterion of the photographic phenomenon, of being-in-photo, then it is no longer a question of a tautology, but of that simplicity that is 'opposed' to the hybrid or to onto-photo-logical difference, having always preceded

them in the real and in knowledge. A blinding of the light of logos by the really blind thought of photography. What is obscure and black in the latter does not concern technology but the very thought that animates it in an immanent manner. Darkroom or camera lucida? This is not entirely the problem: the 'opacity' resides rather in the very manner of thinking real-identity, through its photographic presentation – but first of all, the manner in which this identity itself 'thinks', through this presentation. Any philosophy whatsoever (empiricism, rationalism, semiology and even phenomenology) will try to conflate the being-photo (of) the photo with a transcendent content of representation, the ideal or the a priori with the effective, on the pretext of 'shedding light on' or rendering comprehensible – by reflection – the photographic irreflexive. It simply comes down to an attempt at reification, an attempt to enclose the infinite uni-verse that every time, every single photo deploys ...

The more-than-absolute-withdrawal of the 'last instance' prohibits its presentation from being a double, its reflection from giving itself in a mirror – the mirror of philosophy – the image of the living from engendering a living-dead. The true represented (Identity) is unique in principle. The content of presentation and its support are only partially so, but are not in reality what is photographed. Photographic presentation is only unique in-the-last-instance or in its cause; it is an

Idea, a Universal empty of data but nevertheless requiring a support. Science is understood as a double of the real only if the latter ceases to be given, to be supposed absent – supposed thus still to be transcendent rather than being invisible-by-immanence as is the One. Compared to science, philosophy is in general an autoscopy – in the sense that it is *auto*-position, auto-reflexion – always double, divided-doubled, besieged by specular images, mythological and hallucinatory entities. It is moreover this that motivates the vain therapeutics that it applies to its own subject. An experience of alienation, of disappropriation and reappropriation, it is the wager of an auto-hetero-photography, of the mythological hybrid of a transcendental photography that cultivates its own return: as death and to its death, pursuing and forfeiting its survival once it begins to pursue itself as a double. It could not but really disappear – either die or recover – if it were to discover that it is none other than its own vanishing visage that it grasps when it onto-photographs the World. Only science can bring about this death – as an imaginary passion of doubles – or really cure it – something completely other than its auto-therapeutic – by orienting it toward a knowledge of Identity as such and tearing it away from its hallucinatory concept of photography.

PHOTOGRAPHIC REALISM

What is generally understood by 'photographic realism' is only the transcendent form of this realism, its philosophical form and its innumerable avatars. This is why it is preferable to speak of transcendent or philosophical interpretations, including in this idealist interpretations, technologist interpretations, etc. alongside 'realist' interpretations. To the latter belong interpretations in terms of: (1) Representation, documentation, enhancement of vision, etc.; (2). Icon, emanation, manifestation of the object; (3) Expression; (4) Technological processes of image-reproduction; (5) Pictorial and manual manipulation, editing, artificial imagery; (6) Analogon, simulacrum, etc. Realisms more or less supported or moderated, nuanced, differenced – but realisms in the first instance and founded on the philosophical – not at all scientific – presupposition that the transcendence of the World is co-constitutive for thought and for knowledge.

Four or five problems traditionally distribute reflection on the photo as image:

(1) Its function of representation, its descriptive or figurative value; that which the image *can* show of the World, its power of resemblance or semblance; its dimension of analogon which evokes the object;

(2) Its power of manifestation of the 'real' understood as 'object'; more than its analogical evocation, its transitivity or its direct referentiality to the thing, to the transcendent real as such, and the inverse transitivity or causality of the latter; its dimension, in some way, of being an icon and perhaps of the emanation of the real to which it is related and which it indicates almost by contiguity;

(3) Its insertion into an horizon of images, and from this its communicational value or its pragmatic dimension through which it becomes a kind of index;

(4) Its physical (mechanical and optical) and chemical properties, its technology;

(5) The invariance of representational content (that which is represented in photo and which could have been otherwise represented) – an invariance that converges with the most general problems of the photo.

The problem of the being-photo (of) the photo doubtless brings into play all of these dimensions, but supposes that their distribution will henceforth be governed according to a principle drawn from science as transcendental or immanent regime. This is not the case with the foregoing distinctions, with their formulation and their presuppositions, which were made within the general horizon of the object, of perception, or of transcendence of the World – the horizon of 'Representation'. Whence, for example, the tendency to assume iconic power, so as to derive from it the power of resemblance, rather than thinking the latter

as *internal* and as a property of the essence of being-in-photo. If resemblance is a resemblance to the absent but supposed perceptible (or indeed on the contrary, opposed to perception) object, this distinction still inscribes itself within the horizon of transcendence or of the World. What we, on the other hand, call the *dualysis* of being-in-photo must redistribute these phenomena otherwise, as a function of vision-force alone – of the Identity of the real – rather than of the World. It is recognized that the photo is not a copy of the real; but without discerning all the conditions, and hence only to draw the opposite conclusion, based on the same prejudice – that it is an emanation, an *eidolon* (a simulacrum) of the referent that it poses as absent or as past – a mode of absence.

Now as soon as photo-being is thought as a function of the object, albeit absent, in reference to the World, to Transcendence in general – whether it is a matter of the object, of the Idea or of the Other – it yields to divided, antinomic, and consequently amphibological, interpretations. There is a veritable antinomy of photographic judgment ('this is a photo': I am 'in a photo'); two interpretations opposed to various degrees, which exist in principle and each of which supposes the other only to deny it or simply differ from it, supplement it. One interpretation in terms of the icon – the iconic manifestation going from the photo towards the real; another in terms of the idol, the *eidolon* – the image emanating from

the real and deriving from it. To iconic causality (*ratio imaginis*) is opposed real, that is to say effective causality, which inverts the icon (*ratio rei*). As soon as the photo is understood in the context of Transcendence in general, it is the object of a double causality, with one the inverse of the other.

The paradox of these interpretations whereby photography is overpowered by being suffused with by 'spontaneous philosophy', is that photography ceaselessly dissolves them, denounces them as a transcendental illusion. If there is a photographic realism, it is a realism 'in-the-last-instance'; which explains why to take a photograph is not, at least as far as science is concerned, to convert one's gaze, to alter one's consciousness, to pragmatically orientate perception or to deconstruct painting, but to produce a new presentation, emergent and novel in relation to the imagination, and in principle more universal than the latter. These interpretations on the contrary all come down to distributing the power-of-semblance between the object and its image, and thus annulling it, so that it takes refuge in a third term, the anonymous spectator of the photo who is once again distributed, identical on one hand to the photographable object, on the other to its image. The consequence of this antinomy, albeit a 'softened' antinomy, of photographic judgment, is that there is never an actual and real photography, but an unlimited-becoming-photographic that supposes

an infinity of 'shots', and an eternal and transcendent photographer – the philosopher ...

Onto-photo-logic is the hybrid of the real and of the photo in the name of the object – a transcendental illusion that affects not the photo itself, but its average interpretation and at times its practice. The basis of these philosophical interpretations is that the image and the real are parts abstracted from or dependent on one another rather than concrete parts of an immanent or indivisible process. The photo would for example be a real moment as if apparition was a part of that which appeared, for example through an ultimate 'common form' that would be an auto-posed objectivity such as phenomenology itself still supposes. So: alongside each other in an unlimited-photographic-becoming, a becoming-world of the photo and a becoming-photo of the World – a miraculous or magical becoming of photography that is absorbed into that of philosophy.

No philosophical interpretation of the photo – or of the image – escapes this circle, this convertibility of the image and the real that is supposedly the ultimate reason of resemblance; a convertibility that is, doubtless, nuanced, differed or postponed even, in the form of a more or less radically distantiated reversibility; but which forms the most constant presupposition of onto-photo-logy. One takes refuge for example in the icon, the better to think, so one believes, the phenomenon of

the presence without presence of the object, given by its absence. The icon allows a measured realism that hybridizes the respective roles of the image and the object; it gives the presence of the object but *indirectly* and without being itself the object of adoration. It is a variation on the classical amphibology of the image and the real, one which cannot think through to the end the relation of manifestation and resemblance, of the receptacle of the real and the informational message. This iconic function is explained by semblance itself and by a remainder of the 'pregnancy' of perception.

No philosophical interpretation escapes this illusion, not even those that deconstruct this convertibility of the image and the real, that differ this transcendent *mimesis* but which do not know that *what can be* in an image does not stem from the *Other* but from the *One*. The Other radicalizes absence and exacerbates the 'symptomatic' nature of the photo that shows it without showing it, that de-monstrates its mimetic power, but without ever disintricating itself from the infinite mimesis that envelops it. As philosophical regime, the photo harbours a double discourse: as supplementary representative or double of that which it reproduces, its emanation and its positive substitute; but also as sign of that which it fails to be. Whence the double register necessary in order to describe it: illusion, lack, absence, death and coldness; but also life, becoming, rebirth and metamorphosis.

The scientific description of photographic phenomenality begins by dualizing photo-being and the object-form; distinguishing unilaterally the ideal apparition and that which empirically appears by suspending this object-form itself. It dissociates: (1) the causality of the real over the image; it is no longer that of the object, it escapes from the object-form in general and thus from the four metaphysical forms of causality; it is a determination-in-the-last-instance; and (2) semblance, which no longer derives from the object and its causality, which itself has been reduced to a 'symbolic' status. Philosophy is on the contrary the confusion of the real (in its two forms) and the ideal; of causality and of semblance, or, better still, of 'appearance', in that hybrid that is 'resemblance'.

Ultimately, the scientific distinctions are as follows: (1) Causality ceases to be that of the object over the image – it would then be both intelligible and amphibological – to become that of Identity-in-the-last-instance over the sole being or the sole reality of the image (being-in-photo); (2) Semblance ceases to be understood from outside, as resemblance of the image to that which it represents. Resemblance is dissociated unequally or unilaterally between:

a. The power-of-semblance, proper to every image as such, with which it is given, being the same thing as its infinite ideality;

b. The representational content which is invariant but reduced to the state of symbolic support for the image.

A science generally dissociates 'causality' and '(re) semblance'; and within the latter, a pure power of semblance or of appearance from the representational content. From this precise point of view, it distinguishes between apparition and the transcendent thing that appears, and in the former, between semblance or appearance and the invariant representational givens.

The theoretical and methodological consequences are as follows:

(1) Included in the effective photographic process, there are many external philosophical distinctions, for example that of the feeling of the object's quasi-magical causal presence, and of the knowledge of its content or of the location of its properties; there is even, if you like, a possible conversion of the gaze, from one and the other. But they do not belong to the identity of being-in-photo – rather, they suppose it, its internality and autonomy. Technological and artistic criteria suppose internal or transcendent criteria – those of photography as immanent process. If there is indeed a vision-enhancing effect, it remains secondary or grafted onto the process which, of itself, knows nothing of such finalities. In the latter there is an 'objective' that derives from conditions of existence, not from the cause of the photo. Generally, on being-in-photo we find grafted the secondary operations

that, in fact, it renders 'real' rather than 'possible' – recollection, imagination, the story, reverie, emotion, the intentional representation of the photographed 'subject' and the conversions of consciousness. But these are only secondary stakes.

(2) These distinctions then pass into the state of simple 'materials' of the theory that transforms them. The traditional double conception of the image as description and as iconic manifestation, applies to the photo even less than to any other type of image. This couplet of contrary functions, convertible or reversible at the limit, this *doublet* of the description and manifestation of the analogon and the icon, is broken by science; its terms transformed and otherwise distributed, once one recognizes that semblance (the power to describe, to figure or to resemble), of itself and in its proper existence, is manifestation or presentation of Identity-in-the-last-instance, but a presentation which lets it be as Identity.

PROBLEMS OF METHOD: ART AND ART THEORY. INVENTION AND DISCOVERY

Certain artists undertake to conjugate photography and fractality, and to draw new effects from this conjugation. Each of them does it with their own imagination and inventiveness, their techniques and their art of adjusting

one to the other – and with their philosophy. Almost all of them proceed pragmatically, in the between-two of these techniques, as must artists who make no claims to the theory they use according to their needs. For our part we do not study these techniques of artistic interfacing for themselves – but we make another use of them, we start off elsewhere, otherwise, but aided by this inventiveness. What we ask of artists, to produce before our eyes an invention, or to deploy, as has been said, a fractal 'activity' rather than a fractal theory, we can now transform into a *discovery*, something like the manner in which one discovers a particle or a theorem. The new affinity they exploit by chance and by necessity does not deliver us – quite the contrary – from the task of explaining this new artistic phenomenon or from producing an adequate theory of its unity, of this identity perhaps, of two phenomena at first sight strangers one to the other. Two attitudes are excluded here: a 'critical' and 'aesthetic' commentary on the work and works, but also the very philosophy with which the artists themselves always accompany this work. We consider it rather as a reflection of their practice and as belonging to the complete concept of their oeuvre. It is a question for us of seeking the theoretical effects or thought-effects that it produces, perhaps unknowingly, and in excess over what it knows. In a sense, we can never quite know how they proceed, except through already-made 'interpretative frameworks' that might just

as well be applied to other oeuvres. We will treat their work, rather, as the equivalent of a *discovery*, an emergent novelty it falls to us precisely to produce the theory of, a theory which will also be something new in relation to 'art criticism' – to pose it as *our* own object and thus to make the work of the artist resonate in our way, in the corresponding theory. Corresponding not to this work but, let us repeat, to the discovery to which it will have given rise. Rather than specularly giving a 'commentary' on works, to concentrate them around a *problem* of which we as yet have no idea, but which artists have brought forth and which they have imposed on our horizon to the point of overturning it. With them and following them, we cannot nor even should any longer think photography and fractality each in their own respect, aesthetically or even geometrically, as if it was a matter of a chance encounter, of a mere convergence, hybridization or inter-cession. If the chance at work in artists' practice is not accessible to us, we do nevertheless receive from them, in the present case, a necessary connection which had not been thought before, and which exceeds all knowledge; but whose necessity or essence it falls to us to make out; and which we can feel free to treat as an *hypothesis* in the field of art but above all in the theory of art.

The reciprocal autonomy of art and theory signifies that we are not the doubles of artists, that we also have a claim to 'creation', and that inversely, artists are not

the inverted doubles of aestheticians and that they, too, without being theorists, have a claim to the power of theoretical discovery. We recognize that they have a place all the more solitary, and we receive from them the most precious gift, that we will cease to make commentaries on them and to submit them to philosophy so as finally not to 'explain' them but, on the basis of their discovery taken up as a guiding thread (or, if you like, as cause) to follow the chain of theoretical effects that it sets off in our current knowledge of art, in what is conventional and stereotypical in it, fixed in an historical or obsolete state of invention and of its spontaneous philosophy. To mark its theoretical effects in excess of all knowledge.

Fractality cannot be merely a new 'interpretative framework' or an interpretation of photography, nor can the former be a way of anticipating the latter, each metaphorizing the other. We have excluded all these modes of interaction, which are of an aesthetic or philosophical type. We shall call them 'unitary': they enclose and fence in art for the use of philosophy, for ends that are not artistic. On the other hand we shall call 'unified' a theory that delivers art from philosophical and aesthetic enclosure and which, in order to do so, proposes three operations:

(1) To define an autonomous theoretical order, one that is not hybridised with art like aesthetics is, but which maintains itself, instead, in a scientific relation to art

and treats it as an hypothesis opening a really unlimited theoretical space;

(2) To identify, doubtless, art and theory (for example, fractal theory as scientific), but in a very particular mode of identity that we will call the *One-in-the-last-instance* – we shall come back to this, obviously – and which we oppose to every philosophical 'synthesis' precisely because it is a One that is not accompanied by any external or hybrid synthesis. We shall call it a *unified theory of the photography of fractality*. Far from being their unitary and reductive synthesis, for example in the mode of metaphor and for the greater glory of philosophy, it poses as an hypothesis to experiment, test, modify and render fruitful in knowledge, the identification-in-the-last-instance of these two things;

(3) to suspend globally philosophical interpretations of photography and of fractality alike, and consequently to modify their essence, with a new theory by the name of 'generalised fractality'.

In no longer being employed as a metaphysical entity, fractality can be introduced not only into the technique of photography, but into the very essence of the latter and consequently into the order of photographic *theory*. It ceases simultaneously to give rise both to a philosophy and to 'its' own geometry, to become instead the object of a new type of theory having as its object the *fractal essence* of photography but which however always belongs to a science. We thereby cease to see both from the outside,

dominating or surveying them with the intention of crossing or mongrelizing them, and instead we modify directly their concept or their respective spontaneous philosophical interpretations. Rather a paradoxical modification, undoubtedly, since it is precisely a question of using them within that new theoretical sphere and under its law (the One-in-the-last-instance) rather than working on their concept still in an aesthetic and/or geometric way, which claims to modify them, proposing new versions of them that remain always aesthetic or geometric. Without geometric or photographic ambitions – or philosophical ambitions, that is to say ambitions supposing the latter two and their combination – we shall pursue only the constitution of this unified theory, with the help of photography and fractality (as mere materials). In taking as a guiding thread the idea of their intrinsic identity, with artists as indispensable indicators of the Idea, or rather of the hypothesis of this essence-of-fractality of photography, of this essence-of-photography of fractality – of this undivided bloc – we shall not propose it as a metaphysical essence or as an absolute criteria for the selection or evaluation of artists – this is not our role.

Do not expect here a new theory of photography, its semiological, physical, chemical, economic, stylistic properties – that would be philosophy. It is a question of a true *theory* of the scientific type, but bearing upon the essence of photography and identically on fractality

rather than on the empirically-observed phenomena of one or the other. A unified theory must be able to do as philosophy does, that is to say, to include the problem of essence – for example that of the being-in-photo and the fractal-being of photographic objects or fractal figures – but to treat them by hypothesis, deduction and experimental testing. Other hypotheses, other theoretical effects will have been, without doubt, possible and just as contingent. But it is the privilege of certain artists to thus force us to take account of this contingency and to recognize its necessity on the plane where it can be *known*.

ON THE PHOTO AS VISUAL ALGORITHM

In photography as elsewhere, fractality responds to a problem of dimensionality. But where, in all precision, to place this phenomenon? Not in the photo as a physical object, but in what we call being-in-photo, that is to say the state and the mode of representation of an object imposed by a photo independently of its physical, chemical, stylistic (etc.) properties. The photo, also, as representation or knowledge which relates to its objects, possesses a fractal dimension, that is to say a fractional aspect, irreducible to wholes, to 'whole' dimensions or to the classical dimensions of perception and perhaps of philosophical objects. This is an apparently new problem:

being-in-photo has given rise to phenomenologies, semi-ologies, psychoanalyses, etc., but the problem of its fractal purport has garnered little attention, doubtless because of the extraordinary platitude, superficiality or effacement of this mode of representation, compared to a geometrical or physical object. However, as a first approximation, being-in-photo realizes the miracle of making surfaces, angles, reliefs, shadows and colours, a whole manifold of 'real' properties, exploited by different possible disciplines, hold together in a simple surface, or of projecting them onto a plane but conserving their function as representative properties, and in totally filling the plane with this multiplicity. Nevertheless this is only a first indication, and not yet the true concept of fractality. Let us take the matter up from another angle.

Photography and fractality together bear witness to an irreducibility of 'intuition'. Mandelbrot insists, for his part, on the sensible and visual donation to the abstract equation, and notes that this geometrical intelligibility is one of the original aspects of fractality. We can generalize to photography, and generalize intuition: in the grasping of a photo just as in that of a fractal object, intuition is indistinctly sensible and intelligible, visual and theoretical, and bears witness to the theoretical autonomy of the visual order. Theoretical autonomy meaning (1) that it is subject to no causality or finality external to it, whether solely empirical or solely intelligible; that it does not serve

as a mere support for something else, without its own reality or consistency, to layers of non-visual qualities or predicates; that it possesses in itself its own sense and is not absorbed even in a philosophical logos; (2) that it is freighted with an immediate theoretical import or value, that an intelligibility (law or structure) is immanent to the sensible, if not strictly identical to it; that an 'external' reading (semiological, for example) of the fractal or photographic object, whilst not useless, is certainly not necessary.

Let us move now to photography. What use do we make of a photo when, ceasing to perceive the physical object, we 'look at' the photo instead? A use that is that of a sensible algebra or indeed a visual algorithm rather than of a schema. It has the finitude of the algorithm, in the radical form of the concentration of a finite number of representative properties that are necessary to 'retrieve' the 'real' object; and that object's infinite power of reproduction or engenderment. A photo is a finite knowledge, but one that permits the demonstration anew of the essence of a being, of a situation, to 'bring the subject to life', as we say. From this point of view, its mode of being is very close to that of an essence: it is dead or inert like an *eidos*, in-itself and immobile – but hardly a Platonic *eidos*, since it can immediately be read, and by the sensible, what is more, without any 'participation' of the latter in the former nor any 'reflection' of the latter in the former,

without external incarnation or schematization. It is that which the pure eidetic of the sensible qua sensible is capable. If Ideas are given, in the cave, in the form of reflections or shadows, would they not, if they could be given directly to the sensible, give themselves in the form of photos? Platonism is perhaps born of the absence of a photo: from this we get the model and the copy, and their common derivative in the simulacrum. And Leibniz and Kant alike – the intelligible depth of the phenomenon as much as its trenchant distinction – find their possibility in this repression of photography.

The enigma common to photography and fractality resides in that immanence to self that necessitates the abandonment of external interpretative frameworks and the rediscovery of the internal point of identification of contrary properties or opposed predicates, an identification which the photo does not *become* but which it *is*, its photo-logical tenor. The paradox culminates with photography: the more one affirms the theoretical autonomy of the visual order, the more one must renounce the old concept, now maladapted, of intuition or intuitivity; detach it from its context of perception and representation, even that of the image (extended, dependent on a surface) and think the photographic state of things in a more 'internal' or more 'immanent' way. If Mandelbrotian fractality is geometrical, then perhaps the photo – as strict identity, for example, of appearing and the thing that

appears, as non-distinction of the other couples that form a system with perception and philosophy – imposes a more 'intensive' or more 'phenomenal' conception of fractality. A photo 'looks', must be 'looked at', and the wholly internal drama at play in this operation harbours a new concept of fractality, contains it this time in the manner of an a priori at once concrete, material and ideal. We shall call it 'non-Mandelbrotian' or 'generalised fractality'.[1]

ON PHOTOGRAPHY AS GENERALISED FRACTALITY

To speak of fractality is to suppose that at least three conditions are fulfilled:

(1) *Condition of irregularity*: A photo, once no longer interpreted by perception or intuition, by the 'intuitive gaze' (Husserl) and the (semiological, economic, stylistic, etc.) codes which derive from it, is a phenomenon irreducible to the 'whole' dimensions of representation. But this fractality is no longer manifested in geometric manner by a jagged profile, by points, angles, ruptures or points of interruption, by a symmetrical angularity occupying a surface *as a plane*; but by another type of excess that occupies the surface but *as depth*, in so far as this depth is not in or of space, or behind the surface, but a depth

1 On these concepts, see my *Théorie des Identités. Fractalité généralisée et philosophie artificielle* (Paris: PUF, 1992).

proper to an extreme flatness for which the plane is now but an adjunct phenomenon of superficiality and of its proper 'intensive' depth.

This excess is constituted by intensive 'points' that produce the strict identification of the opposed predicates proper to representation, for example that of the appearance and that which appears. And the very flatness of the photo, that which constitutes its original, non-geometric depth, is filled by an excess that interrupts perceptual normality – at an angle, if you like, but one now without symmetry, without double-sidedness, of a new type in relation to geometrical fractality, a type that we shall call *uni-lateral* because, among other properties, it only ever has one side. The static identification, without becoming, of the parameters of perceptual representation, which philosophy likes to re-couple or re-knot in various ways without thinking their strict identity, exceeds at a stroke the traditional resources not only of geometry, but of thought and its ready-made dualities, and exceeds them in creating a dimension of non-perceptual depth, a uni-lateral depth, or depth without return, without reversibility. And above all, this excess indeed occupies all of photographic identity, its 'flatness' or its superficiality – not its geometrical plane – is full of this excess. Even in its banal perceptual interpretation, a photo testifies to this tendency by which the image 'approximates' reality, concentrates its dimensions, tends toward the cadaverous,

to the excessive state where death encounters life and already threatens the certainty of classical dimensions, the theoretical space of 'whole' dimensions of representation. The effacement of intuitivity by the algorithmic identity of the visual that belongs to these phenomena.

Thus fractality is here generalized – its concept transformed – for reasons themselves fractal or excessive in regard to its geometrical version and its philosophical interpretation, which are complementary. The photo-essence ... of the photo is detained entirely in this unilateralizing identification. If one assumes this experience as a theoretical a priori, then it becomes possible to understand, or to *explain* why, for example, an animal skin *is* a cloud as much as a wave, and does not *become*, or *pass into* one or the other, does not metamorphose into something else but acquires from the start its *identity* or is *manifested* in itself rather than in another thing. Of course, if one is, on the contrary, content to assume the stance of faith in perception, to perceive that which is no longer anything but a *supposed photo* and to superpose on it layers of predicates of every sort as on an *object* or a *foundation*, one will grasp nothing but a weak or faint identity, half-distorted or stretched, a stricture and a relaxation in progress, and one will come back to a geometrical fractality for a Mandelbrotian 'reading' or 'interpretation' of photography as arbitrary as any other.

(2) *Condition of 'self-similarity' or identity*: It is here that the true generalization of Mandelbrotian fractality operates. In the latter, irregularity or interruption is primary, its reproduction or resemblance secondary, and we conceive that philosophies of difference find in it an example of their central concept. But in GF, it is identity that is first and which conditions the most extreme unilateral irregularity as the only other possible solution. But it cannot condition it unless it ceases to be a unity of the philosophical type, assembling, normalizing or smooth-ing irregularity into a curve or a surface. It is this that we shall call the One-in-the-last-instance, that is to say a cause of strict identification of contraries, but a cause that is inal-ienable in its effect of identification. Generalised fractal unilaterality is a strict identification, without becoming (unless a becoming of the knowledge that we have of it, not of its essence). But it itself finds its cause – we shall return to this distinction – in the One as pure identity which is a self-immanence, rather than to a supposedly primary irregularity. It is thus far stronger than mere 'self-similarity', which we know to be an identity that is weak, variable and an effect of resemblance.

From this point of view, a photo contains a moment of infinite identical reproduction that is totally different from a specular reproduction or an abyssal reproduc-tion. A photo is not a specular doubling of itself, still less is it the reflection of something external or a play

of reflections, a simulacrum. It is an absolute reflection, without mirror, unique each time but capable of an infinite power ceaselessly to secrete multiple identities. Before reproducing a scene or a 'subject', setting it out on a surface and responding to the photographer's intention, a photo deploys its depth-of-surface in a multiplicity that is not obtained by division of itself or 'scissiparity'. It is called 'non-consistent', that is to say not closed or bounded by a transcendent resemblance, by a model or even by a simulacrum that would oblige the various representations to encroach on each other. The identity at issue here is obviously not that of the supposedly isolated theme or subject, but that which is transmitted from the One to being-in-photo, in the mode of which the theme henceforth exists. No set-theoretic or even philosophical multiplicity applies to it, and even less can any 'mechanical reproduction' exhaust its internal force of representation. Far from closing-up the photographic multiple (and the specular, hallucinatory doubling of the photo will still be such a closing), the One-in-the-last-instance, which is no longer explained by the norms of representation nor alienates itself from them, gives it the force of that excess over the more or less smooth 'curves' of philosophy and of perception that we make use of in thought. It is important to distinguish this explanation from the interpretation, let us call it 'Deleuzian', that makes of photography a doubling, a sterile double rising to the

surface, which thus Platonises and topologises, contemplating the photographic phenomenon from outside, like a god or a philosopher, rather than thinking on the basis of this strict immanence.

(3) *Condition of regularity*: All fractality interrupts or bisects a curve, or even prevents it from being constituted, or responds rather to another type of identity. With its generalisation in photography, it is obviously the 'whole' or barely-fractional space (the invisible side of the cube that is subtracted from visibility, etc.) of perception, and even the most resolutely fractional space of philosophy (defined by difference, the between-two, becoming, even differance), that is put out of play and destituted of all pertinence. Being-in-photo, in its identity without becoming, in its unilaterality more powerful than mere fractality, exceeds the geometrical as much as the philosophical space. The latter try to norm and smooth, very precisely to *spatialise* that which, in the *phenomenon* of photography, refuses all space and refuses the identification-in-progress or the mimetism which is the law of that space. To say it in yet another way, if philosophy finds its 'principle of principles' in originary intuition, in the *intuitive givenness* of which Husserl speaks and which gives things and ideas *in flesh and blood*, it is indeed this corporeality – the correlate of the philosophical ideal of mastery – that refuses photography or into which photography cannot enter. The characteristic circle of philosophy defines, so to speak,

a superior curve, a geometrico-philosophical hybrid which continues to invest Mandelbrotian fractality, and above all the philosophy of photography that the fractalist artists develop, in adequate correspondence with their work. But it is now in opposition to this circle or curve that its generalization is defined as non-Mandelbrotian. It is for example this phenomeno-*logical* flesh of the World that it exceeds in its proper photo-intentionality, an intentionality that no longer finds its object in the World, but in that depth-of-surface inhabited by the photo.

ON THE SPONTANEOUS PHILOSOPHY OF ARTISTS AND ITS THEORETICAL USE

As to the World – to the wave, the skin, the earth, the mud and the Cosmos, the inevitable references of 'fractalist' artists – it ceases to be for us what it doubtless is for these artists – the encompassing whole of their fractal and photographic practice – to be no longer anything more than the occasion or the mere material of the theory of that practice. There is no theory that does not pay with the loss of the thing, or more exactly of its immediate auto-representations, for example of the philosophy in which artistic practice reflects itself. From our point of view, what does the existence of these artists signify, if not the revelation of the very essence of photography or

the manifestation of being-in-photo within the conditions of existence offered by the World, and this by virtue of fractality, which, in some way, schematizes it spatially as it schematises its generalisation which is part and parcel of it? For these artists themselves, fractality is a *new* technique invested in the relation to the object and the renewal of our perception of the World. For us it is an aid or an occasion to reveal the essence of photography. It is thus a displacement in relation to the artists, a considerable shifting of place and above all of sense that we are carrying out. For example, with respect to a practice of photographic multiple-exposure, superposition or stacking of visual givens that is something of a fractal technique: without being a manipulation, this technique creates an ambiguity between nature and the work produced, fractality finding its site neither in nature nor in the work, but rather oscillating from one to the other, a little like Mandelbrot himself oscillates, in defining fractality, between the natural object and the mathematical model. A typically aesthetic ambiguity, as if fractality were to function as a new synthesis of the intelligible and the sensible, beyond its own significance for mathematical intelligibility and for visual intuition, and by extension of the latter. But we cannot content ourselves with reproducing philosophically this synthesis or 'critiquing', 'differing' or 'deconstructing' it. We assume a theoretical stance that displaces in a stroke

the signification of fractality and puts it in the service of a task of manifestation and knowledge of the essence of photography – a task that is heterogeneous with the practice itself. One should not think, however, that the work of artists is for us a mere occasional cause, that it is secondary. It is rather that it is the symptom or the indication of a theoretical discovery that has not yet produced all its effects in art itself and above all in its theory; that it opens to the scientists-and-philosophers that we are an unexpected but welcome task.

THE PHOTOGRAPHIC STANCE AND ITS TECHNOLOGICAL CONDITIONS OF INSERTION INTO THE WORLD

There now remains – as an example, since there is also the eye, the body and the motif in so far as they are in the World – the technological side of photography, of which we have said that it is inscribed in the outside of vision-force, that is to say in transcendence. In relation to the schema described above, the opening of the viewfinder and of the 'objective' lens functions rather as a closure or narrowing, to the dimensions of the World, of the radical opening represented by universal photographic fiction. But in relation to the opening proper to the World and to philosophy, it functions also – but in an entirely other

sense – as closure, inhibition and 'reduction'. There is an indifference to the World in the opening/closing of the objective lens. The latter is at once a relay of perception against vision-force, and a relay of the latter against perception and its overly-restricted opening. Photographic technology is not only a restriction of everyday transcendent representation, it is the medium of a sort of abstraction, of an extraction of the universal photographic fiction on the basis of the World, the only medium to tolerate the stance of the non-representative vision-force and to give it a material, an 'object' *to* photograph, since it is already cut from the World by the photographic intention. In principle, as we have seen, there is not first a World and a photographer given in its midst, pasting together a set of brief intentions and partial objects – bodies, gestures, eye, motif, camera – so as to produce an unlimited-becoming-photographic. There is rather an order associating linearly and irreversibly, by successive thresholds of non-recurrence, the body or its stance, the eye, the camera, the motif, and the photo. Moreover, all this also has a transcendent face, that allows itself to be found in the World, and functions inversely as limitation of vision-force through its universal appearance.

On the one hand, technology here serves as an experimental production of objective idealities or irrealities; it thus still supposes the perceptual ground and the World.

So that photography is not a practical or technical science of perception but a quasi-scientific art of perception.

On the other hand, photographic speed and precipitation – the impossible coincidence with time that still reigns in the 'coverage of the event' – prohibit the completion of exchanges, narrowly selecting that which, of the World, will be authorized to 'pass'. Photography is thus a system of double anguish that is knotted in the camera: the anguish of the photographer who must urgently pass through the defile to accede to times always too actual and spaces always too withdrawn; and the anguish of the World which can never be sure of passing the test of the objective lens as 'narrow gateway'. From this point of view, photography takes from the World a minimum of reality, an image that is not only non-thetic, but also always on the way to idealization, and which represses or bars common sense and originary faith in perception. Technology in general, and photography in particular – precisely because of its technological schema of opening/closing – is the site of a necessary compromise that permits the putting-into-relation – despite everything – of the two sides of the duality: the a-cosmic or abstract stance of the photographer, devoid of being-in-the-world, and the World. It is this that permits the insertion of the pure photographic paradigm – as previously described – in its empirico-worldly conditions of existence or effectiveness, to which the technological schema of photography

belongs and which it symbolizes and, so to speak, reflects. This insertion assures it a precise effectiveness, distinct from that of painting (which also, in essence at least, is a matter of an immanent stance rather than of perception).

Here technology is not directly in the service of scientific representation as is the case in science 'itself'. However it is in the service of the World and of transcendence, even while symbolizing, on the other hand, by the play of opening/closing, that which, in vision-force, is capable of abstracting or extracting itself from the World. In its schema of opening/closing, it directly symbolizes this double relation, these two sides of the duality and all the negotiation that is in play between universal photographic Fiction and the opening-of-the-World. What is remarkable here, perhaps, is that technology, far from being a simple medium of science, is *also* and *instead* in the service of perception and of the World. Far from being a procedure of experimentation and transformation internal to the objective givens which science analyses, it is that which negotiates the re-entry of the World, the return of transcendence into the abstract photographic stance. If it still has a function as a stimulus to experiment, it is within perception and under its law, not under that of calculation and scientific experimentation. So that, grasped concretely, in all its dimensions – that of vision-force as well as that of the World's claim to impose itself on the photographer – photography is the site of a

special synthesis between the two sides of the duality. This synthesis – where the claim of the World over abstract vision-force is at once satisfied and postponed, where its resistance is admitted and displaced – is perhaps nothing other than art.

Photography is thus, despite everything, a concession made to the World. Although they are not wholly unrelated, the opening/closing of the shutter is not of the order of the *wink* of a rogue, a sceptic, or a nihilist, a wink that is typical rather of onto-photo-logic alone. It is perhaps photography's role to resolve this problem: to accede, no longer to perception, but to the minimum still tolerable to perception; to continue to open to the World, but to that minimum of World that technology and above all 'modern' science can handle. It represents the extinction point – rather than the suppression or destruction pure and simple – of philosophy as ontology or World-thought, an extinction that is effectuated through the infra-photographic 'objective lens' of the scientific stance in regard to the real. It testifies just as much to the manifestation as such (the explicit manifestation) of science and to its refusal of the World, as to the resistance of the latter and of the old thought – philosophy – of which it is the element. In it, *as* it, the old and the new in thought are delivered, not to a last combat – there will have been plenty of others to which photography was not witness, there will be others to which it will not

be, and there are other forms of art that will have borne witness – but a particularly *close* combat ...

BEING-IN-PHOTO AND THE AUTOMATICITY OF THOUGHT: THE ESSENCE OF PHOTOGRAPHIC MANIFESTATION

Technological automatism explains nothing about the photo. However it does have a symbolic relation with a more profound automatism, one of 'stance' or of being, one that necessitates all representation of Identity as such.

Take some of the 'indices' of this automatism: As image, the photo appears to belong to a particularly visual and primary thinking; as sign or symbolic factor, it is particularly inert and manipulable. It combines the least seductive traits of representation: flatness, levelling, naivety, the absence of reflective distance, the automatism of production and of reproduction. Even 'in colour', it has something definitively grey and deadly about it. These phenomena are accompanied by an exclusion of discourse and of the intellect, of philosophical and 'phenomeno-logical' culture (man as seeing and speaking being). So much so that the politics of photography is rarely positive or affirmative. It appears above all to realize an extreme form of objectivity, through a sort of passage to the limit; a sur-objectivity or an objectivism such that 'carnal', living and variable perceptual distance, is as such put

out of play – not annulled, but rather spread out and made flat, crushed 'onto' or 'into' the photo. As if the lived and more or less invisible condition of perception had fulfilled its role so well that it itself became entirely visible, externalized or alienated from itself, projected to the very surface. A visible devoid of invisible, because even the invisible that acts and animates perception is here completely exposed, so that this representation is lived, in each of its points, as strict identity of visibility and invisibility.

Here is a wholly original trait: the distance that conditions the emergence of representation is itself given through and through 'objectively' but all at once, without being in its turn objectivated – auto-objectivated – since all objectivity is laid out in the photo. A levelling of the object and of the acts of objectivation in an objectivity without thickness or referent, with neither fold nor refolding, and where even the flesh is disincarnated.

The 'phenomenological distance' that contrives perception and all vision, even ontological, even the vision of Being or its phenomenon, here becomes, immediately and through and through, a phenomenon visible in each of its points. This radical transgression of perception by the photo is enigmatic and theoretically perturbing in every way. Philosophy is ill-prepared to interpret such phenomena; it is condemned to reaction, to refusal, to suspicion; to the attempt at negative explanation, denigratory in

every case, precisely in terms of the 'passage to the limit' or 'catastrophe'. It is constrained to receive them in terms of classical paradoxes. Photography excludes technology, its hesitations and its bricolage, but through an excess of technological magic, and ultimately to give the impression of producing an inert and absolutely exhibited artefact; it excludes the order of symbolic necessity, of speech and language, through an excess of symbolic automatism, but only to present the image as a sign and the sign as an image; and vision through a blindingly excessive precision of the gaze, but only for us to put ourselves before these photographic beings or objects which give themselves to us as blind and as incapable of seeing us. The photo feels like one of those flat, a-reflexive, ultra-objective thoughts that are a discovery of scientific modernity. But is this automatism still that of a perception that annuls itself in its object by way of a passage to the limit?

Here, therefore, is what must be explained: this objectivity so radical that it is perhaps no longer an alienation; so horizontal that it loses all intentionality; this thought so blind that it sees perfectly clearly in itself; this semblance so extended that it is no longer an imitation, a tracing, an emanation, a 'representation' of what is photographed. Such an objectivity, of a type so new, an objective photographic field but without photographed objects, doubtless has internal criteria close *in type* to those of scientific thought.

Let us begin again with the well-known phenomenal characteristics of the photo. The medium is endowed with a transparency such that it appears to give the object itself, the in-itself, but without distance, that is to say, with the immediacy of a phenomenon. The photo realizes a wager in relation to the hesitations, the depths, the refoldings of perception: the paradoxical synthesis of the in-itself and of the phenomenon given in undivided manner. The condition of its 'automaticity' of thought is to be found in this undivided givenness of the apparition and that which appears, on condition of no longer understanding by the latter the object that appears, as we may still suppose in other circumstances. We must distinguish, within the general sphere of that which appears, the object that appears (all that appears in so far as it could have the object-form in general or could be the result of an objectivation), and *the absolutely immanent that-which-appears*, the manifold of representation (which by the way plays the role of symbolic support) qua identical to the appearing and stripped of this general object-form, even of sense and of noema: the immanent chaos. Photographic appearing is itself the immanent *that-which-appears*. The givenness is the thing itself *in*-its-image, rather than the image-of-the-thing. There is thus an adequation of thought or of representation to its object, except that the latter no longer has the object-form at all: it is the

'phenomenon-manifold', the phenomenal chaos of every image qua image.

Phenomenology also is a partly blind and automatic description of phenomena. But photography, from this point of view, is a hyperphenomenology of the real. There are only pure 'phenomena', with no in-itself hidden behind them (and the object-form is one of these philosophical in-itselfs). Phenomena are the only in-itself possible – here is an implicit thesis of the photographic operation, which gives it a purport whose anti-Husserlian radicality is immediately evident. There is a 'phenomenological' automatism or blinding that culminates in the photographic eviction of the logos – of philosophy itself – in favour of a pure irreflexive manifestation of the phenomenon-without-logos. And if one says that it is still a matter of the logos, of representation, the response will be that it is a purely phenomenal logos, or a logos without-logos, without auto-position. Stripped of 'faith in perception', photography is from the start more faithful or more adequate than perception, which is always inadequate and traversed by the invisible. But many other *distinctions* structure perception and ultimately all of philosophy: form/ground, object/horizon, matter/form, particular/universal, etc., are retracted and their terms given in strictly undivided manner in the photographic medium.

These phenomenal characteristics can always receive a double interpretation. The first exits the phenomena

– and consequently falsifies it or breaks its phenomenal identity – to find for it a foundation or cause in a transcendent *object:* not necessarily in an 'in-itself' object *beyond* the phenomenon, but in a more subtle mode in the object-form, for example in an intentionality of the appearing *towards* or *to* that which appears as sense or noema. Philosophy and its 'avatars' (phenomenology, semiology, pragmatics, psychoanalysis, aesthetics) generally proceed thus, aided by that prosthesis the object-form to explain, despite everything – to *re-divide* according to the outside – the undivided essence of the photo; to explain through representation the identity-essence of representation.

The other interpretation remains faithful to the force of the photo, which is, like that of the image but more than any other image, to give adequately the real or the in-itself, the presence in flesh and blood, but to give it at the same time in a way that is thoroughly phenomenal or that belongs to 'presentation': In some way the phenomenon (of) the in-itself or the in-itself (of) the phenomenon, like an Identity that refuses to be dismembered. Now such an Identity as such, and thus undivided, has no cause or explanation in the sphere of transcendence in general, where the phenomenon and the in-itself are united only in the object-form, which divides them again one last time. This is why, if photographic realism is the only rigorous doctrine, it is on condition of understanding it, in its

foundation rather than in its effects, as a realism *only in-the-last-instance*. Far from being reduced to the effects of resemblance with the object and of being explained by them, of being a realism by redoubling or auto-position, it is a power-of-semblance which is without object since it finds its cause-in-the-last-instance in the One.

Such an interpretation strictly respects this indivision proper to immanent phenomenal givens, whatever might be their (qualitative, quantitative, specific, generic, etc.) distinctions from the point of view of the World or of that which appears to be represented. It does not explain them from the outside, by reference to their equivalents in the World, to their economy and their claims, but seeks the absolutely internal cause of this very special phenomenality. And rather than make the medium efface itself in the object, it suspends the claims of the latter – no longer of this or that object, but of the object-form itself – and, without effacing it symmetrically in the medium via an inversion that changes nothing, it distinguishes these two regions of reality as in principle unequal and without common measure of Being. The region of the image owes its cause, the cause of its image-power, to an identity that is 'in it' only in-the-last-instance, but which suffices to identify radically all the oppositions of perception and to make of the photo this adequate or scientific knowledge. It is this that gives the photo its being as blind image, without objective intentionality, as ecstasis blind to the

World, image-without-refolding, objective-without-object; its power-of-semblance which does not found itself on any resemblance.

In relation to the economy of perception and of being-towards-the-world, it seems that everything has lost its function, that all the correlations have been annulled or suspended. All is identical, but not intentionally so, not identical to ..., and therefore without an ideal form, a form taken up again into an All. In immanence, one no longer distinguishes between the One and the Multiple, there is no longer anything but $n=1$, and the Multiple-without-All. No manifold watched over by a horizon, in flight or in progress: everywhere a true chaos of floating or inconsistent determinations. Photographic chaos is the chaos of representational content once the latter is grasped on the order of the pure image. The photo is not an horizon of polysemy or the dissemination of this horizon. An atomic, perhaps more-than-atomic, multiplicity inhabits any photo whatsoever; it is strict Identity, but effectuated in an ideal or transcendent mode. The photo lets chaos be as chaos, without claiming to grasp it again as sense, as becoming, as truth – an auto-positional or transcendent reference. But it is equally – indivisibly – the pure identity (of) a multiplicity without difference, at least without worldly difference, a sterilization of the World. A photo is an Idea blind to the World but which knows itself as such, not 'for itself' but 'in the last instance'.

Between Identity and Multiplicity, no synthesis by a third term – the philosopher looking at the photo and looking at himself looking at the photo. No inhibition any longer, they do not impede each other: the internal chaos of determinations grasped in the formal being of the 'in-photo' is a radical atomicity that has no sense outside the One. Inversely, tear up a photo 'into a thousand pieces' and even into one thousand -1 or one thousand +1, and it will remain independent of its extension in paper – which is all you will have torn up: it will remain a thousand =1. Only philosophical presuppositions that are a stranger to the thing itself can make us believe that to its essence belongs its necessary correlation to a worldly extension. Its only 'extension' is internal, intelligible and indivisible. This is why these photos that you 'look at' are no longer the remainder of a unique photography torn up by some evil demon, the residue of an onto-photo-logical disaster, or the debris of a deconstruction. The most concentrated, focussed sensibility is otherwise speculative than is speculation, and knows that each of these photos burns with an obscure glare, distinct every time.

The other characteristics arise from the same essential phenomenon of indivision: neutrality in relation to the values and hierarchies that make up the fabric of history, politics, and philosophy; disinterest as well. A photo manifests a distance of an infinite order or inequality to the World, from the very fact of its purely

internal organization, the immanent distribution it pro-
poses of the data of representation (including their tran-
scendent organization). The photo 'arranges itself' to
precede things on whose basis, nevertheless, it has been
produced. Far from any empiricism, it is not already
amongst things, things are already rendered inert and
sterile as soon as it appears. These are the things that are
for all eternity in the photo and nowhere else, at least in
so far as they are 'in-photo'.

This region of being – where Identity reigns in-the-
last-instance in the mode of pure ideality, delivered from
the object-form and from the distinctions that go along
with it – is what the photographer sees when he believes
he focuses on an object. It is advisable to distinguish that
which the eye focuses on, aided by the camera, and that
which the photographer, as blind to the World, really
focuses on, which is that undivided, if not unlimited,
photographic extension. Once he is grasped by science,
the photographer sees 'in' himself, in the immanence of
his vision-force, an infinite intelligible photo indifferently
peopled – in the state of chaos – by all the objects of
the World of which, nevertheless, it is not a tracing. To
photograph is doubtless also to select a sample of those
objects by technological and aesthetic means; but it is
above all to effectuate that universal intelligible photo
'on the occasion' of these objects; objects of which it is
not the generalization, generalizing vision only through

their *medium*, treating them as particular cases or possible 'models' of this photography that is universal from the outset. This is why the photo-being (of) the photo, independent of all the presuppositions of the transcendent realism of perception and consequently of philosophy, is described not in 'tautologies', but in enunciations-of-identity, distributions of language that themselves participate in this type of being – the following, well-known type: photography allows one to see what a thing that is photographed resembles; the photo is only ever the photo *of* that of which it *appears* to be the photo, etc. In it one can rediscover pretty much everything that can be delivered by natural vision, and even a part of its unconscious and of the effects of the Other that haunt it. But what changes everything entirely, is that everything passes from the All to the One. Every thing here loses its function and its sense of reciprocity. The intimate work of the photo is a de-functionalization of thought and a *parousia* of Being, but one freed from limits, folds, from the horizons that it owes to its hybridization with the entity. The dissolution of ontological Difference is the great work of photographic *thought* – for photography, when we think it, also thinks; and this is why it does not think like philosophy.

As power-of-semblance, it does indeed form a region of objectivity, but one devoid of objects (they have passed to the formal state of chaos on one hand, to that of symbolic

support on the other) and of objectivation – empty in general of phenomenological structures of perception: horizon, field of consciousness, fringe and margin, pregnant form (Gestalt), flux, etc. If there is a unicity to this region, it is no longer that of a field or of an horizon, of a project, etc. In all regards the photo is closer in its being to the artificial image than to the visual image. It is stripped of those transcendent forms of organization that one finds transposed and adapted in iconicity for example, and in general it has no originary continuity with the structure of the visual field. From this phenomenal point of view or from that which is simply *given* in it, it is structured by three a prioris, each of which expresses Identity (as fractalizing,[2] not as totalizing).

(1) It gives itself not as a field but as non-consistent chaos of identities, irreducible chaos, or chaos that remains such whatever may be its posterior 'organization';

(2) It gives itself as a pure exteriority, as a simple Other, intrinsically completed (alterity is not divided/redoubled, but manifests itself each time in its turn in the form of an undivided identity);

(3) It gives itself as a stability or a plane of immanence, but also without fold or refolding; not as one photo, but as a thousand photo-one(s).

2 See *Théorie des Identités*, Part 2, Chapter III: the concept of 'generalized fractality'.

Take the case of the second a priori. Being indeed mani-
fests itself as Other, but as Other qua Other, without
being conflated with the 'defile', the 'shock', the 'aura',
the 'rupture', which are still philosophical forms of the
Other. A photo manifests in-the-last-instance the Other
on the mode of the One rather than on that of the Other.
Far from dividing the Other in its turn, refolding it as
Other-of-the-Other – which is always, in the final analysis,
the Other of the unconscious – it reveals the most simple
Other, without-reserve, without-restraint, the Stranger in
flesh and blood. There may be a stranger 'in' the photo, but
all that matters is the originary strangeness of the photo
itself, which has never taken the shape of an object. The
photo itself is the Stranger that does not have its place
in the World, and it is a rather quick interpretation that
would see in the photo the means to appropriate the
World. In the same way, if the transcendent structures
are rejected at the same time as are effaced all the other
forms of rational economy, this is not to give way to an
affect of 'aura' in which the photo-effect would exhaust
itself. The photo is the Other, no doubt, but finally con-
templated qua Other in the vision-in-One, rather than
received beyond all already-transcendent contemplation.
And contemplated qua identical-in-the-last-instance, but
of a specific identity precisely of the Other, of the mul-
tiple and of the heterogeneous. In a sense, no doubt,
the Other retains something of the 'cut' or 'scission',

except that here the cut is no longer one of two terms, of a dyad, a cut overseen by an Identity that would be at once immanent and transcendent to it: this would be to rediscover the diagram of philosophical decision. The 'cut' is grasped as identity and in the mode of identity: the Other is contemplated as 'in-One' without this 'in-One' cramming it into Being, guaranteeing it, instead, its status as Other, but as Other-without-alterity. If philosophy, at best, thinks the Other as alterity, dividing/doubling it with itself, installing itself in the hybrid of the Other and Alterity, at once blunting it and overactivating it, science thinks the Other more originarily qua Other rather than qua alterity. It passes from the-Other-as-Alterity to the Other-as-Identity.

Unlike what takes place in perception, and then in Being itself, a photo harbours nothing invisible. What it shows simply by enlarging is not something invisible in principle or attached to the essence of the photo, it is the effect of a simple technological treatment that is conflated with a properly photographic trait, the photo becoming in a stroke just another indistinct object of the World and losing its being. In it, all is completed, definitive, adequate: its being as photo is not modified circularly by its 'magnification', as is always supposed, with various nuances or delays, by a philosophical interpretation. The structures of ecstasis, horizon, and project have no place here. The Idea here is strictly adequate (to) the real as

pure or non-consistent multiplicity, of determinations. If there is a 'fractality' of the photo, if it only ever yields completed identity, it is not mathematical or empirical. Nor does it concern *that which* is represented – which here plays another role. It is an internal or transcendental fractality that affects the very being of the photo.

Whether the photographic image is exhaustible or not is perhaps a false problem, at least in the form in which it has been posed: technologically (reduction/enlargement). Because in its very being as 'in-photo', it is at once strictly finite, but intrinsically finite as is Identity-by-immanence: one only ever finds in it identity – no difference, scission or abyssal dyage; and an identity that is strictly multiple or 'more-than-atomic' like a 'chaos'. The couples form/content, unity/manifold, the mechanisms of connection, association, continuation, neighbourhoods, etc., have no place here, or only concern its symbolic support, the representational invariants, somehow the photographic information.

THE POWER-OF-SEMBLANCE AND THE EFFECT OF RESEMBLANCE

A constant argument of 'photographic realism' in its traditional form is the so-called 'evocative' power of the photo, a resemblance that would cease to be formal to

go all the way to the instigation – resurrection, even ...
– of existence, and which would argue for the causality
of the (worldly) object, at least as effect or appearance.
Far from being the reflection of an objective inherence
connected to the properties of the object alone, it would
give the quasi-presence of the latter. This trait belongs to
the phenomenon described, certainly, but the problem
is to describe it itself in an immanent manner, without
exiting it to clothe it in transcendent interpretations.
'Photographic realism' is a profound doctrine, but one
that is impossible in so far as it has not found an adequate
concept of 'reality'. It is founded on the undeniable
phenomenon of the image as presence-image in person,
but it concludes mistakenly that the foundation of this
phenomenon-of-semblance is the relation of resemblance
of the image to the transcendent object. Whence, to
explain this inconceivable relation, it vacillates, from the
'trace' to the 'icon', from the 'relic' to the 'imprint', or
again to the Husserlian theory of the conversion of the
intentional gaze.

Realism ceases to be an aporia to become a problem
if one distinguishes that which is ordinarily conflated by
philosophy itself: the semblance as analogical power such
that it appears to reside in an aiming at the object, and
semblance as real-presentation, that is to say Identity-
presentation. This power of semblance does not owe to the
invariance of its support, of its content of representation,

to the identity of objects and qualities that are grafted onto it. It is either more or less than the infinite continuity of images, the identity of one photo alone that suffices to exhaust the experience of the universal. Doubtless it rests upon a support that is given firstly in the form of an image less universal than it (perception); but this universality is not obtained by comparison with that of perception.

What is more, the objectivity of the photo, integral and depthless, without mystery, is also in the same stroke absolutely unlimited, in the sense that a photo is a semblance that resembles nothing, that is not limited and closed by any object – it is an unlimited flux or an *Idea* that eventually stands for an infinity of 'real' corresponding objects. A photo is more than a window or an opening, it is an infinite open, an unlimited universe from vision to the pure state, with neither mirror nor window.

What must be described is this non-auto-positional objectivity, without reference in the World, this semblance that does not resemble, and does not play on the two tables of perception (or memory) and of photography. Thus one can avoid the vicious circle or the theoretical roundabout of those 'theoreticians' of the photo who, already knowing photography from elsewhere, naturally find the photo very resemblant, very true to life ... On the basis of a causality of the object – a causality that is transcendent and in fact unintelligible – one puts forward the supposedly *decisive* argument – as in a 'crucial

experiment': one would always prefer a photo ... of Shakespeare to a photo of some random person. Difficult to deny it, and yet we might ask what those who advance such a theoretical debility and such a vicious circle are thinking of – or failing to think of: for the supposed 'evocative value' of the photo of Shakespeare now owes not to the photo, but to Shakespeare himself, within the horizon of historical and literary knowledge that one already possessed beforehand, externally to photography, and which has strictly no photographic status. When the photo is reduced to itself, a photo of Shakespeare is no more valuable than any other, and one cannot compare one photo with another, or with the real of which it is the image.

The theoretical weakness of the argument comes, as always, from having given oneself everything at once, the image and its object, as two autoposited entities; from playing on two tables, converting from one to the other, comparing them unrestrainedly and disorderly, assuring oneself a wholly philosophical position of oversight or mastery, and ultimately believing that in looking at the photo of a 'knowledge' one carries out something more than an operation of 'recognition'. Photographic thought is a science, it excludes artefacts and the complacencies of recognition. To produce knowledge is not just to 'get to know'....

The scientific description of photography is our guiding thread, and from this point of view any photo whatsoever manifests a photographic universe already there, that is to say exactly given rather than produced. In the sense that in every way the real-One is necessarily the given that precedes its universal manifestation, a manifestation in the mode of a Universe rather than of a World (of a History, a City, an Art, etc.). Photography is first of all an instance or an order that is not effective – neither ideal nor artificial nor factual – but real, and which awaits the description of its phenomenality. It must be treated as a discovery of the scientific type and this independently of its physico-chemical technology, as a form of real-knowledge which, as science in its manner, installs itself from the outset within the order of Identity, that Identity which precedes the onto-photo-logical horizon of philosophy.

A photo is thus a miraculous and novel emergence, a response-without-question far more than a shock, a symptom or a catastrophe. It is the emergence of an image (of) the One rather than of the Other (which supposes always the Same). The identity-photo manifests that which has always refused to manifest itself within the horizon of the logos, and within any horizon whatsoever that might come to enclose and to situate it. There is a utopic and acosmic ground of the photo. It is so universal that it dissolves the order of the World and strips it of its pertinence. Photography does not fabricate the real (in two

senses of this word: Identity, the World or 'effectivity'); it deploys, traversing it instantaneously, an infinite Idea of the World – the Universe.

The essence, properly speaking, of the image and very particularly of the photo, is to be found in that power of appearance that cannot be explained by the representational content. The latter explains nothing, unless circularly, already postulating the reality of the semblance. A photo does not resemble an object of the World but, if anything, another photo – what is more, World and photo have the same representational invariants. One single photo contains all possible (re)semblance, 'resembles' in principle all other photos; an apparition is unique but nevertheless infinite, it is a phenomenon that contains all possible phenomenality. The ground of 'resemblance' is a semblance that is inexplicable by the *appearing* object, but which is confused with the appearing or, more exactly, with the appearance. If there is a cause of resemblance, it is Identity, and it is so in-the-last-instance, and thus inalienable in all 'resemblance'. The photo has no cause in the World or in that which appears in it, in the supposed 'photographed thing' which is only an occasional medium of photography and of that which it manifests of the real. On the other hand this power of appearance indicates in its own way the real-Identity, but without destroying it or affecting it; it is the ideality of representation but in the absolutely pure state and it retains on the other hand no

representational content other than its immanent image, a manifold or a chaos of determinations.

Let it not be said that this element of being-in-photo – Being itself and its scientific concept – is 'imaginary', in the manner of philosophers who measure it against the real with which they hybridize it and who consequently must decree that it is nothing but a fiction or an extenuated reality. It is neither the One nor effective Being, but only Being independent of all relation or 'difference' with them. One of the greatest 'historical' effects of the photo is to purge the arts and thought of 'fiction' and above all of the 'imaginary' and of 'imagination', in the aesthetic and philosophical sense of these words: thought as transcendental imagination and art as concrete mediation of the universal and the singular. In the anti-speculative enterprise of reducing philosophical representation and imagination in general to functions of a simple symbolic support, photography will have played a very real role, albeit one inapparent in comparison to that of the sciences. The power-of-semblance is emergent, novel by definition, it is the Other, the photo-as-Other-than-the-World. In the photo, we contemplate not so much the 'subject', the 'scene', the 'event', as Being qua the Being that it is and that is given us as pure Transcendence, without hybridization with the World.

This theory of semblance allows us to give the complete sense of the theory that would have it that the descriptive

function of the photo depends on that of manifestation: on condition of no longer imagining semblance, which is of transcendental or immanent origin, with a power of *analysis* that always supposes a constitutive reference to exteriority. The semiotic and pragmatic reduction of the *analogon* is insufficient: semblance is absolute and 'in-itself', this is no 'analogy', an ultimate *ana-logos*, which supposes always the circulation of the image and of the object. Pre-analogical (or as one says 'prepredicative') semblance derives neither from iconic manifestation nor from pragmatics or the norms that make of the photo a visual index, but from the photo's non-specular manifestation of Identity.

That semblance should be a specific region of 'reality', a sphere of being distinct just as much from the real as from worldly givens – the proof of this is its internal economy. The principle of the latter is Identity, and the a prioris that derive from it in-the-last-instance. Being-in-photo is neither a natural-visual phenomena (a type of perspective, of optical concentration and description) nor a conventional and coded phenomenon like pictorial perspective. There is, doubtless, a procedure of physiological and technical concentration of luminous rays that is grafted onto 'natural' vision, but this forms part of the conditions of existence of the photo, not of its 'formal' being which responds to a different distribution of the manifold of objects and of light. Being-in-photo exceeds from the

outset the sum-total perception+technology+objects of the World, which does not exhaust it, since this being is distributed according to a priori rules that are all founded on Identity and the representational manifold. The photo is identifying: not in the sense of totalizing, but in the sense of fractalizing.

The function of semblance is internal, 'horizontal', and does not address itself naturally to the World: it 'drifts' towards it only when captured by this latter, which from its point of view, spontaneously conceives of pure or a priori semblance as an 'empirical' resemblance. Whence the fact that philosophies, which are victims of this transcendental appearance, reduce it to the status of analogy or univocity, to iconic or even magical relations, etc. This is to give oneself *all* in one stroke, to suppose the problem resolved simply by positing it; it is to give a vicious explanation to suppose an originary continuity between the World and photography. It is also to reduce semblance, that power that 'founds' all representation, to the invariance of representational contents, an invariance that, meanwhile, supposes the autonomy of semblance. There is no originary continuity, no common root or common sense between perception, now supposed 'real' or 'in-itself', and photography; but as soon as one posits perception as 'in-itself' rather than as symbolic support one posits this continuity of *genesis*. From the photo, one has made an *analogon*, on condition precisely of supposing

perception as an absolute or real ground – a philosophical presupposition that excludes science by definition – and of reducing photography to the technology that extends this perception. The distinction between the 'coded' image (painting), the 'objective' or absolutely true image, and the 'normed' image that would be their midpoint (the photo) supposes all of these presuppositions united together.

It is rather the automatism of all presentation of Identity that creates the absolute, ineradicable, transcendental illusion that the object is there 'in flesh and blood', that it has had to act and to imprint itself. Technological automatism creates the illusion of the causality of the object on the photo, doubtless, but the production of this illusion is yet more profound. It is the congenital automatism of the photo itself, of semblance, that creates the impression of an 'objective' resemblance and subsequently of a magical causality of the object over its representation that 'emanates' from it. The content of the description and that of the manifestation of the object tend to cover over each other, the photo at the same time manifesting and describing its object. But the precision of the mechanism is not enough to explain this covering; (re)semblance must already be given and be at work, and it comes from further afield than operational magic. It is already there as that which the photograph contemplates 'in itself', needing only to be effectuated under precise conditions of perception and of technology.

Man is the *cause* of the photo only in-the-last-instance, a cause that *lets it be*.

Perhaps we should condemn the word 'image' in general – not by doing away with it, but instead by ratifying the concept. An image is supposed by philosophy to have a double reference. To the object supposed given, now 'in-itself', now as intentional or even immanent object (in either case, it is a question of the object form); and to the subject – whether it is a matter of the transcendental or indeed the speculative imagination; or again of that which remains when the subject 'behind' the image is suppressed in favour of a 'play of forces' whose conspiracies produce the image. The image is spontaneously enframed in a philosophical prosthesis charged with dividing it, with rendering it specular or reversible, with producing the real-as-image and the image-as-real. It is the system of this double form, that of objectivation in general, that one supposes identical to reality, the identity of objectivity and reality. To wish to liquidate the image completely is obviously a philosophical myth: a thought without image does not exist. However, a thought whose image would no longer be the cause or a co-constituent element, or an image whose objectivation, whose object-form, would no longer be the essence but a mere occasional given – this does exist, in the form of science-thought. The photo is an image, but it is not a *specular* image of the real, it does not have a form as does the object, precisely that

'object-form'. It is an experience of thought in the pure ideal mode, an Idea that we see in us without ever going outside of ourselves.

In short, it is a matter of breaking a priori the correlation, the amphibological hybrid, the last avatar of their convertibility, of the phenomenon as apparition and phenomenon as that-which-appears – of ceasing to consider them as reversible, as the relational terms of a dyad. Semblance is indeed a relation, but precisely a simple relation, one that owes its relational power to Identity in the last instance rather than to a transcendent Unity founding it as correlation. However this is not a relation empty of content, or a pure form, but a veritable photographic intuition, since the most pure appearing contains in an immanent manner the manifold of 'photographed objects', but under the sole form possible: that of a chaos of determinations.

A PRIORI PHOTOGRAPHIC INTUITION

What really happens in the framing of a shot? The photo does not come forth *ex nihilo* on the basis of visual images and their optical manipulation. There is an *a priori photographic intuition* that gives not such and such a determinate image, but the very dimension or the sphere as such of the image in its excess or its transcendence in principle

over its technical ingredients. The photographer 'images' from the outset beyond perception, albeit with the index and the support of perception – he intuits from the very beginning an ultra-perceptual image, irreducible to perception's powers of analysis and resolution, and of synthesis. It is this a priori photographic intuition that rests on the perceived and on perception, that guides the technologico-optical (and chemical) experimentation carried out by the photographer.

Just as a computer creates nothing, but transforms information into other, more universal information, produces information without ever producing anything other with it, and does so without reflection, so a photographic apparatus does not transform one into the other the real and the image, but produces images from other images. In immediate realism, one forgets that the photographer does not go from the perceived real to its image, or even from the perception of the real *to* its photo, but from that which is already an aimed-at image as an emergent novelty, an image already other than perceptual, to another image of the same type, and it seeks to render this new image adequate to that which it aims at and which serves it as hypothesis in its wholly experimental work on perception. For the photographer, there are only ever photographic images, an unlimited flux of photos certain of which are virtual, framed without being shot, and others that are technologically effectuated or produced and that now

have explicitly as their support the representations of perception, etc.

The order of being-in-photo is relatively autonomous: in relation to the perceived object in any case, even if it is less so in relation to its cause: Identity of the vision-in-One and vision-force. One could say that, for an object, from the photographic point of view, to be is to be photographed and only photographed, and not: half-real, half-photographed; half-real, half imaginary; half living, half dead, etc. However this order is consistent in itself or internally, and completely different from a coherent dream, a structured imaginary or a system of simulacra, which are, despite everything, hybrids of the real and its supposed contrary. There is no transfer of reality of the perceived World to the image-photo, in the form of simulacra, effigies, traces, indirect causal effect, magical presence, which would have been captured, transmitted or activated by photographic technology. That would be a conservative realism. In reality, photography, far from analyzing the World (something it also does, but only as a secondary effect) to draw out an image from it, or synthesizing images – always on the basis of the World – with forces or with computers – replaces itself from the start in this hyper-perceptual and hyper-imaginary dimension that it effectuates or actualizes with the aid of the representational support – including its technological conditions of existence. The photo is neither an analysis

nor a synthesis of perception, nor even an artificial 'image of synthesis', since technological artificiality belongs to its conditions of existence rather than to its being. On the other hand, through the latter it contributes, alongside images of synthesis, to communicating to man the affect and the experience of 'flat thought'.

PHOTOGRAPHIC EXPERIMENTATION AND AXIOMATIZATION

The 'categorial' content of photography, the a priori photographic content, serves in a certain way as an *hypothesis* (that must not be imagined, in empiricist manner, to be a simple fiction or supposition) of the experimental *work* carried out by the photographer who tries to adjust the techno-perceptual complex, with its image content, to that a priori but still undetermined imaging dimension. This is why we shall maintain that the photo is an emergent, novel representation, a discovery, and that it precedes photography, that it is given before the operation that manifests it in relation to experience.

We have said that photography is a process that excludes the object-form, in favour of the function of the 'materials' of the objective givens of perception; in favour of the function of 'cause-in-the-last-instance' which is that

of Identity. The first of these functions, that of natural representation and of perception, must be elucidated.

From perception to the photo, the representational content is invariant and identifiable. It fulfills the role of symbolic support, of symbol-support of photos. Inside the photographic process, perception ceases to be identical to the support, to be confused with it, and to play the role of an absolute reference; it becomes an image that serves to produce others and which has the same support as them, a support that detaches itself in a certain sense from it. But at the starting point of the process, perception, with its opacity, its originary faith, its function as ground, plays a more fundamental role than it does at the end. So that the representational invariants that serve as a symbolic support to photographic thought, have a double function, a double use:

(1) They are firstly conflated with a privileged image, that given by perception – and this is the spontaneous philosophical thesis of supposedly real, immediate or pre-photographic perceptual life. Even so they are more than mere supports: necessary materials from which photography extracts a more universal a priori representation by a process that resembles induction. More exactly, photographic intuition is specified by a work of photographic induction, a production of universal image that proceeds on the basis of or with the material of experience supposed still absolute. But it is a

'transcendental' induction in some way, at least in its cause in the vision-force itself, in that 'internal' experience wholly other than the transcendent experience of perception. It is the moment of photographic experimentation, of photography as experimental activity of production of a universal image.

(2) They are then distinct from the produced photo itself and are consequently reduced to the state of simple supports or symbolic invariants. The second moment of photography is more immanent still than the first, it consists, in according to the in-One, of no longer regarding the photo as being amongst things and extracted, so to speak, from them, but in regarding it according to itself: *qua photo*, without privileged reference in perception, but as a moment in a process where, in a sense, there is no longer anything but images, or pure presentations: 'perception' being already a photo that does not know itself as such and which reveals its entry into the more universal order of the (other) photo. At the same stroke perception passes, also, into the state of a 'model' or 'particular case' that interprets the absolutely universal photo. To the experimentation that produces an image with the help of things, there succeeds a veritable axiomatization of images, producing from the absolutely universal image on the basis of primary images, and sending the latter and their materials back to the state of 'models', that is to say, particular 'interpretations'.

The photographic process gives us to understand that the real of perception is only a real-effect produced by the free play of images. If photography liberates painting, it does not do so by occupying the most dismal real, abandoning the imaginary to painting; on the contrary, it does so by showing painting that what it believes it paints is a false real, and in dissolving the prestige of perception on which painting believes it nourishes itself. In freeing itself from the real, photography frees the other arts. 'Perception' passes into the state of a symbolic support, it is the object of a procedure of symbolization necessary to the freeing-up and the functioning of every blind or irreflexive thought. Like language – the signifier included – in the logical axiomatization of the sciences, perception ceases to be supposedly given, it loses its pretension to co-constitute the being of scientific and photographic representation, and it undergoes this *symbolic reduction* that the new world of images imposes upon it.

Photography is that activity which, before being an art, produces in parallel an intelligible photographic universe, a realm of non-photographic vision; and a derealization of the World reduced to a support of this realm, which rests on it ever so lightly. There is no becoming-photographic of the World, but a becoming-photographic of the photo and a becoming-symbolic of the World as mere reserve of 'occasions'. The oldest prejudice – that of philosophy – imagines the reversibility of the World and of the image,

of the real and of the ideal, of territory and map. This becoming sur-real is the imaginary effect of the imaginary. In reality, if the World is indeed de-realised, it is not to become the sur-photo or line of flight of a photographic continuum, it is to become a system of neutral, purely symbolic signs, which no longer speak, but which are the terms or marks necessary to photographic automatism and to that a priori dimension that makes it a thinking rather than a mere web of technological events.

A Non-Philosophy of Creation:
The Fractal Example

THE GRAIN OF THE WALLS

Prisons or ramparts, those where graffiti covers every surface or those where it is prohibited, walls are the stakes, not just of freedom, but of writing and of thought. From the first royal legislations to contemporary tags, by way of prisoners of all eras, walls have been the great support of political writing. Tables or columns, bark or papyrus, Rosetta Stone or New York concrete, temples, artists' studios or urban walls, these are the conditions of the empirical existence of thought and literature, of their multiple birth. One of the discoveries of the twentieth century – a theoretical discovery – is that literature is not written necessarily *extra-* or *intra-muros* but *apud muros* – on an infinite wall, even, at once angular and straight; a wall that is fractalized, and not only in the topological sense. Every artist, fractalist or not, is something of a proto-legislator and last creator, who intends to leave a testament. To the most well-known fractal objects – the sea,

its waves, its storms, its turbulence, its 'Brittany coasts', we must now add walls: in their ruined, cracked, shabby, angular aspect – new mural and lapidary possibilities, a 'genetic' grain. Here also thought can be written, 'fractal' thought, and not only that of painting; phonemes, and not only pictemes. There is not only a becoming-graffiti or a becoming-tag of walls, nor even a becoming-wall or -tag of writing, but a fractal experience of thought as a function of the grain of the support.

What is a fractal experience of a wall? The fractalized wall carries no signification. Despite the statements, slogans or aphoristic maxims or injunctions that it registers, it says nothing, does not retain or conserve any message. What an artist or even a philosopher believes he says is of little importance: all that matters here are the effects of an abyssal irregularity. What seems at one instant to belong to the aphorism or the maxim of a sage is immediately broken or 'irregularized' and serves only as the relay of another logic. Writing 'of' the wall, thinking 'of' the wall neither signifies nor functions, it suffices to *change qualitative scale* to perceive this; to cease to see these texts as hermeneuts do – for example *as* aphorisms, through the moral monocle or the 'metaphysical prism' – in order to produce another 'vision', or to hallucinate them, one might say, as a play of diverging and converging lines. In this sense we might 'formalize' the work of Edward Berko. For this fractal artist demands – it is even the

unique imperative that in point of fact governs all of his texts – that his viewer or reader is fractalized in turn; that the great force of irregularity traverses him; that he ceases to 'read' to set himself to producing fractality in his turn. You yourself are also a wall for writing, not only a surface or a becoming of thought, but a self-similar grain of writing.

ETHIC OF THE AMERICAN CREATOR AS FRACTAL ARTIST

Berko proposes an *ethics of the creator*, of the American creator, which communicates with the *fractal credo*. Maxims at once personal and universal – he addresses himself, classically, to himself as to a confidante, to the universal type of the creator – they contain injunctions very close to being performative.[3] This wisdom of the creator presents many principles. The first is the primacy of doing, of producing, of working over commenting, of experimenting over interpreting: the creative obsession will always have as its unique enemy the noisy commentary of priests and professors, rather than the silence of the page or of the blank canvas. The second bears upon what must be done: make your life, your work, your clearing, your family, etc. –

3 See E. Berko, *Sur les murs* (Paris: Éditions de La Différence, 1994).

all that we already know. What is less known, is 'make your own frontier', 'make your own wall', and finally the injunction that sums up all the others: 'do your own thing'. And here, the *thing* that defines the creator, his obsession and his blind spot, his technique also, is fractality. The third principle, no less American and universal than the others, is that of the risk of finitude: the risk of making a local clearing, of the production of one's own clearing and of one's own frontier. Not a distant, 'metaphysical', misty frontier but a work that accepts to territorialize itself on a procedure or a 'thing', on a finite and identifiable *oeuvre* – that accepts producing 'something identifiable'. But meanwhile this American Heraclitean can also say: the infinite inhabits your clearing, God is also present in your frontier, the Unknown and the New are also at the basis of your 'angle' ... Finally, the fourth principle is perhaps the foundation of the other three: the creator is but the support or the vector of a *force of creation* here called 'force of irregularity'. Force, that which 'insists', is the true subject of the injunctions, it is hidden but works, it surpasses everyday man even whilst working within the everyday; in philosophical terms one could say it is a *transcendental* force. It is exerted as a straight but non-linear line, with the straightness of fractal irregularity. It is the metaphysical element that conjoins fractal creation and the advance of the pioneer. Far from being a simple surpassing or 'transcending' forward or

upward, it presses itself into place, according to a line of infinity locatable and localizable in the finite. A broken, angular metaphysics. We will come back, necessarily, to this force of creation.

THE FRACTAL SELF AND ITS SIGNATURE: A NEW ALCHEMICAL SYNTHESIS

What might be the significance of the constant reference to the two poles of all creation: man and God? A rather classical axis. But it is the force of fractality to yield a veritable 'fractal vision of the world' and to renew old philosophical themes. Other such themes circulate throughout Berko's whole text – The Self and God, the Self and the World, the Self and its Image, the Self-microcosm and the Macrocosm – with the (equally classical) logic that goes along with them, that of *expression*. Expression permits the creator never to leave his Self (his clearing, his frontier, his locality and his locale – his subjective earth) but to extend or diffuse it to the limits of the Universe and all the way to God. God is immanent to man and the latter can manifest him: it suffices to exteriorize oneself – this is art.

Nevertheless, beneath the traditional nature of these themes courses another logic: fractality re-explicates them in other ways, breaking them away from the metaphysical and theological *continuity* that subtends them, for example

THE CONCEPT OF NON-PHOTOGRAPHY

in the interpretations that the Renaissance gave of the rela-
tions between Macrocosm and Microcosm. For fractality
gives us the assurance, from man to God, via the studio,
via the 'local' and 'finite' determinations of the artist and
through the World, of a veritable and completely new
alchemical synthesis of the real, where discontinuity and
irregularity only break a superficial continuity and recre-
ate a continuity of echoes, of resonances, of vibrations
between the different levels of reality, between man and
himself or his image. The form of the real is conserved:
it is immanence, and a fractal artist can want nothing
other than immanence, even when he speaks of God, of
his God immanent to his 'thing'. But it no longer has the
form of a closed identity as near as can be to itself: it is
separated from itself, with each break or irregularity, by
an infinity. Between every point and every other point
there is an infinity and perhaps God, together with the
Self, lodges himself in their angularity. Thus the Self of
the creator seems to expand to infinity, but this is no
longer a narcissism – or else, narcissism itself is fractalized.
Fractal immanence is immanence-to-self rather than to a
'psychological' *ego*. If there is an ego it forms through a
work in progress, 'like a fractal system'. Whence the iden-
tification of Self and its image, a specularity that is more
than merely broken. We should not conflate a *fractalized
mirror* with a *broken mirror* (Wittgenstein). 'How do you
sign a fractal system?' is more or less the question that

Berko poses. Where to localize the signature, in which of the angles of the canvas or points of writing? Doubtless the writing of the signature lends itself to ruptures, simplifications and complexifications of lines without signification which make it a true intuitive fractal object (certain canvases are, inversely, such signatures). But the most classically formed and normed signature, which signifies most explicitly an intact Self? Here again we are called upon to change scale or style of vision and, at the limit, to hallucinate fractally such objects: fractality is not only in the World, it is just as much in your head and your eye.

THE CONCEPT OF 'IRREGULARITY-FORCE'

A fractal aesthetic must be able to respond to the question: how to simultaneously produce chance (produce it systematically, not just receive it) and control it? How to engender chaos and master it in the same gesture? This problem is that of every creator. To resolve it demands a philosophy, or an artistic practice sufficiently 'broad' to be the equivalent of a philosophy. It is thus not surprising that Berko ceases to consider fractality as a simple geometrical concept and even as a procedure or a technique, to pose the question of its ultimate universal pertinence, of its generalization to what philosophers

call the real or Being. The solution consists in making of fractality a dynamic process. Against its geometrical and static conception, he associates it with various proximate notions: intensity (an intensive and implosive fractality, as if 'gathered up' or compressed in its own immanence); to speed (self-similar changes are endowed with increasing speed); the struggle for existence (the fractal process must 'insist' to impose itself and trace its path in the real); and finally force and pulsion (there is a force of irregularity, but there is above all – we shall be discuss this further – an 'irregularity-force' that is the key to the creative process).

This philosophical and artistic appropriation of fractality leads Berko into the environs of Foucault (who he frequently cites) and even more so, of Deleuze. He draws from it consequences that are social, aesthetic and philosophical (problems of the Same and the Other, of Identity and Difference, of ante-discursive order, etc.); consequences important for the work of the artist (for example: there is a non-metaphysical identity of each 'pigment' which itself determines its field and mode of fractal application in painting; or again there is an immediate sensibility or perception of fractal identity which defines the artist). Finally the recourse to fractality responds to two objectives: (1) to broaden the 'dimensionality' of painting beyond works, forms and materials of whole dimensions; beyond simple forms and Abstraction as absence of forms; (2) to conceive it as a vitalist-style

creative dynamic that links the pigment to the limits of the Universe. This extension of fractality makes of it what one might call a 'transcendental *thing*' – not only a geometrical style or even a tool of analysis, but a genuine tool of genesis.

But it obviously is not without problems of a strictly philosophical order. They are so important that Berko cannot avoid evoking them in his own manner by a sort of very sure philosophical instinct: (a) there is fractality; there is fractality not only now but there has perhaps always been: it is thus an a priori and this a priori is given as a *fact*; (b) what *right* is there to apply it or extend it to the whole of reality (to man, to God, to the World, to thought as much as reality)?

> Thus self-similarity and the irregularity of chaos linked to tiny changes in the initial input pose a paradox to man. Man seeks to understand and throws himself against the fixity of the human senses. The measures and the givens received can only suggest, but not affirm, such an indistinct reality. The knowledge accumulated by man is in itself a fractal condition and it is, to an unknown degree, subjective like 'absolute knowledge'.[4]

4 Berko, 111.

This problem is resolved, it seems – in implicit, non-thematic manner – by the introduction of the new concept of *irregularity-force* as *force of creation*. In Berko it is hardly a concept, but we can give to this very fruitful 'intuition' the form of a concept, that is to say, define the conditions to which its theoretical presence responds. What is it about? On one hand it is a question of posing the problem, itself of fractal origin but taken up again here and raised philosophically, of the reality of fractality, of its ontological tenor. On the other hand, of explaining how creation can be possible, how there can be always and in principle an excess of creation over the created, of production over the product: that is to say over the circle that they form together and which could only end by annihilating itself in itself, if there were not this ever-unknown and ever-new force to renew it. Whence that formula which outlines the idea of an excessive force of fractalization:

> Our speed increases to the extent that we see grow and grow again the gap between our historical being and our contemporary being, only for it to close up again. Caught in this circular scrambling, we postulate that nothing is original. Let us pose the question: will our condition be that of infinite repetition? Of infinite self-similarity?[5]

5 E. Berko, *De la nature de la fractalisation* – unpublished manuscript, 1990.

Fractality and fractalized objects and works risk closing one over the other, of annulling all potential and of falling into a 'circular scrambling' (albeit one endowed with infinite speed, like the Nietzschean eternal return or Deleuzean chaos) if it were not for a certain irregularity-force, a veritable *fractal genius* withdrawn from Nature, from Man and from God himself, and of which the creator is but the empirical vector or support in the World.

It is obvious that Berko here abandons that profound suggestion, and stops where necessarily all philosophers, in so far as they are philosophers, must stop, limiting himself to stipulating that this force of creation is transcendent to the World, that it is a matter, as he himself says, of an alterity with regard to objects, materials and phenomena. But from our point of view – and so it is no longer wholly a matter of Berko's work but of what philosophy can do in general – this determination of irregularity-force or of the self-similarity of broken symmetry is insufficient because it contents itself with pushing the latter into the indetermination of transcendence. Because if transcendence and its principal inhabitant, God, are themselves fractalized, it is obvious that the circle will close in on itself and exhaust itself in its nothingness; that not only will fractality be self-referential but its philosophy will be equally so, and that thus the very idea of creation will be destroyed and nihilism consummated.

To maintain creation not simply as an 'empty' and 'ideal' exigency, but as *real* exigency and real force, it is necessary to conceive it as coming from further afield and even from before any transcendence or alterity. From further afield? Perhaps not: from an instance other than that of the Other. Only the 'One', *qua the real as radical immanence*, can 'come' before the Other and the Same, before God and the World, and prevent fractality as alterity from falling into irreality and the indetermination of the World.

A new formulation: 'irregularity-force' might signify this shift in ontological parameters. (1) If there is a force, it is not a property or an effect that belongs to an already-made and already-given (geometrically or otherwise) irregularity, but it itself irregularizes the given immediately; its being is as one with that very breaking of all symmetry, rather than lurking behind it like a backworld. (2) It does not float in an irreal and indeterminate transcendence, but adds itself to the real-One of which it is the only possible mode of action, the only causality on the World and on God themselves. For its part it is real in so far as the One is its immanent cause. So that irregularity-force needs the One with which it identifies, whereas the latter, because of its radical self-immanence, cannot be confused with it, does not disappear into it. Thus creation-force, without being a theological entity or some relation of metaphysical entities, is prevented from being buried and alienated in its works and materials and

exceeds them in principle. How is a fractal creation possible? On condition that fractality is put at the immediate disposal of a fractalization-force and that the latter finds its cause not in 'Being' or in transcendence, which is the element of philosophy, but in a type of reality that the latter hardly even suspects. It is thus possible to respond to the question posed initially and to respond to it a little differently than philosophy does: the process of creation supposes that the production of chance and its control in a work should not be simultaneous or circular even if they have the 'same' origin. As a function of real-One and of its causality by which it is not alienated in its effect, a causality we call 'determination-in-the-last-instance', we respond: the production of the fractal and its artistic control are only identical in-the-last-instance and thus do not form a circle wherein all hope of creation would be annulled.

THE FRACTAL PLAY OF THE WORLD.
SYNTHESIS OF MODERN AND POSTMODERN

Many distinctions are necessary. There is a possible aesthetic of 'geometrical' and intuitive-visual fractality, an aesthetic itself abiding classically by the philosophical concept and its logics. The latter are hardly very 'fractal' and correspond rather to the model of simple geometrical

bodies of whole dimensions. There is, inversely, a fractal-ized aesthetic that passes through the fractal treatment – even, one might imagine, via a deconstruction using the fractality of the body of philosophy as a whole and of its aesthetic subset (including, firstly, the case of figure). And then there is the generalized aesthetic that instigates and makes use of fractality such as it is utilized in science, tech-nique, nature, and not only in art. It is a strange power, one that Berko uses to diffuse such aesthetic effects into all the fields of the real where it is put to work. In many regards it responds to the 'judgment of taste', proceed-ing by resonances, echoes or vibrations in the manner of a *purposiveness-without-purpose* and as a sort of *free play* (Kant) *of the real with itself*. A judgment of taste exercised not so much by a 'subject' as by the World itself, the true agent of a universal fractal play. From this point of view of its 'alchemical' power of synthesis, fractality proceeds to a conversion or a metamorphosis one into the other of modern aesthetics ('into the unknown to find the New' – Baudelaire), and of the postmodern aesthetic of the fragment and the partial and of their accumulation; of the great immanence and fragmentation, of the permanent creative surpassing and of the hesitant invention of new rules as a function of local givens, studio and materials, or the conditions of finitude of creation. Now science, now art itself, on occasion philosophy also, invent the technical means and the new vision of the real that allows

the surmounting or the integration into a new curve – for example a fractal curve – of the antinomies left at the shores of history by a fatigued thought. Fractality accomplishes Abstraction in the most concrete mode that can be. If the ontological destination of Abstraction were the void as ether of Being, fractality realizes the synthesis of the most undifferentiated void and of the most differentiated concreteness. It is abstract in so far as it delivers art from the clutter of objects and of the figurative, but it is the figurative or the intuitive itself, in the pure state, that it raises to the power of Abstraction, complementarily raising the Abstract to the power of the detail and of the pure Multiple, without object. Neither the empirical and transcendent content, nor the purified void, the purism of the abstract, but a synthesis that reconciles the opposites without summarily hybridising them. This manner of working roughly sketches out the most fruitful way, that of a figurative Abstraction or (identically) of an abstract Figuration.

There is finally, as a function of the concept of irregularity-force, a fourth stage or use of the fractal. This cannot be the doing of the *isolated* geometer, of the artist or philosopher, but of whoever undertakes to realize a *unified theory* of the fractal and of the philosophical in the form of a *generalized* or *non-Mandelbrotian fractality*. This theory would not be a mere theory in the classical sense of the word, but in its own way a true integration of

the fractal and of the philosophical: a fractal practice of philosophy at the same time as a 'de-intuitivation' of the fractal itself; and an ontological or real use of the fractal extended beyond physical or geometrical intuitivity at the same time as a refusal of the metaphorical use to which a 'fractal vision of the World' inevitably leads. The goal is no longer to establish an aesthetic of the fractal with a complementary fractalization of the philosophical, but to posit the non-hierarchical identity of the fractal and of philosophical (or aesthetic) objects and to determine it in knowledge-statements with the aid of the materials furnished by both of them. This is non-philosophy.

The fractal emerges from this operation generalized, that is to say delivered from that ultimate enclosure that is immanence specified by the Self, the World or God: irregularity remains that which it is, irreducible, but without ever being compensated by a fragment of curve. Generalised fractality responds to the problem: how to universalize the very form of fractal irregularity so that it can be worthy of the most real real, and no longer only of the Self or the God which are still secondary instances or transcendent forms of the real that is not the real? The condition consists, as appropriate to irregularity-force, in reprising the concept of self-similarity and of conceiving it, as we have said, as a radical identity, as an immanence that is no longer specified by a form, for example by a supposedly given 'self', but which is self-immanence,

immanence through and through. What we get from this operation of non-Mandelbrotian generalization, is a fractality as transcendental creative force, disencumbered of its natural metaphysics and heralding unprecedented aesthetic possibilities. It remains now, in view of this new experience of fractality, to reread (for example) Berko's texts as if they were unknown, so as to 'rediscover' it there.

TOWARDS A NON-PHILOSOPHICAL AESTHETICS

Certain more general aesthetic perspectives can be sketched out on the basis of this description.

The rigorous, non-circular, non-onto-photo-logical description of the essence of photography has obliged us to bracket out the set of possible philosophical decisions and positions, of transcendent interpretations of photographic phenomenality, that is to say, of that by which and of that as which it appears itself to the vision-force that is engaged in the photographic process. Rather than in relation to philosophy, photography finds its place between science and art – between what we call a radical or transcendental science which explores and describes vision-force as ultimate structure of the subject without borrowing in constitutive manner any of philosophy's means; and an art that still supposes the transcendence of the World and thus of philosophy, and their authority.

In photography we have identified a 'mixed' phenom-
enon, but one with a special nature: not hybridised as the
World itself is, or as is any philosophical decision that
always combines identity and scission, immanence and
transcendence, etc.; but 'mixed' in so far as it associates a
thought or an experience of immanence that is this time
radical (the stance of vision-force that is not of the World
or hybridised), along with, once again, the experience of
the hybrid of the World.

What is specific to art, when it is not thought circularly
as it is in philosophical 'aesthetics', but on the basis of
what we call science – whose subjective or lived stance of
vision-force is the radical 'subject', or the 'subject' without
'object' – resides in the fact that the structures of this
scientific experience of the real are maintained (perhaps
even the transcendental reduction of the transcendence
of the World or of perception) and that at the same time
– and this is the aspect of the *constraint to synthesis* that art
represents – this transcendence returns, manifesting itself
as such, and must be taken into account. Photography has
affinities with science – at least such as we understand and
describe the latter – but it will not, strictly speaking, go
all the way with science. In particular, it is not a science
of perception, it is a half-science of perception, where
the latter is no longer definitively reduced to science's
state of inert factual givens or 'object' state, but imposes
itself once more, in its naivety and in its dimension of

'faith in perception'. Art is a half-science rather than a half-philosophy – something which, in the former case, does not mean to say, as in the second, that it is poorer than science: perhaps, on the contrary, it is more complex.

Art seems to present itself as a forced synthesis, one that forces thought to seek a new 'principle' explaining the reality and the possibility of this synthesis, in the manner in which Kant, in the name of 'reflective judgment', elaborated a principle that agreed with his posing of the problem – a philosophical posing of it that we can no longer hold to – of the essence of art. Such as we can describe it, art is what we call a 'vision-in-One' (of which vision-force is only a modality), but a 'vision-in-One' applied to the transcendence of perception and which does not maintain to the very end the 'scientific' rigour of the reduction of the latter. It is the non-scientific use of science, that is to say a use outside the totality of its conditions of validity or knowledge-relation. It is science applied to the World outside the reduction that founds the scientific relation to the World. This is to say that in it, science is no longer simply determinative, but only 'determinative in the last instance'. The new synthesis can no longer be made under the sole law of the non-worldly essence of science, no more than under that of the World, of perception and of philosophy, the law of the 'hybrid'. It must require another principle. It remains to seek this principle.

mais s'impose à nouveau dans sa naïveté et sa dimension de foi perceptive. L'art est une demi-science plutôt qu'une demi-philosophie – ce qui, dans le premier cas, ne veut pas dire, comme dans le second, qu'il est plus pauvre que la science : peut-être au contraire est-il plus complexe.

L'art semble se présenter comme une synthèse forcée et qui force la pensée à chercher un nouveau « principe » expliquant la réalité et la possibilité de cette synthèse, à la manière dont Kant, sous le nom de « jugement réfléchissant » a élaboré le principe qui convenait à sa position du problème – position philosophique qui ne peut plus être la nôtre – de l'essence de l'art. Tel que nous pouvons le décrire, l'art est ce que nous appelons par ailleurs une « vision-en-Un » (la force (de) vision n'en est qu'une modalité) mais appliquée à la transcendance de la perception et qui ne maintient pas jusqu'au bout la rigueur « scientifique » de la réduction de celle-ci. C'est l'usage non-scientifique de la science, c'est-à-dire en dehors de la totalité de ses conditions de validité ou du rapport de connaissance. C'est la science appliquée au Monde en dehors de la réduction qui fonde le rapport classique de la science au Monde. C'est dire que la science n'y est plus simplement déterminante, seulement « déterminante en dernière instance ». La nouvelle synthèse ne peut plus se faire encore sous la seule loi de l'essence non-mondaine de la science, pas plus que sous celle du Monde, de la perception et de la philosophie, loi du « mixte ». Elle doit requérir un autre principe. Il reste à le chercher.

leur autorité. Dans la photographie nous avons identifié un phénomène « mixte », mais d'une nature spéciale: pas mixte comme l'est le Monde lui-même ou n'importe quelle décision philosophique qui combine toujours identité et scission, immanence et transcendance, etc., mais « mixte » en tant qu'il associe une pensée ou une expérience de l'immanence cette fois-ci radicale (la posture de la force (de) vision qui n'est pas du Monde ou de mélange), et de nouveau l'expérience du mélange du Monde.

Le spécifique de l'art, lorsqu'il est pensé non plus circulairement comme il l'est dans les « esthétiques » philosophiques, mais à partir de ce que nous appelons la science dont la posture subjective ou vécue de la force (de) vision est le « sujet » radical ou sans « objet », réside dans le fait que les structures de cette expérience scientifique du réel sont maintenues (peut-être même la réduction transcendantale de la transcendance du Monde ou de la perception) et qu'en même temps – c'est là le côté de *contrainte à la synthèse* que représente l'art – cette transcendance revient, se manifeste comme telle et doit être prise en compte. La photographie a des affinités avec la science – du moins telle que nous comprenons et décrivons celle-ci –, mais elle ne va pas en toute rigueur jusqu'au terme de celle-ci. En particulier, ce n'est pas une science de la perception, c'est une demi-science de la perception, où celle-ci n'est plus définitivement réduite à l'état de données factuelles inertes ou d'objet de science,

généralisation non-mandelbrotienne, c'est une fractalité comme force transcendantale créatrice, débarrassée de sa métaphysique naturelle et porteuse de possibilités esthétiques inouïes. Il resterait alors en fonction de cette nouvelle expérience de la fractalité à relire les textes par exemple de Berko comme s'ils étaient inconnus et ceci pour y « trouver du nouveau ».

POUR UNE ESTHÉTIQUE NON-PHILOSOPHIQUE

Certaines perspectives esthétiques plus générales se dessinent partir de cette description. La description rigoureuse, non circulaire, non onto-photo-logique de l'essence de la photographie, nous a obligé à mettre entre parenthèses l'ensemble des décisions et des positions philosophiques possibles, des interprétations transcendantes de la phénoménalité photographique, c'est-à-dire de ce par quoi et de ce comme quoi elle apparaît elle-même à la force (de) vision qui s'engage dans le processus photographique. Plutôt qu'en rapport à la philosophie, la photographie trouve son lieu entre science et art – entre ce que nous appelons une science radicale ou transcendantale qui explore et décrit la force (de) vision comme structure ultime du sujet sans emprunter de manière constitutive aucun des moyens de la philosophie; et un art qui suppose encore la transcendance du Monde et donc de la philosophie, et

temps qu'une « dés-intuitivation » du fractal lui-même;
et un usage ontologique ou réel du fractal étendu au-delà
de l'intuitivité physique ou géométrique en même temps
qu'un refus de son usage de métaphore auquel conduit
nécessairement une « vision fractale du Monde ». Le but
n'est plus alors d'établir une esthétique du fractal avec
la fractalisation complémentaire du philosophique, mais
de poser l'identité non-hiérarchique du fractal et des objets
philosophiques (ou de l'esthétique) et de la déterminer
dans des énoncés de connaissance en s'aidant des matériaux
que fournissent l'une et l'autre. C'est la non-philosophie.

De cette opération le fractal sort généralisé, c'est-à-dire
délivré de cette ultime clôture qui est l'immanence spécifiée
par le Moi, le Monde ou Dieu: l'irrégularité reste ce qu'elle
est, irréductible, mais sans jamais être compensée par un
fragment de courbe. La fractalité généralisée répond au
problème: comment universaliser la forme même de
l'irrégularité fractale pour qu'elle puisse valoir du réel le
plus réel et non plus seulement du Moi ou de Dieu qui sont
encore des instances secondaires ou des formes transcen-
dantes du réel qui n'est que réel ? La condition consiste,
conformément à la force (d')irrégularité, à reprendre le
concept de self-similarité et à concevoir celle-ci, on l'a dit,
comme une radicale identité, comme une immanence qui
n'est plus spécifiée par une forme, par exemple par un
« self » supposé donné, mais qui est immanence (à) soi
ou de part en part. Le bénéfice de cette opération de

qui permettent de surmonter ou d'intégrer dans une nouvelle courbe – par exemple une courbe fractale – les antinomies abandonnées sur le bord de l'histoire par une pensée fatiguée. La fractalité accomplit l'Abstraction sur le mode le plus concret qui soit. Si la destination ontologique de l'Abstraction était le vide comme éther de l'Être, la fractalité réalise la synthèse du vide le plus indifférencié et du concret le plus différencié. Elle est abstraite en tant qu'elle délivre l'art du fatras des objets et du figuratif, mais c'est le figuratif ou l'intuitif lui-même, à l'état pur, quelle élève à la puissance de l'Abstraction et complémentairement l'Abstrait à la puissance du détail et du Multiple pur, sans objet. Ni le contenu empirique et transcendant, ni le vide épuré, le purisme de l'abstrait, mais une synthèse qui réconcilie les opposés sans les mélanger sommairement. Cette manière de faire dessine en pointillé la voie la plus féconde, celle d'une Abstraction figurative et identiquement d'une Figuration abstraite.

Il y a enfin en fonction du concept de la force (d')irrégularité, un quatrième stade ou usage du fractal. Ce ne peut pas être le fait du géomètre, de l'artiste ou du philosophe *isolés*, mais de qui entreprend de réaliser une *théorie* du fractal et du philosophique sous la forme d'une *fractalité généralisée* ou *non-mandelbrotienne*. Cette théorie ne serait pas une simple théorie au sens classique du mot, mais à sa manière une véritable intégration du fractal et du philosophique: une pratique fractale de la philosophie en même

par le traitement fractal – voire, on peut l'imaginer, par une déconstruction utilisant la fractalité du corps de la philosophie dans son ensemble et de son sous-ensemble esthétique (y compris le premier cas de figure). Il y a ensuite l'esthétique généralisée que suscite et porte avec elle la fractalité dès qu'elle est utilisée dans la science, la technique, la nature et pas seulement dans l'art. C'est un pouvoir étrange et dont use Berko que de diffuser de tels effets esthétiques dans tous les champs du réel où elle est mise en œuvre. A beaucoup d'égards elle répond au « jugement de goût », procède par résonances, échos ou vibrations à la manière d'une *finalité-sans-fin* et comme une sorte de *jeu libre* (*Kant*) *du réel avec lui-même*. Un jugement de goût exercé non pas tant par un « sujet » que par le Monde même, véritable agent d'un jeu fractal universel. De ce point de vue de son pouvoir de synthèse « alchimique », la fractalité procède à une conversion ou une métamorphose l'une dans l'autre de l'esthétique moderne (« au fond de l'Inconnu pour trouver du Nouveau » – Baudelaire) et de l'esthétique post-moderne du fragment, du partiel et de leur accumulation; de la grande immanence et de la fragmentation, du dépassement créatif permanent et de l'invention hésitante de règles nouvelles en fonction du donné local, atelier et matériau ou des conditions de finitude de la création. Tantôt la science tantôt l'art lui-même, parfois la philosophie aussi inventent les moyens techniques et la vision nouvelle du réel

d'une force (de) fractalisation et que celle-ci trouve sa cause non pas dans l'« Être » ou la transcendance qui est l'élément de la philosophie, mais dans un type de réalité à peine soupçonné de celle-ci. Il est alors possible de répondre à la question posée initialement et d'y répondre un peu autrement que la philosophie: le processus de création suppose que la production du hasard et son contrôle dans une œuvre ne soient pas simultanés ou circulaires bien qu'ils aient la « même » origine. En fonction du réel-Un et de sa causalité par laquelle il ne s'aliène pas dans son effet, causalité que l'on appelle « détermination-en-dernière-instance », on répondra: la production du fractal et son contrôle artistique ne sont identiques qu'en-dernière-instance et ne forment donc pas un cercle où tout espoir de création s'annulerait.

LE JEU FRACTAL DU MONDE.
SYNTHÈSE DU MODERNE ET DU POSTMODERNE

Plusieurs distinctions sont nécessaires. Il y a une esthé-tique possible de la fractalité « géométrique » et intuitive-visuelle, esthétique elle-même normée classiquement par le concept philosophique et ses logiques. Celles-ci sont très peu « fractales » et correspondent plutôt au modèle des corps géométriques simples à dimensions entières. Il y a inversement une esthétique fractalisée qui passe

ou altérité. De plus loin ? Peut-être pas: d'une autre instance que celle de l'Autre. Seul l'« Un » *en tant que le réel même comme immanence radicale*, peut « venir » avant l'Autre et le Même, avant Dieu et le Monde et empêcher la fractalité comme altérité de sombrer dans l'irréalité et l'indétermination du Monde.

Une nouvelle écriture: « force (d')irrégularité » peut signifier ce changement de paramètres ontologiques. 1. S'il y a une force, elle n'est pas une propriété ou un effet qui appartient à une irrégularité toute faite et déjà donnée (géométriquement, etc.), mais c'est elle qui d'elle-même irrégularise immédiatement le donné: son être se confond avec cette brisure même de toute symétrie et ne se tient pas derrière elle comme un arrière-monde. 2. Elle ne flotte pas dans une transcendance irréelle et indéterminée, mais elle s'ajoute au réel-Un dont elle est le seul mode d'agir possible, la seule causalité sur le Monde et sur Dieu eux-mêmes. De son côté elle est réelle en tant que l'Un est sa cause immanente. Si bien que la force (d')irrégularité a besoin de l'Un auquel elle s'identifie mais que lui, à cause de son immanence radicale (à) soi ne se confond pas avec elle, ne disparaît pas en elle. Ainsi la force (de) création, sans être une entité théologique ou voisine des entités métaphysiques est empêchée de s'ensevelir et de s'aliéner dans ses œuvres et ses matériaux et les excède de droit. Comment une création fractale est-elle possible ? À condition que la fractalité soit mise au compte immédiat

(fût-elle douée d'une vitesse infinie comme l'Éternel retour nietzschéen ou le chaos deleuzien) s'il n'y avait une certaine *force d'irrégularité*, un véritable *génie fractal* en retrait de la Nature, de l'Homme et de Dieu même et dont le créateur n'est que le vecteur empirique ou le support dans le Monde. Il est évident que Berko abandonne à cette profonde suggestion, et s'arrête où nécessairement tous les philosophes en tant qu'ils sont philosophes s'arrêteront eux-mêmes, se bornant à préciser que cette force de création est transcendante au Monde, qu'il s'agit comme il le dit lui-même d'une altérité aux objets, matériaux et phénomènes. Mais de notre point de vue – et il ne s'agit plus tout à fait de l'œuvre de Berko mais de ce que *peut* la philosophie en général – cette détermination de la force d'irrégularité ou d'auto-similarité de la symétrie brisée est insuffisante parce qu'elle se contente de pousser celle-ci dans l'indétermination de la transcendance. Car si la transcendance et son principal habitant, Dieu, sont eux-mêmes fractalisés, il est évident que le cercle se refermera sur lui-même et s'épuisera dans son néant; que non seulement la fractalité sera auto-référentielle mais que sa philosophie le sera tout autant et qu'ainsi c'est l'idée même de la création qui sera détruite et le nihilisme consommé.

Pour maintenir la création non seulement comme exigence « vide » et « idéale », mais comme exigence *réelle* et force réelle, il est nécessaire de la concevoir comme venant de plus loin et d'antérieur encore à toute transcendance

Ce problème est résolu, semble-t-il, et de manière implicite, non thématique, par l'introduction du concept nouveau de *force d'irrégularité* comme *force de création*. Chez Berko c'est à peine un concept, mais nous pouvons donner à cette « intuition » très féconde la forme d'un concept, c'est-à-dire définir les conditions auxquelles répond sa présence théorique. De quoi s'agit-il ? D'une part de poser le problème, lui-même d'origine fractale mais repris ici et relevé philosophiquement, de la *réalité* de la fractalité, de sa teneur ontologique. D'autre part d'expliquer que la création soit possible, qu'il y ait toujours et de droit un excès de la création sur le créé, de la production sur le produit: *c'est-à-dire sur le cercle qu'ils forment ensemble* et qui ne pourrait que finir par s'annihiler en lui-même s'il n'y avait cette force toujours inconnue et toujours nouvelle pour le renouveler. De là cette formulation qui porte en creux l'idée d'une force excessive de fractalisation: « notre vitesse s'accroît à mesure que nous voyons s'élargir et s'élargir encore l'écart entre notre être historique et notre être contemporain, pour ensuite se refermer. Dans cette bousculade circulaire, nous postulons que rien n'est original. Posons la question: notre condition serait-elle donc celle de la répétition infinie ? de l'autosimilarité infinie ? ».[4]
La fractalité et les objets ou les œuvres fractalisés risquent de se fermer les uns sur les autres, d'annuler tout potentiel et de sombrer dans une « bousculade circulaire »

4 *De la nature de la fractalisation*, manuscrit par Berko, 1990.

« dimensionnalité » de la peinture au-delà des œuvres, formes et matériaux à dimensions entières au-delà des formes simples et de l'Abstraction comme absence de formes; la concevoir comme une dynamique créatrice de style vitaliste qui relie le pigment aux limites de l'Univers. Cette extension de la fractalité en fait ce que l'on pourrait appeler un « truc transcendantal », pas seulement un style géométrique ni même un outil d'analyse, mais bien un outil de genèse.

Mais elle ne va évidemment pas sans problèmes d'ordre strictement philosophique. Ils sont si importants que Berko ne peut pas ne pas les évoquer à sa manière par une sorte d'instinct philosophique assez sûr: (a) de la fractalité il y en a; il y en a non seulement maintenant mais il y en a peut-être toujours eu: c'est donc un apriori et cet apriori est donné comme un *fait*; (b) de quel *droit* l'appliquer ou l'étendre au tout de la réalité (à l'Homme, à Dieu, au Monde, à la pensée autant qu'à la réalité) ? « Ainsi l'autosimilarité et l'irrégularité du chaos liées à des changements infimes dans l'input initial posent un paradoxe à la représentation qui cherche à comprendre et se heurte aux fixités des sens humains. Les mesures et les données recueillies ne peuvent que suggérer mais pas affirmer une quelconque réalité. Le savoir accumulé par l'homme est en soi une condition fractale et il est, à un degré inconnu, subjectif comme le 'savoir absolu'. »

technique pour se poser la question de son éventuelle pertinence universelle, de sa généralisation à ce que les philosophes appelleraient le réel ou l'Être. La solution consiste à faire de la fractalité un processus dynamique. Contre sa conception géométrique et statique, il l'associe à plusieurs notions voisines entre elles: à l'intensité (une fractalité intensive et implosive – comme « ramassée » dans sa propre immanence); à la vitesse (les changements auto-similaires sont doués d'une vitesse croissante); à la lutte pour exister (le processus fractal doit « insister » pour s'imposer et tracer son chemin dans le réel); enfin à la force et à la pulsion (il y a une force de l'irrégularité, mais il y a surtout – on s'y intéressera – une « force d'irrégularité » qui est la clé du processus créateur).

Cette appropriation philosophique et artistique de la fractalité mène Berko dans les parages de Foucault (qu'il cite fréquemment) et plus encore de Deleuze. Il en tire des conséquences sociales, esthétiques et philoso-phiques (problèmes du Même et de l'Autre, de l'Identité et de la Différence, de l'ordre anté-discursif, etc.); des conséquences importantes pour le travail de l'artiste (par exemple: il y a une identité de type non métaphysique de chaque « pigment » et qui détermine elle-même son champ et son mode d'application fractale dans la peinture; ou encore il y a une sensibilité ou une perception immédiate de l'identité fractale et qui définit l'artiste). Finalement le recours à la fractalité répond à deux objectifs: élargir la

fractal ? c'est à peu près la question que pose Berko. Où localiser la signature, dans lequel des angles du tableau ou des pointes de l'écriture ? Sans doute l'écriture de la signature se prête à des ruptures, des simplifications et des complexifications de lignes sans signification qui en font un vrai objet fractal intuitif (certains tableaux sont inversement de telles signatures). Mais la signature la plus classiquement formée et normée, qui signifie le plus explicitement un Moi intact ? Ici encore il nous est demandé de changer d'échelle ou de style de vision et, à la limite, d'halluciner fractalement de tels objets: la fractalité n'est pas seulement dans le Monde, elle est tout autant dans votre tête et votre œil.

LE CONCEPT DE « FORCE (D')IRRÉGULARITÉ »

Une esthétique fractale doit pouvoir répondre à la question: comment simultanément produire du hasard (le produire systématiquement, ne pas seulement le recevoir) et le contrôler ? Comment engendrer du chaos et le maîtriser du même geste ? Ce problème est celui de tout créateur. Pour le résoudre il faut une philosophie, ou une pratique artistique suffisamment « large » pour équivaloir à une philosophie. Il n'est donc pas étonnant que Berko cesse de considérer la fractalité comme un simple concept géométrique et même comme un procédé ou une

les soutenait, par exemple dans les interprétations que la Renaissance pouvait donner des relations du Macrocosme et du Microcosme. La fractalité assure en effet de l'homme à Dieu en passant par l'atelier, par les déterminations « locales » et « finies » de l'artiste et par le Monde, une véritable et toute nouvelle *synthèse alchimique du réel*, où la discontinuité et l'irrégularité ne brisent qu'une continuité superficielle et recréent une continuité d'échos, de résonances, de vibrations entre les différents niveaux de la réalité, entre l'homme et lui-même ou son image. La forme du réel est conservée: c'est l'immanence, et un artiste fractal ne peut pas vouloir autre chose que l'immanence, même lorsqu'il parle de Dieu, de son Dieu immanent à son « truc ». Mais elle n'a plus la forme d'une identité close au plus proche d'elle-même: elle est séparée d'elle-même en chaque brisure ou irrégularité par un infini. De chaque pointe fractale à toute autre pointe il y a un infini et peut-être Dieu se loge-t-il avec le Moi dans l'angularité. Ainsi le Moi du créateur parait-il se distendre d'infini, mais ce n'est plus un narcissisme – ou le narcissisme lui-même est fractalisé. L'immanence fractale est immanence à soi plutôt qu'à un *ego* « psychologique ». S'il y a ego il se forme par un travail en acte « comme un système fractal ». De là donc l'identification du Moi et de son image, une spécularité qui est plus que simplement brisée. On ne confondra pas un *miroir fractalisé* avec un *miroir brisé* (Wittgenstein). Comment signeriez-vous un système

simple dépassement ou « transcender » en avant ou en hauteur, elle s'enfonce sur place, selon une ligne d'infini trouvable et localisable dans le fini. Métaphysique brisée, angularisée. On reviendra nécessairement sur cette force de création.

LE MOI FRACTAL ET SA SIGNATURE: UNE NOUVELLE SYNTHÈSE ALCHIMIQUE

Que peut signifier la référence constante aux deux pôles de toute création: L'homme et Dieu ? Axe trop classique. Mais c'est la force de la fractalité de donner lieu à une véritable « vision fractale du monde » et de renouveler de vieux thèmes philosophiques. De pareils thèmes circulent dans tout le texte de Berko: le Moi et Dieu, le Moi et le Monde, le Moi et son Image, Moi-microcosme et le Macrocosme, avec la logique également classique qui les accompagne, celle de l'*expression*. L'expression permet au créateur de ne jamais quitter son Moi (sa clairière, sa frontière, sa localité et son local – sa terre subjective) et de l'étendre ou de le diffuser aux limites de l'Univers et jusqu'à Dieu. Dieu est immanent à l'homme et celui-ci peut le manifester: il lui suffit de s'extérioriser – c'est l'art.

Toutefois sous la tradition de ces thèmes court une autre logique: la fractalité les ré-explique autrement en leur arrachant la *continuité* métaphysique et théologique qui

etc. – tout cela est déjà connu. Ce qui l'est moins, c'est « fais ta propre frontière », « fais ton propre mur », et enfin l'injonction qui résume toutes les autres: « fais ton truc à toi ». Le truc qui définit ici le créateur, son obsession et son point aveugle, sa technique aussi, c'est ici la fractalité. Le troisième principe, non moins Américain et universel que les autres, est celui du risque de la finitude: risque du défrichage local, de la production de sa propre clairière et de sa propre frontière. Pas de frontière lointaine brumeuse, « métaphysique », mais un travail qui accepte de se territorialiser sur un procédé ou un « truc », sur une œuvre finie et identifiable, qui accepte de produire « quelque chose d'identifiable ». Et cependant cet héraclitéen américain lui aussi pourrait dire: l'infini habite ta clairière, Dieu est aussi présent dans ta frontière, l'inconnu et le Nouveau sont aussi au fond de ton « angle » … Le quatrième principe enfin est peut-être le fondement des trois autres: le créateur n'est que le support ou le vecteur d'une force de création appelée ici « force d'irrégularité ». La force, ce qui « insiste », est le vrai sujet réel des injonctions, elle est cachée mais travaille, elle dépasse l'homme quotidien tout en travaillant dans le quotidien; en termes philosophiques on dirait que c'est une force *transcendantale*. Elle s'exerce comme une ligne toute droite mais non linéaire, droiture de l'irrégularité fractale. C'est l'élément métaphysique qui conjoint la création fractale et l'avancée du pionnier. Loin d'être un

en ce sens le travail d'Edward Berko. Car l'artiste fractal exige – c'est même l'impératif unique qui commande de fait tous ses textes – que son spectateur ou son lecteur se fractalise à son tour; que la grande force d'irrégularité le traverse; qu'il cesse de « lire » pour se mettre à produire de la fractalité à son tour. Vous êtes vous aussi un mur d'écriture, pas seulement une surface ou un devenir de pensée, mais un grain auto-similaire d'écriture.

ETHIQUE DU CRÉATEUR AMÉRICAIN COMME ARTISTE FRACTAL

Berko par exemple propose une *éthique du créateur*, du créateur américain, qui communique avec le *credo fractal*. Maximes à la fois personnelles et universelles – il s'adresse classiquement à lui-même comme à un toi, au type universel du créateur –, elles contiennent des injonctions toutes proches d'être performatives.[3] Cette sagesse de créateur présente plusieurs principes. Le premier est le primat du faire, du produire, du travailler sur le commenter, de l'expérimenter sur l'interpréter: l'obsession créatrice aura toujours pour unique ennemi le commentaire bruyant des prêtres et des professeurs plutôt que le silence de la page ou de la toile blanche. Le second porte sur ce qu'il faut faire: fais ta vie, ton œuvre, ta clairière, ta famille,

3 E. Berko, *Sur les murs* (Paris: Éditions de la différence, 1994).

connus: la mer, ses vagues, ses nuages, ses turbulences, ses « côtes-de-Bretagne », il faudra désormais ajouter les murs: leur aspect ruiné, fendillé, écaillé, anguleux – de nouvelles possibilités murales et lapidaires, un « grain » génétique. Là aussi de la pensée peut s'écrire, de la pensée « fractale » et pas seulement de la peinture, des phonèmes et pas seulement des pictèmes. Il n'y a pas seulement un devenir-graffiti ou un devenir-tag des murs, ni même un devenir-mur ou tag de l'écriture, mais une expérience fractale de la pensée en fonction du grain du support.

Qu'est-ce qu'une expérience fractale du mur ? Le mur fractalisé ne porte pas de signification. Malgré les énoncés, slogans les maximes aphoristiques ou les injonctions qu'il enregistre, il ne dit rien, ne retient ou ne conserve aucun message. Ce que croit dire un artiste ou même un philosophe n'a guère d'importance, seuls importent ici les effets d'une irrégularité abyssale. Ce qui semble un instant relever de l'aphorisme ou de la maxime d'un sage est immédiatement brisé ou « irrégularisé » et ne sert que de relais à une autre logique. L'écriture « de » mur, la pensée « au » mur ne signifie ni ne fonctionne, il suffit de *changer d'échelle qualitative* pour s'en apercevoir; de cesser de regarder ces textes en herméneutes, par exemple *comme* des aphorismes, à travers la lunette morale ou le « prisme métaphysique », pour en produire une autre « vision » ou les halluciner, si l'on peut dire, comme un jeu de lignes qui convergent et divergent. Il est permis de « formaliser »

Une Non-philosophie de la Création.
L'exemple fractal

LE GRAIN DES MURS

Prisons ou remparts, graffités ou interdits de graffiti, les murs sont enjeu d'écriture, de pensée et pas seulement de liberté. Des premières législations royales aux tags contemporains en passant par les prisonniers de tous les temps, les murs auront été le grand support de l'écriture politique. Tables ou colonnes, écorce ou papyrus, pierre de Rosette ou béton new-yorkais, temples, ateliers d'artiste ou murs urbains, sont les conditions d'existence empirique de la pensée et de la littérature, de leur naissance multiple. L'une des découvertes du 20ᵉ siècle – découverte théorique, c'est que la littérature ne s'écrit pas nécessairement *extra-* ou *intra-muros*, mais *apud muros*, à même un mur infini, à la fois anguleux et tout droit: un mur fractalisé et pas seulement topologique. Tout artiste, fractal ou non, tient du proto-législateur et du dernier créateur qui entend laisser un testament. Aux objets fractals typiques les plus

La photographie est cette activité qui, avant d'être de l'art, produit parallèlement un univers photographique intelligible, un règne de la vision non-photographique; et une déréalisation du Monde réduit à supporter ce règne qui n'y prend que l'appui le plus léger. Il n'y a pas de devenir-photographique du Monde, mais un devenir-photographique de la photo et un devenir-symbolique du Monde comme simple réserve d'« occasions ». Le plus vieux préjugé – celui de la philosophie – imagine la réversibilité du Monde et de l'image, du réel et de l'idéel, du Pays et de la Carte. Ce devenir sur-réel est l'effet imaginaire de l'imaginaire. En réalité, si le Monde est bien déréalisé, ce n'est pas pour devenir sur-photo ou ligne de fuite d'un continuum photographique, c'est pour devenir ce système de signes neutres, purement symboliques, qui ne parlent pas, mais qui sont les termes ou les marques nécessaires à l'automatisme photographique et à cette dimension a priori qui en fait une pensée plutôt qu'un simple réseau d'événements technologiques.

universel de l'(autre) photo. Du coup la perception passe, elle aussi, à l'état de « modèle », ou de « cas particulier » qui interprète la photo aboutement universelle. A l'expérimentation qui produit une image en s'aidant des choses, succède une véritable axiomatisation des images, qui produit de l'image absolument universelle à partir des premières images et qui renvoie celles-ci et leurs matériaux à l'état de « modèles », c'est-à-dire d'« interprétations » particulières.

Le processus photographique fait comprendre que le réel de la perception est seulement un effet-de-réel produit par de libres jeux d'images. Si la photographie libère la peinture, ce n'est pas en s'occupant du réel le plus ingrat, abandonnant l'imaginaire à la peinture; c'est au contraire en montrant à celle-ci que ce qu'elle croit peindre est un faux réel et en dissolvant les prestiges de la perception auxquels la peinture croit s'alimenter elle aussi. En se libérant elle-même du réel, la photographie libère les autres arts. La « perception » passe à l'état de support symbolique, elle est l'objet d'un procédé de symbolisation nécessaire au dégagement et au fonctionnement de toute pensée aveugle ou irréfléchie. Comme le langage – signifiant compris – dans l'axiomatisation logique des sciences, la perception cesse d'être supposée donnée, elle perd sa prétention à co-constituer l'être de la représentation scientifique et photographique, et subit cette *réduction symbolique* que lui impose le nouveau monde des images.

immédiate ou pré-photographique. Même ainsi ce sont plus que de simples supports: des matériaux nécessaires dont la photographie extrait une représentation a priori plus universelle par un processus qui ressemble à une induction. Plus exactement, l'intuition photographique est spécifiée par un travail d'induction photographique, une production d'image universelle qui procède sur la base ou avec le matériau de l'expérience supposée encore absolue. Mais c'est une induction « transcendantale » en quelque sorte, du moins par sa cause dans la force (de) vision elle-même, dans cette expérience « interne » tout autre que l'expérience transcendante de la perception. C'est le moment de l'expérimentation photographique, de la photographie comme activité expérimentale de production d'une image universelle.

2. – Ils sont ensuite distincts de la photo produite elle-même et réduits par conséquent à l'état de simple supports ou invariants symboliques. Le second temps de la photographie est plus immanent encore que le premier, il consiste depuis l'en-Un à regarder non plus la photo comme étant dans les choses et extraite pour ainsi dire d'elles, mais à la regarder depuis elle-même: *en tant que photo* sans référence privilégiée dans la perception, mais comme un moment dans un processus où, en un sens, il n'y a plus que des images ou des présentations pures: la « perception » était déjà une photo qui s'ignorait comme telle et que révèle son entrée dans l'ordre plus

représentation émergente, une découverte et qu'elle précède la photographie, qu'elle est donnée avant l'opération qui la manifeste en rapport à l'expérience.

On a dit de la photographie que c'est un processus qui exclut la forme-objet: au profit de la fonction de « matériau » des données objectives de la perception; au profit de la fonction de « cause-de dernière-instance » qui est celle de l'Identité. La première de ces fonctions, celle de la représentation naturelle et de la perception y doit être élucidée.

De la perception à la photo, le contenu représentationnel est invariant et identifiable. Il remplit le rôle de support symbolique, de symbole-support des photos. De l'intérieur du processus photographique, la perception cesse d'être identique au support, de se confondre avec lui, et de jouer le rôle d'une référence absolue; elle devient une image qui sert à en produire d'autres et qui a le même support que celles-ci, support qui se détache en quelque sorte d'elle. Mais au point de départ du processus, la perception avec son opacité, sa foi originaire, sa fonction de sol, joue un rôle plus fondamental qu'à la fin. Si bien que les invariants représentationnels qui servent de support symbolique à la pensée photographique, ont une double fonction, un double usage:

1. – Ils sont d'abord confondus avec une image privilégiée, celle que donne la perception – et c'est la thèse philosophique spontanée de la vie perceptive supposée réelle,

En réalité la photographie, loin d'analyser le Monde (ce qu'elle fait aussi, mais c'est un effet secondaire) pour en tirer une image, ou bien de synthétiser par forces ou par ordinateur des images toujours à partir du Monde – se replace d'emblée dans cette dimension hyper-perceptive et hyper-imaginaire qu'elle effectue ou actualise à l'aide du support représentationnel – y compris ses conditions d'existence technologiques. La photo n'est ni une analyse ni une synthèse de la perception, ni même une « image de synthèse » artificielle puisque l'artificialité technologique appartient à ses conditions d'existence plutôt qu'à son être. En revanche, par celui-ci elle contribue, à côté des images de synthèse, à communiquer aux hommes l'affect et l'expérience de la « pensée plate ».

L'EXPÉRIMENTATION ET L'AXIOMATISATION PHOTOGRAPHIQUES

Le contenu « catégorial » de la photographie, le contenu photographique a priori, sert en quelque sorte d'*hypothèse* (qu'il ne faut pas imaginer, de manière empiriste, comme une simple fiction ou supposition) au travail expérimental mené par le photographe qui tente d'ajuster le complexe techno-perceptif avec son contenu d'images, à cette dimension imageante a priori mais indéterminé encore. C'est ce qui fera soutenir que la photo est une

ce qui est déjà une image visée comme émergente, une image autre encore que la perception, à une autre image de même type, et il cherche à rendre cette nouvelle image adéquate à celle qu'il vise et qui lui sert d'hypothèse dans son travail tout expérimental sur la perception. Pour le photographe, il n'y a jamais que des images photographiques, un flux illimité de photos dont certaines sont virtuelles, visées sans être réalisées et dont les autres sont technologiquement effectuées ou produites et qui ont maintenant explicitement pour support les représentations de la perception, etc.

L'ordre de l'être-en-photo est relativement autonome: par rapport à l'objet perçu de toute façon, même s'il l'est beaucoup moins par rapport à sa cause: l'Identité de la vision-en-Un et de la force (de) vision. On peut dire que, pour un objet, du point de vue photographique, être c'est être photographié et seulement photographié et non pas: semi-réel semi-photographié; semi-réel semi-imaginaire; semi-vivant semi-mort, etc. Pourtant cet ordre est consistant en lui-même ou de manière interne, et tout différent d'un rêve cohérent, d'un imaginaire réglé ou d'un système de simulacres, qui sont des mixtes malgré tout du réel et de son supposé contraire. Il n'y a pas de transfert de réalité du Monde perçu à l'image-photo, sous forme de simulacres, effigies, traces, effet causal indirect, présence magique, et qui auraient été capturés, transmis ou activés par la technologie photographique. C'est là un réalisme conservateur.

L'INTUITION PHOTOGRAPHIQUE A PRIORI

Que se passe-t-il réellement dans la prise de vue ? La photo ne surgit pas *ex nihilo* à partir des images visuelles et de leur manipulation optique. Il y a *une intuition photographique a priori* qui donne non pas telle image déterminée, mais la dimension même ou la sphère comme telle de l'image dans son excès ou sa transcendance de droit sur ses ingrédients techniques. Le photographe « image » – avec l'index et le support de la perception – d'emblée au-delà de la perception, il intuitionne d'entrée de jeu une image ultra perceptive, irréductible aux pouvoirs d'analyse et de résolution, de synthèse aussi, de la perception. C'est cette intuition photographique a priori qui prend appui sur le perçu et la perception, qui guide l'expérimentation technologico-optique (et chimique) menée par le photographe.

De même qu'un ordinateur ne crée rien, mais transforme d'information en une autre information plus universelle, produit de l'information sans rien produire d'autre avec celle-ci, et cela sans réfléchir, de même un appareil photographique ne transforme pas l'un dans l'autre du réel et de l'image, mais produit de l'image à partir d'autres images. Par réalisme immédiat, on oublie que le photographe ne va pas du réel perçu à son image, même pas de la perception du réel *à* sa photo, mais de

à la réalité, l'identité de l'objectivité et de la réalité. Vouloir liquider complètement l'image est évidemment un mythe philosophique: une pensée sans image n'existe pas. En revanche une pensée dont l'image ne soit plus la cause ou un élément co-constituant, ou une image dont l'objectivation, la forme-objet ne soit plus l'essence mais simple donné occasionnel – cela existe sous la forme de la pensée-science. La photo est une image, mais ce n'est pas une image *spéculaire* du réel, elle n'a pas de forme comme avec l'objet justement cette « forme-objet ». C'est une expérience de pensée sur le mode idéel pur, une Idée que nous voyons en nous sans jamais sortir de nous-mêmes.

En résumé, il s'agit de briser a priori la corrélation, le mixte amphibologique, dernier avatar de leur convertibilité, du phénomène comme apparition et du phénomène comme apparaissant; de cesser de les considérer comme réversibles, comme les termes relationnels d'une dyade. La semblance est bien une relation, mais précisément une relation simple, qui tient son pouvoir relationnel de l'Identité de dernière instance plutôt que d'une Unité transcendante la fondant comme corrélation. Cependant ce n'est pas une relation vide de contenu et une pure forme, mais une véritable intuition photographique puisque l'apparaître le plus pur contient de manière immanente le divers des « objets photographiés », mais sous la seule forme possible: celle d'un chaos de déterminations.

magique de l'objet sur sa représentation « émanant » de lui. Le contenu de description et celui de manifestation de l'objet ont tendance à se recouvrir, la photo manifestant et décrivant en même temps son objet. Mais la précision du mécanisme ne suffit pas à expliquer ce recouvrement, la (ré-)semblance doit être déjà donnée et agissante, et elle vient de plus loin que de la magie des opérations. La photo est déjà là comme ce que contemple le photographe « en » lui-même, n'exigeant que d'être effectuée sous des conditions précises de perception et de technologie. L'homme n'est *cause* de la photo qu'en-dernière-instance seulement, une cause qui la *laisse être*.

Peut-être faut-il incriminer le mot « Image » en général, mais ne pas s'en passer, en ratifier plutôt le concept. Une image est supposée par la philosophie avoir une double référence. A l'objet supposé donné tantôt comme « en soi », tantôt comme objet intentionnel ou même immanent – dans les deux cas il s'agit de la forme-objet; au sujet – qu'il s'agisse de l'imagination transcendantale ou bien spéculative; ou encore de ce qu'il en reste lorsque le sujet « derrière » l'image est supprimé au profit d'un « jeu de forces » dont les agencements produisent de l'image. L'image est spontanément encadrée d'une prothèse philosophique chargée de la diviser, de la rendre spéculaire ou réversible, de produire le réel-comme-image et l'image-comme-réel. C'est le système de cette double forme, celui de l'objectivation en général, que l'on suppose identique

supposer une continuité originaire entre le Monde et la photographie. C'est réduire aussi la semblance, ce pouvoir qui « fonde » toute représentation, à l'invariance des contenus représentationnels, dont l'invariance pourtant suppose l'autonomie de la semblance. Il n'y a pas de continuité originaire, de souche ou de sens communs entre la perception, supposée alors « réelle » ou « en soi », et la photographie, et il suffit de poser la perception comme « en soi » plutôt que comme support symbolique pour poser cette continuité de *genèse*. De la photo, on a fait un *analogon* à condition de supposer justement la perception comme un sol absolu ou réel – présupposé philosophique qu'exclut par définition la science – et de réduire la photographie à la technologie qui prolonge cette perception. La distinction entre l'image « codée » (la peinture), l'image « objective » ou absolument vraie, et l'image « normée » qui serait leur milieu (la photo) suppose toutes ces présuppositions réunies.

C'est plutôt lui, l'automatisme de toute présentation de l'Identité qui crée l'illusion absolue, indéracinable, transcendantale, que l'objet est là « en chair et en os », qu'il a dû agir et s'imprimer lui-même. L'automatisme technologique crée l'illusion de la causalité de l'objet sur la photo, sans doute, mais la production de cette illusion est encore plus profonde. C'est l'automatisme congénital de la photo elle-même, de la semblance, qui crée l'impression d'une ressemblance « objective » et, de là, d'une causalité

que des données mondaines, la preuve en est son économie interne. Le principe de celle-ci en est l'Identité, et les a priori qui en dérivent en-dernière-instance. L'être-en-photo n'est ni un phénomène naturel-visuel (un type de perspective, de concentration et de distribution optique) ni un phénomène conventionnel et codé comme la perspective picturale. Il y a sans doute un procédé de centrage physiologique et technique des rayons lumineux et qui se greffe sur la vision « naturelle », mais il fait partie des conditions d'existence de la photo, non de son être « formel » qui répond à une autre distribution du divers des objets et des lumières. L'être-en-photo excède d'emblée le total perception + technologie + objets du Monde, qui ne l'épuise pas, puisque cet être se distribue selon des réglées aprioriques qui sont toutes fondées sur l'Identité et le divers représentationnel. La photo est identifiante : pas au sens de totalisante, mais au sens de fractalisante.

La fonction de semblance est interne, « horizontale » et ne s'adresse pas naturellement au Monde : elle ne « dévie » vers lui que capturée par lui qui, de son point de vue, pense spontanément la semblance pure ou a priori comme ressemblance « empirique ». De là que les philosophies, victimes de cette apparence transcendantale, la réduisent à l'analogie ou à l'univocité, à des rapports iconiques, ou bien magiques, etc. C'est se donner *tout* d'un coup, c'est supposer le problème résolu par sa simple position ; c'est donner une explication vicieuse que de

l'entreprise anti-spéculative de réduire la représentation philosophique et l'imagination en général aux fonctions de simple support symbolique, la photographie aura tenu une place inapparente à côté des sciences mais tout à fait réelle. Le pouvoir-de-semblance est émergent par définition, il est l'Autre, la photo-comme-Autre-que-le-Monde. Dans la photo, nous ne contemplons pas tant le « sujet », la « scène », l'« événement », que l'Être en tant qu'Être qu'elle est et qui nous est donnée comme une Transcendance pure, sans mélange avec le Monde.

Cette théorie de la semblance permet de donner son sens plein à la théorie qui veut que la fonction descriptive de la photo dépende de celle de la manifestation: à condition de ne plus imaginer la semblance, qui est d'origine transcendantale ou immanente, avec un pouvoir d'*analyse* qui suppose toujours une référence constitutive à l'extériorité. La réduction sémiotique et pragmatique de l'analogon est insuffisante, la semblance est absolue et « en soi » ce n'est pas une « analogie », un ultime *analogos*, qui suppose toujours la circulation de l'image et de l'objet. La semblance anté-analogique (comme on dit « anté-prédicatif ») ne dérive ni de la manifestation iconique, ni de la pragmatique ou des normes qui font de la photo un indice visuel, mais de la manifestation non-spéculaire de l'Identité par la photo.

Que la semblance soit une région spécifique de la « réalité », une sphère d'être distincte aussi bien du réel

est une semblance inexplicable par l'objet *apparaissant*, mais qui se confond avec l'apparaître ou plus exactement avec l'apparaissance. S'il y a une cause de la ressemblance, c'est l'Identité, et elle est de-dernière-instance, donc inaliénable dans toute « ressemblance ». La photo n'a pas de cause dans le Monde ou dans ce qui en apparaît, dans le prétendu « photographié » qui n'est qu'un moyen occasionnel de la photographie et de ce qu'elle manifeste du réel. En revanche ce pouvoir d'apparaissance indique sur son mode le réel-Identité, mais sans le détruire ou l'affecter; c'est l'idéalité de la représentation mais à l'état absolument pur et il ne retient d'autre part du contenu représentationnel que son image immanente, un divers ou un chaos de déterminations.

On ne dira pas que cet élément de l'être-en-photo – l'Être lui-même en son concept scientifique – est « imaginaire » à la manière des philosophes qui le mesurent au réel avec lequel ils le mélangent et qui doivent donc décréter qu'il n'est qu'une fiction ou une réalité exténuée. Il n'est ni l'Un ni l'Étant effectif, mais seulement l'Être indépendamment de toute relation ou « différence » avec eux. L'un des plus grands effets « historiques » de la photo est de purger les arts et la pensée de la « fiction » et surtout de l'« imaginaire » et de l'« imagination » au sens esthétique et philosophique de ces mots: la pensée comme imagination transcendantale et l'art comme médiation concrète de l'universel et du singulier. Dans

cette Identité qui précède l'horizon onto-photo-logique de la philosophie.

Une photo est ainsi une émergence miraculeuse, une réponse-sans-question plus encore qu'un choc, qu'un symptôme ou qu'une catastrophe. C'est l'émergence d'une image (de) l'Un plutôt que de l'Autre (qui suppose encore le Même). La photo (d')Identité manifeste ce qui a toujours refusé de se manifester dans l'horizon du logos, et dans un horizon quelconque qui viendrait le clôturer et le situer. Il y a un fond utopique et acosmique de la photo. Elle est si universelle qu'elle dissout l'ordre du Monde et lui ôte de sa pertinence. La photographie ne fabrique pas du réel (aux deux sens de ce mot: l'Identité, le Monde ou l'« effectivité »), elle déploie, la parcourant instantanément, une Idée infinie du Monde – l'Univers.

L'essence proprement dite de l'image et tout particulièrement de la photo se tient dans ce pouvoir d'apparaissance qui ne peut s'expliquer par le contenu représentationnel. Celui-ci n'explique rien, si ce n'est circulairement, postulant déjà la réalité de la semblance. Une photo ne ressemble pas à un objet du Monde mais à la rigueur à une autre photo – par ailleurs Monde et photo ont les mêmes invariants représentationnels. Une seule photo contient toute la (re)ssemblance possible, « ressemble » de droit à toutes les autres photos; une apparition est unique et pourtant infinie, c'est un phénomène qui contient toute la phénoménalité possible. Le fond de la « ressemblance »

La faiblesse théorique de l'argument vient, comme toujours, de ce que l'on se donne tout à la fois, l'image et son objet comme deux entités autoposées, que l'on joue sur les deux tableaux, convertissant l'un dans l'autre, les comparant sans retenue et sans ordre, s'assurant une position toute philosophique de survol ou de maîtrise, croyant finalement qu'il suffit de regarder la photo d'une « connaissance » pour faire autre chose qu'une opération de « reconnaissance ». La pensée photographique est une science, exclut les artefacts les complaisances de la recognition. Faire de la connaissance n'est pas « faire connaissance » ...

La description scientifique de la photographie est notre fil directeur, et de ce point de vue n'importe quelle photo manifeste un univers photographique déjà-là c'est-à-dire exactement donné plutôt que produit. Au sens ou de toute façon le réel-Un est nécessairement le donné qui précède sa manifestation universelle, manifestation sur le mode d'un Univers plutôt que d'un Monde (d'une Histoire, d'une Cité, d'un Art, etc.). La photographie est d'abord une instance ou un ordre qui n'est pas effectif, – ni idéel ni factice ou factuel – mais réel et qui attend la description de sa phénoménalité. Elle doit être traitée comme une découverte de type scientifique et ceci indépendamment de sa technologie physico-chimique, comme une forme de connaissance (du) réel qui, en tant que science à sa manière, s'est d'emblée installée dans l'ordre de l'Identité,

ou qu'une ouverture, c'est un ouvert infini, un univers illimité, de la vue à l'état pur, sans miroir ni fenêtre. Ce qu'il faut décrire, c'est cette objectivité non-auto-positionnelle, sans référence dans le Monde, cette semblance qui ne ressemble pas, et ne pas jouer sur les deux tableaux de la perception – ou de la mémoire – et de la photographie. Ainsi on évitera de faire le cercle vicieux ou l'entourloupe théorique de ces « théoriciens » de la photo qui, connaissant déjà d'ailleurs le photographié, trouvent tout naturellement la photo très re-semblante ... A l'appui d'une causalité de l'objet, causalité transcendante et, de fait inintelligible, on avance l'argument supposé *crucial* – à la manière d'une « expérience cruciale » –: on préférera toujours une photo... de Shakespeare à une photo d'anonyme. Difficile de le nier, mais il est permis de se demander à quoi pensent – ou oublient de penser – ceux qui avancent une telle débilité théorique et un pareil cercle vicieux, car la prétendue « valeur évo-catrice » de la photo de Shakespeare tient alors non pas à celle-ci, mais à Shakespeare lui-même, à l'horizon de connaissances historiques et littéraires que l'on possède antérieurement, de manière extérieure à la photographie, et qui n'ont strictement aucune valeur photographique. Réduite à elle-même, la photo de Shakespeare n'a pas plus de valeur qu'une autre et interdit que l'on compare une photo avec une autre, ou une photo avec le réel dont elle serait l'image.

de l'image à l'objet transcendant. De là, pour expliquer cet inconcevable rapport, elle divague de la « trace » à l'« icône », de la « relique », à l'« empreinte », ou encore à la théorie husserlienne de la conversion du regard intentionnel.

Le réalisme cesse d'être une aporie pour devenir un problème si l'on distingue ce qui est ordinairement confondu par la philosophie elle-même: la semblance comme pouvoir analogique par lequel elle parait résider dans une visée de l'objet, et là semblance comme présentation (du) réel, c'est-à-dire (de) l'Identité. Ce pouvoir de semblance ne tient pas à l'invariance de son support, de son contenu de représentation, à l'identité des objets et aux qualités qui se greffent sur elle. C'est plus ou c'est moins que la continuité infinie des images; l'identité d'une seule photo qui suffit à épuiser l'expérience de l'universel. Sans doute prend-elle appui sur un support qui se donne d'abord sous la forme d'une image – la perception – moins universelle qu'elle mais cette universalité n'est pas obtenue par comparaison avec celle de la perception.

Par ailleurs, l'objectivité de la photo, intégrale et sans profondeur, sans mystère, est aussi du coup absolument illimitée en ce sens qu'une photo est une semblance qui ne ressemble à rien, qui n'est limitée et fermée par aucun objet – c'est un flux illimité ou une *Idée* qui vaut éventuellement pour une infinité d'objets « réels » correspondants. Une photo est mieux qu'une fenêtre

association, continuation, les voisinages, etc., n'y ont pas cours ou ne concernent que son support symbolique, les invariants représentationnels, en quelque sorte l'information photographique.

LE POUVOIR-DE-SEMBLANCE ET L'EFFET DE RESSEMBLANCE

Un argument constant du « réalisme photographique » sous sa forme traditionnelle est la puissance dite « évocatrice » de la photo, une ressemblance qui cesserait d'être formelle pour aller jusqu'à la suscitation – voire la résurrection … de l'existence, et qui plaiderait pour la causalité de l'objet (mondain), au moins comme effet ou apparence. Loin d'être le reflet d'une inhérence objective touchant les seules propriétés de l'objet, elle donnerait la quasi-présence de celui-ci. Ce trait appartient au phénomène décrit, en effet, mais le problème est de le décrire lui-même de manière immanente sans en sortir pour l'affubler d'interprétations transcendantes. Le « réalisme photographique » est une doctrine profonde, mais impossible tant qu'elle n'a pas trouvé le concept adéquat de la « réalité ». Elle se fonde sur le phénomène indéniable de l'image comme image (de) la présence en personne, mais elle conclut à tort que le fondement de ce phénomène-de-semblance est le rapport de ressemblance

grossissement n'est pas un invisible de droit ou attaché à l'essence de la photo c'est l'effet d'un simple traitement technologique que l'on confond avec un trait proprement photographique, la photo devenant du coup un objet quelconque du Monde et perdant son être. En elle, tout est achevé, définitif, adéquat: son être de photo ne se modifie pas circulairement par son « agrandissement », comme le supposerait toujours, avec quelques nuances ou délais, une interprétation philosophique. Les structures d'extase, d'horizon, de projet n'y ont pas cours. L'Idée y est strictement adéquate (au) réel comme multiplicité pure ou non-consistante des déterminations. S'il y a une « fractalité » de la photo, si elle ne livre jamais que de l'identité achevée, elle n'est pas mathématique ou empirique ni ne concerne *ce qui* est représenté – qui y joue un autre rôle – c'est une fractalité interne ou transcendantale qui affecte l'être même de la photo.

L'image photographique est-elle exhaustible ou non, c'est peut-être un faux problème, du moins sous la forme sous laquelle on le pose technologiquement (réduction/agrandissement). Car dans son être même de l'« en-photo », elle est à la fois strictement finie, mais intrinsèquement finie comme l'est l'Identité-par-immanence: on n'y trouve jamais que de l'identité, aucune différence, scission ou dyage « en abyme » et strictement multiple ou « plus qu'atomique » comme un « chaos ». Les couples forme/contenu, unité/divers, les mécanismes de connexion,

temps que s'effacent toutes les autres formes d'économie rationnelle, ce n'est pas pour laisser place à un affect d'« aura » dans lequel l'effet-photo s'épuiserait. La photo est l'Autre sans doute, mais enfin contemplé en tant qu'Autre dans la vision-en-Un, plutôt que reçu au-delà de toute contemplation déjà transcendante. Et contemplé en tant qu'identique-en-dernière-instance, mais d'une identité spécifique justement de l'Autre, du multiple et de l'hétérogène. En un sens, sans doute, l'Autre retient quelque chose de la « coupure » ou « scission », sauf qu'ici la coupure est plus de deux termes, d'une dyade, coupure survolée d'une Identité qui lui serait à la fois immanente et transcendante: ce serait retrouver le diagramme de la décision philosophique. La « coupure » est saisie comme identité et sur le mode de l'identité: l'Autre est contemplée comme « en-Un » sans que cet « en-Un » l'écrase dans l'Être, lui garantissant plutôt son statut d'Autre mais d'Autre-sans-altérité. Si la philosophie pense au mieux l'Autre comme altérité, le divisant/redoublant de lui-même s'installant dans le mixte de l'Autre et de l'Altérité, l'émoussant et le suractivant à la fois, la science pense plus originairement l'Autre en tant qu'Autre plutôt qu'en tant qu'altérité. Elle passe de l'Autre-comme-Altérité à l'Autre-comme-Identité.

A la différence de ce qui se produit dans la perception puis dans l'Être lui-même, une photo ne recèle rien d'invisible. Ce qu'elle montrera simplement par

1. – elle ne se donne pas comme un champ mais comme un chaos non-consistant d'identités, chaos irréductible ou qui reste tel quel que soit son « organisation » postérieure;

2. – elle se donne comme une extériorité pure, comme un Autre simple, intrinsèquement achevé (l'altérité n'est pas divisée/redoublée, mais se manifeste chaque fois à son tour sous la forme d'une identité indivise;

3. – elle se donne comme une stabilité ou un plan d'immanence mais lui aussi sans pli ou repli; non pas comme une photo, mais comme mille photo-une(s) .

Prenons le cas du second apriori. L'Être se manifeste bien comme Autre, mais comme Autre en tant qu'Autre, sans se confondre avec le « défilé », le « choc », l'« aura », la « rupture », qui sont des formes encore philosophiques de l'Autre. Une photo manifeste en-dernière-instance l'Autre sur le mode de l'Un plutôt que sur celui de l'Autre. Loin de diviser l'Autre à son tour, de le replier comme Autre-de-l'Autre – ce qui est toujours, en ultime analyse, l'Autre de l'inconscient – elle révèle l'Autre le plus simple, sans-réserve, sans-retenue, l'Étranger en chair et en os. Il peut y avoir un étranger « sur » la photo, mais importe seule l'étrangeté originaire de la photo elle-même qui n'a jamais pris la figure d'un objet. La photo elle-même est l'Étranger qui n'a pas sa place dans le Monde, et c'est une interprétation bien courte que celle qui voit dans la photo le moyen de s'approprier le Monde. De même si les structures transcendantes sont rejetées en même

qu'il tient de son mélange avec l'Étant. La dissolution de la Différence ontologique est le grand œuvre de la *pensée* photographique, car la photographie, lorsque nous la pensons, pense elle aussi et c'est pourquoi elle ne pense pas comme la philosophie.

Comme pouvoir-de-semblance, elle forme bien une région d'objectivité, mais dépourvue d'objets (ils sont passés à l'état de chaos formel d'une part, de support symbolique d'autre part) et d'objectivation – vide en général des structures phénoménologiques de la perception: horizon, champ de conscience frange et marge, forme prégnante (Gestalt), flux, etc. S'il y a une unicité de cette région, ce n'est plus celle d'un champ ou d'un horizon, d'un projet, etc. A tous égards la photo est plus proche dans son être de l'image artificielle que de l'image visuelle. Elle est dépourvue de ces formes d'organisation transcendantes que l'on retrouve transposées et adaptées dans l'iconicité par exemple, et en général elle n'a pas de continuité originaire avec la structure du champ visuel. De ce point de vue phénoménal ou de ce qui est simplement *donné* en elle, elle est structurée par trois a priori qui expriment tous l'Identité (comme fractalisante,[2] non comme totalisante).

2 Cf. *Théorie des Identités*, chapitre II de la Deuxième partie: le concept de « fractalité généralisée ».

dans l'immanence de sa force (de) vision, une photo intelligible infinie peuplée indifféremment – à l'état de chaos – de tous les objets du Monde dont pourtant elle n'est pas le décalque. Photographier, c'est sans doute aussi sélectionner un échantillon de ces objets par des moyens technologiques et esthétiques, mais c'est surtout effectuer cette photo intelligible universelle « à l'occasion » de ces objets dont elle n'est pas la généralisation, ne généralisant la vue qu'avec leur *moyen*, les traitant comme des cas particuliers ou des « modèles » possibles de cette photographie d'emblée universelle. C'est pourquoi l'être-photo (de) la photo, indépendant de toutes les présuppositions du réalisme transcendant de la perception et par conséquent de la philosophie, se décrit non pas dans des « tautologies », mais dans des énoncés-d'identité, des distributions langagières participant elles-mêmes de ce type d'être, c'est-à-dire du type suivant, qui est bien connu : la photographie permet de voir à quoi ressemble une chose qui est photographiée ; la photo n'est que la photo *de* ce dont elle *paraît* être la photo, etc. En elle on peut retrouver à peu près tout ce que livre la vision naturelle et même une partie de son inconscient et des effets de l'Autre qui la hante. Mais ce qui change « du tout au tout », c'est que tout y passe du Tout à l'Un. Toute chose y perd sa fonction et son sens de réciprocité. L'œuvre intime de la photo est une dé-fonctionnalisation de la pensée et une parousie de l'Être mais libéré des limites, des plis, des horizons

ramassée est autrement spéculative que la spéculation et sait que chacune de ces photos brille d'un éclat obscur chaque fois distinct.

Les autres caractéristiques relèvent du même phénomène essentiel d'indivision: la neutralité par rapport aux valeurs et aux hiérarchies qui font le tissu de l'histoire, de la politique, de la philosophie; le désintérêt aussi. Une photo manifeste une distance d'ordre ou d'inégalité infinie au Monde du fait même de l'organisation purement interne, de la distribution immanente qu'elle propose des data de représentation (y compris leur organisation transcendante). La photo « s'arrange » pour précéder les choses à partir desquelles pourtant elle a été produite. Loin de tout empirisme, elle n'est pas déjà dans les choses, les choses sont déjà rendues inertes et stériles dès qu'elle paraît. Ce sont les choses qui sont de toute éternité dans la photo et nulle part ailleurs, du moins en tant qu'elles sont « en-photo ».

Cette région d'être – où règne en-dernière-instance l'Identité sur le mode de l'idéalité pure, délivrée de la forme-objet et des distinctions qui l'accompagnent – est ce que voit le photographe lorsqu'il croit viser un objet. Il convient de distinguer ce que l'appareil ou l'œil vise aidé de l'appareil, et ce que le photographe comme aveugle au Monde, voit réellement, et qui est cette étendue photographique indivise, sinon illimitée. Lorsqu'il est saisi par la science, le photographe voit « en » lui-même,

mais effectuée sur un mode idéel ou de transcendance. La photo laisse être le chaos comme chaos, sans prétendre le ressaisir d'un sens, d'un devenir, d'une vérité – d'une référence autopositionelle ou transcendante; mais elle est aussi bien – indivisiblement – la pure identité (d')une multiplicité sans différence, du moins sans différence mondaine, une stérilisation du Monde. Une photo est une Idée aveugle au Monde mais qui sait telle, non pas « pour soi » mais « en-dernière-instance ».

Entre l'Identité et la Multiplicité nulle synthèse par un tiers – le philosophe regardant la photo et se regardent regarder la photo. Nulle inhibition non plus, elles ne s'entrempêchent pas: le chaos interne des déterminations saisies dans l'être formel de l'« en-photo » est une atomicité radicale qui n'a pas de sens en dehors de l'Un. Inversement, déchirez une photo « en mille morceaux », et même en mille - 1 ou mille + 1, elle restera indépendante de son étendue de papier – la seule étendue que vous ayez déchirée – elle restera mille = 1. Seules des présuppositions philosophiques étrangères à la chose même peuvent faire croire qu'à son essence appartient sa corrélation nécessaire à une étendue mondaine. Sa seule « étendue » est interne, intelligible et indivisible. C'est pourquoi ces photos que vous « regardez » ne sont pas non plus les restes d'une unique photographie déchirée par quelque malin génie, les résidus d'un désastre onto-photo-logique, ou les débris d'une déconstruction. La sensibilité la plus

le médium par un renversement à gain nul, elle distingue ces deux régions de réalité comme de droit inégales et sans la commune mesure de l'Être. La région de l'image tient sa cause, la cause de son pouvoir-d'image, d'une identité qui n'est « en elle » qu'en-dernière-instance seulement mais qui suffit à identifier radicalement tous les opposés de la perception et à faire de la photo ce savoir adéquat ou scientifique. C'est elle qui donne à la photo son être d'image aveugle, sans intentionnalité objective, une extase aveugle au-Monde, image-sans-repli, objective-sans-objet; son pouvoir-de-semblance qui ne se fonde sur aucune ressemblance.

Par rapport à l'économie de la perception et de l'être-au-monde il semble que tout ait perdu sa fonction, que toutes les corrélations soient annulées ou suspendues. Tout est identique mais non pas intentionnellement ou à …, donc sans une forme idéal et ressaisie dans un Tout. Dans l'immanence on ne distingue plus entre l'Un et le Multiple, il n'y a plus que n=1, et que du Multiple-sans-Tout. Pas un divers guetté par un horizon, en fuite ou en cours: de part en part un vrai chaos de déterminations flottantes ou inconsistantes. Le chaos photographique est celui du contenu représentationnel lorsqu'il est saisi dans l'ordre de l'image pure. La photo n'est pas un horizon de polysémie ou la dissémination de cet horizon. Une multiplicité atomique, et peut-être plus qu'atomique, habite n'importe quelle photo; elle est l'Identité stricte

(de) l'en soi ou l'en soi (du) phénomène, à la manière d'une Identité qui refuserait d'être démembrée. Or une telle Identité en tant que telle, donc indivise, n'a aucune cause ou explication dans la sphère de la transcendance en général, où le phénomène et l'en soi ne sont unis qu'à travers la forme-objet qui les divise encore une dernière fois. C'est pourquoi si le réalisme photographique est la seule doctrine rigoureuse, c'est à la condition de le comprendre, dans son fondement plutôt que dans ses effets, comme un réalisme *de-dernière-instance seulement*. Loin de se réduire aux effets de ressemblance avec l'objet et de s'expliquer par eux, d'être un réalisme par redoublement ou auto-position, c'est un pouvoir-de-semblance qui est sans objet parce qu'il trouve sa cause-de-dernière-instance dans l'Un.

Une telle interprétation respecte strictement cette indivision propre aux données phénoménales immanentes, quelles que soient leurs distinctions (qualitatives, quantitatives, spécifiques, génériques, etc.) du point de vue du Monde ou de ce qui paraît représenté. Elle ne l'explique pas de l'extérieur par la référence à leurs équivalents dans le Monde, à leur économie et à leur prétentions, mais elle cherche la cause absolument interne de cette phénoménalité si spéciale. Et plutôt que de faire s'effacer le médium dans l'objet, elle suspend les prétentions de celui-ci – non plus de tel ou tel objet, mais de la forme-objet elle-même – et, sans l'effacer symétriquement dans

d'invisible. Mais bien d'autres *distinctions* qui structurent la perception et finalement toute la philosophie: forme/fond, objet/horizon, matière/forme, particulier/universel etc. sont levées et leurs termes donnés de manière strictement indivise dans le médium photographique.

Ces caractéristiques phénoménales peuvent toujours recevoir une double interprétation. La première sort du phénomène – le falsifie par conséquent ou brise son identité phénoménale – pour lui trouver un fondement ou une cause dans un *objet* transcendant: pas nécessairement dans une entité « en soi » *au-delà* du phénomène, mais sur un mode plus subtil dans la forme-objet, par exemple dans une intentionnalité de l'apparaître *vers* ou *à* l'apparaissant comme sens ou noème. C'est en général la philosophie et ses « avatars » (phénoménologie, sémiologie, pragmatique, psychanalyse, esthétique) qui procèdent ainsi, s'aidant de cette prothèse de la forme-objet pour expliquer malgré tout – donc pour la *re-diviser* depuis l'extériorité – l'essence d'indivision de la photo; expliquer par la représentation l'essence d'identité de la représentation.

L'autre interprétation reste fidèle à la force de la photo, qui est, comme celle de toute image mais plus que de toute autre image, de donner adéquatement le réel même ou l'en soi, la présence en chair et en os, mais de la donner en même temps sur un mode de part en part phénoménal ou de « présentation », en quelque sorte le phénomène

qu'identique à l'apparaître et dépourvu de cette forme-objet en général, même du sens ou du noème: le chaos immanent. L'apparaître photographique est lui-même l'apparaissant immanent. La donation est de la chose-même – *dans*-son-image plutôt que de l'image-de-la-chose. Il y a alors *adéquation* de la pensée ou de la représentation à son objet, sauf que celui-ci n'a plus du tout la forme-objet: c'est le « divers (du) phénomène », le chaos phénoménal de toute image comme image.

La phénoménologie elle aussi est une description partiellement aveugle et automatique des phénomènes. Mais la photographie, de ce point de vue, est une hyperphéno-ménologie du réel. Il n'y a que de purs « phénomènes » sans en-soi cachés derrière eux (et la forme-objet est l'un de ces en-soi philosophiques). Les phénomènes sont tout l'en soi possible, voilà une thèse implicite de l'opé-ration photographique, à laquelle elle donne une portée dont on aperçoit la radicalité anti-husserlienne. Il y a un automatisme ou un aveuglement « phénoménologique » qui aboutit à l'éviction photographique du logos – de la philosophie elle-même – au profit de la pure manifestation irréfléchie du phénomène-sans-logos. Et si l'on dit qu'il s'agit encore ici du logos, de la représentation, on répondra que c'est un logos purement phénoménal ou sans-logos, sans auto-position. Dépourvue de la « foi perceptive », la photographie est d'emblée plus fidèle ou plus adé-quate que la perception toujours inadéquate et traversée

Voici donc ce qu'il faut expliquer: cette objectivité si radicale qu'elle n'est peut-être plus une aliénation; si horizontale qu'elle perd toute intentionnalité; cette pensée si aveugle qu'elle voit parfaitement clair en elle-même; cette semblance si étendue qu'elle n'est plus une imitation, un décalque, une émanation, une « représentation » du photographié. Une telle objectivité, d'un type si nouveau, un champ photographique objectif mais sans objets photographiés, a sans doute des critères internes proches *du type* de ceux de la pensée scientifique.

Repartons des caractéristiques phénoménales bien connues de la photo. Le médium est doué d'une transparence par laquelle il paraît donner l'objet lui-même, l'en-soi, mais sans distance, c'est-à-dire dans l'immédiateté d'un phénomène. La photo réalise une gageure par rapport aux hésitations, aux profondeurs, aux replis de la perception, la synthèse paradoxale de l'en-soi et du phénomène donnés de manière indivise. La condition de son « automaticité » de pensée est dans cette donation indivise de l'apparition et de l'apparaissant, à condition de ne plus entendre par celui-ci l'objet apparaissant comme nous le supposons spontanément. Il faut distinguer, dans la sphère générale de l'apparaissant, l'objet apparaissant (tout ce qui apparaît en tant qu'il pourrait avoir la forme-objet en général ou être le résultat d'une objectivation), et l'*apparaissant absolument immanent*, le divers de la représentation (qui par ailleurs joue le rôle de support symbolique) en tant

La « distance phénoménologique » qui machine la perception et toute vue, même ontologique, même la vue de l'Être ou de son phénomène, y devient, immédiatement et de part en part, phénomène visible en chacun de ses points. Cette transgression radicale de la perception par la photo est énigmatique et de toute façon théoriquement perturbante. Ces phénomènes, la philosophie est mal armée pour les interpréter; elle est condamnée à la réaction, au refus, au soupçon; à la tentation de l'explication négative, en tout cas dénigrante, justement par le « passage à la limite » ou la « catastrophe »: elle est contrainte de la recevoir à travers des paradoxes classiques. La photographie exclut la technologie, ses hésitations et son bricolage, mais par excès de magie technologique et pour donner finalement l'impression de produire un artefact inerte et absolument montré, elle exclut l'ordre de la nécessité symbolique, de la parole et du langage, par excès d'automatisme symbolique mais pour présenter l'image comme un signe et le signe comme une image; et la vision par excès aveuglant de la précision du regard, mais pour nous mettre devant ces êtres ou ces objets photographiés qui se donnent à nous comme aveugles et comme incapables de nous voir. La photo est sentie comme l'une de ces pensées plates, a-réflexives, ultra-objectives qui sont l'une des découvertes de la modernité scientifique. Mais cet automatisme est-il encore celui d'une perception qui s'annulerait dans son objet par passage à la limite ?

définitivement gris et mortifère. Ces phénomènes s'accompagnent d'une exclusion du discours et de l'intellect, de la culture philosophique et « phénoménologique » (l'homme comme être voyant et parlant). Si bien que la politique de la photographie est rarement positive ou affirmative. Elle paraît surtout réaliser une forme extrême de l'objectivité, par une sorte de passage à la limite; une sur-objectivité ou un objectivisme tel que la distance perceptive « charnelle », vivante et variable, est comme telle mise hors-circuit mais non pas annulée, plutôt étalée et mise à plat, écrasée « sur » ou « dans » la photo. Comme si la condition vécue et plus ou moins invisible de la perception avait si bien rempli son rôle qu'elle devenait elle-même entièrement visible, extranée ou aliénée d'elle-même, projetée à même la surface. Visible dépourvu d'invisible, parce que même l'invisible qui agit et anime la perception est devenu intégralement exposé, si bien que cette représentation est vécue, en chacun de ses points, comme identité stricte de la visibilité et de l'invisibilité.

C'est là un trait tout à fait original: la distance qui conditionne l'émergence de la représentation est elle-même donnée de part en part « objectivement » mais du coup, sans être à son tour objectivée – auto-objectivée – puisque toute objectivité est couchée à même la photo. Un nivellement de l'objet et des actes de l'objectivation dans une objectivité sans épaisseur ni référent, sans pli ni repli, ou même la chair est désincarnée.

l'« objectif » infra-photographique de la posture scienti-
fique à l'égard du réel. Elle témoigne autant de la manifes-
tation comme telle ou explicite de la science et de son refus
du Monde, que de la résistance de celui-ci et de la vieille
pensée – la philosophie – dont il est l'élément. En elle,
comme elle, l'ancien et le nouveau dans la pensée se livrent
non pas un dernier combat – il y en a eu bien d'autres dont
la photographie n'a pas le témoin, il y en aura d'autres
dont elle ne le sera pas, ce sont d'autres formes d'art qui
l'ont été – mais un combat particulièrement *rapproché* ...

L'ÊTRE-EN-PHOTO ET L'AUTOMATICITÉ DE LA PENSÉE. L'ESSENCE DE LA MANIFESTATION PHOTOGRAPHIQUE

L'automatisme technologique n'explique rien de la photo.
En revanche il symbolise avec un automatisme plus pro-
fond, de « posture » ou d'être, celui qu'exige toute repré-
sentation de l'Identité en tant que telle.

Soit quelques « indices » de cet automatisme. Comme
image, la photo paraît être une pensée particulièrement
visuelle et primaire; comme signe ou facteur symbolique,
elle est particulièrement inerte et manipulable. Elle com-
bine les traits les moins séduisants de la représentation: la
platitude, le nivellement, la naïveté, l'absence de distance
réfléchie, l'automatisme de la production et de la repro-
duction. Même « en couleur », elle a quelque chose de

du Monde, le retour de la transcendance dans la posture photographique abstraite. Si elle a encore des fonctions de suscitation expérimentale, c'est à l'intérieur de la perception et sous sa loi, pas sous celle du calcul et de l'expérimentation scientifique. Si bien que, prise concrètement, dans toutes ses dimensions, dans celle de la force (de) vision comme dans celle de la prétention du Monde à s'imposer au photographe, la photographie est le lieu d'une synthèse spéciale entre les deux côtés de la dualité. Cette synthèse – où la prétention du Monde sur la force abstraite (de) vision est à la fois satisfaite et repoussée, où sa résistance est admise et déplacée – n'est peut-être rien d'autre que l'art.

La photographie est ainsi, malgré tout, une concession faite au Monde. L'ouverture/fermeture de la chambre noire n'est pas tout à fait – sans lui être complètement étrangère – de l'ordre du clin d'œil des malins, des sceptiques et des nihilistes, clin d'œil typique plutôt de la seule onto-photo-logique. La photographie est peut-être faite pour résoudre ce problème: accéder non plus à la perception, mais au minimum encore tolérable de la perception; continuer à s'ouvrir au Monde, mais au minimum de Monde supportable par la technologie et surtout la science « modernes ». Elle représente le point d'extinction – plutôt que de suppression ou de destruction pure et simple – de la philosophie comme ontologie ou pensée-du-Monde, extinction qui se fait à travers

la dualité: la posture a-cosmique ou abstraite du photographe dépourvue d'être-au-monde, et le Monde. Elle est ce qui permet l'insertion du paradigme photographique pur – tel qu'il a été précédemment dessiné dans ses conditions d'existence ou d'effectivité empirico-mondaines, auxquelles le schème technologique de la photographie appartient et qu'il symbolise et pour ainsi dire réfléchit. Cette insertion lui assure une effectivité précise, distincte de celle de la peinture qui, elle aussi, par son essence du moins, est une affaire de posture immanente plutôt que de perception.

Ici la technologie n'est pas directement au service de la représentation scientifique comme c'est le cas dans la science « elle-même ». En revanche elle est au service du Monde et de la transcendance, tout en symbolisant par ailleurs, par le jeu de l'ouverture/fermeture, ce qui, de la force (de) vision, est capable de s'abstraire ou de s'extraire du Monde. Par son schème d'ouverture/fermeture, elle symbolise directement ce double rapport, ces deux côtés de la dualité et toute la négociation qui se joue entre la fiction photographique universelle et l'ouverture-du-Monde. Ce qui est remarquable ici, c'est peut-être que la technologie, loin d'être un simple moyen de la science, est *aussi* et *plutôt* au service de la perception et du Monde. Loin d'être un procédé d'expérimentation et de transformation intérieur aux données objectives qu'analyse la science, elle est ce qui négocie la rentrée

inversement comme limitation de la force (de) vision par
son apparence universelle.

D'une part la technologie sert ici à une production
expérimentale d'idéalités ou d'irréalités objectives, elle
suppose donc encore le sol perceptif et le Monde. Si bien
que la photographie n'est pas une science pratique ou
technique de la perception, mais un art quasi scientifique
de la perception.

D'autre part, la rapidité et la précipitation photogra-
phiques – l'impossible coïncidence avec le temps qui règne
encore dans la « couverture de l'événement » – interdisent
l'achèvement des échanges et sélectionnent étroitement ce
qui sera, du Monde, autorisé à « passer ». La photographie
est ainsi un système de double angoisse qui se noue dans
l'appareil: angoisse du photographe qui doit passer par
le défilé de l'urgence pour accéder aux temps toujours
trop actuels et aux espaces toujours trop reculés; angoisse
du Monde qui n'est jamais sûr de passer l'épreuve de
l'objectif comme « porte étroite ». De ce point de vue, la
photographie prélève du Monde un minimum de réalité,
une image qui n'est pas seulement non-thétique, mais aussi
toujours en voie d'idéalisation, et qui refoule ou barre le
sens commun et la foi perceptive originaire. La technologie
en général, et la photographique en particulier – à cause
même de son schéma technologique de l'ouverture/ferme-
ture – est le lieu d'un compromis nécessaire qui permet
de mettre en rapport – malgré tout – les deux côtés de

l'« objectif » fonctionne plutôt comme fermeture ou
rétrécissement, aux dimensions du Monde, de l'ouverture
radicale représentée par la fiction photographique univer-
selle. Mais par rapport à l'ouverture propre au Monde et
à la philosophie, elle fonctionne également – mais en un
tout autre sens – comme fermeture, inhibition ou « réduc-
tion ». Il y a de l'indifférence au Monde dans l'ouverture/
fermeture de l'objectif. Celui-ci est à la fois un relais de
la perception contre la force (de) vision, et un relais de
celle-ci contre la perception et son peu d'ouverture. La
technologie photographique n'est pas seulement une res-
triction de la représentation transcendante quotidienne,
c'est le moyen d'une sorte d'abstraction, d'extraction
plutôt de la fiction photographique universelle à partir
du Monde, le seul moyen que tolère la posture de la force
(de) vision non-représentative pour se donner un maté-
riau, un « objet » *à* photographier, parce qu'il est déjà
découpé sur le Monde par l'intention photographique.
En droit, on l'a vu, il n'y a pas d'abord le Monde et un
photographe donné en son milieu, bricolant un ensemble
d'intentions courtes et d'objets partiels – corps, gestes,
œil, motif, appareil – en vue de produire un devenir-
photographique-illimité. Il y a plutôt un ordre associant
linéairement et irréversiblement, par seuils successifs de
non-récurrence, le corps ou sa posture, l'œil, le motif et la
photo. Mais par ailleurs tout cela a aussi une face trans-
cendante, se laisse trouver dans le Monde, et fonctionne

au-delà de sa teneur propre en intelligibilité mathématique et en intuition visuelle, et par extension de celles-ci. Mais nous ne pouvons nous contenter de reproduire philosophiquement cette synthèse ou de la « critiquer », « différer », « déconstruire ». Nous assumons une posture théorique qui déplace d'un coup la signification de la fractalité et la met au service d'une tâche de manifestation et de connaissance de l'essence de la photographie qui est très hétérogène à la pratique elle-même. On ne croira pas cependant que le travail des artistes étant pour nous une simple cause occasionnelle, il soit secondaire. C'est plutôt parce qu'il est le symptôme ou l'indication d'une découverte théorique qui n'a pas encore produit tous ses effets dans l'art lui-même et surtout dans sa théorie, qu'il ouvre aux scientifiques-et-philosophes que nous sommes une tâche inespérée.

LA POSTURE PHOTOGRAPHIQUE ET SES CONDITIONS TECHNOLOGIQUES D'INSERTION DANS LE MONDE

Reste maintenant – par exemple, car il y a aussi l'œil, le corps et le motif en tant qu'ils sont dans le Monde – le côté technologique de la photographie, dont nous avons dit qu'il s'inscrivait dans le dehors de la force (de) vision, c'est-à-dire dans la transcendance. Par rapport au schéma précédemment décrit, l'ouverture du viseur et de

Il n'y a pas de théorie qui ne se paie de la perte de la chose, plus exactement de ses auto-représentations immédiates, par exemple de la philosophie dans laquelle se réfléchit la pratique artistique. De notre point de vue, que signifie alors l'existence de ces artistes, sinon révéler l'essence même de la photographie ou manifester l'être-en-photo au sein des conditions d'existence offertes par le Monde, et ceci grâce la fractalité qui, en quelque sorte, la schématise spatialement comme elle schématise sa généralisation qui fait corps avec elle ? Pour ces artistes eux-mêmes, la fractalité est une technique *nouvelle* investie dans le rapport à l'objet et le renouvellement de la perception du Monde, pour nous c'est une aide ou une occasion pour révéler l'essence de la photographie. C'est donc par rapport aux artistes un déplacement, un changement de lieu et surtout de sens important que nous opérons; par exemple par rapport à la surexposition photographique et la superposition ou l'échelonnement des données visuelles qui est plutôt une technique fractale: sans être une manipulation, cette technique crée une ambiguïté entre la nature et l'œuvre produite, la fractalité ne trouvant son site ni dans la nature ni dans l'œuvre, oscillant plutôt de l'une à l'autre, un peu comme Mandelbrot lui-même oscille pour définir la fractalité, entre l'objet naturel et le modèle mathématique. Ambiguïté typiquement esthétique, comme si la fractalité fonctionnait comme une nouvelle synthèse de l'intelligible et du sensible

originaire, dans la *donation intuitive* dont parle Husserl et qui donne choses et idées *en chair et en os*, c'est bien cette corporalité-là – le corrélât de l'idéal philosophique de maîtrise – que refuse ou dans laquelle n'entre plus la photographie. Le cercle caractéristique de la philosophie définit pour ainsi dire une courbe supérieure, un mixte géométrico-philosophique qui continue à investir la fractalité mandelbrotienne, et surtout la philosophie de la photographie que développent les fractalistes en correspondance adéquate à leur travail. Mais c'est maintenant par opposition à elle que sa généralisation se définit comme non-mandelbrotienne. C'est par exemple cette chair phénoméno-*logique* du Monde qu'elle excède de sa propre intentionnalité-de-photo, intentionnalité qui ne trouve plus son objet dans le Monde, mais dans cette profondeur-de-surface qu'habite la photo.

DE LA PHILOSOPHIE SPONTANÉE DES ARTISTES ET DE SON USAGE THÉORIQUE

Quant au Monde – à la vague, à la peau, à la terre, à la boue et au Cosmos, les inévitables références des artistes fractalistes – il cesse d'être pour nous ce qu'il est sans doute pour ces artistes, l'englobant de leur pratique fractale et photographique, pour ne plus être que l'occasion ou le simple matériau de la théorie de cette pratique.

lui donne la force de cet excès sur les « courbes » plus
ou moins lissées de la philosophie et de la perception qui
nous servent de pensée. Il est important de distinguer cette
explication de l'interprétation, disons « deleuzienne »,
qui fait de la photographie un dédoublement, un double
stérile montant à la surface, qui platonise et topologise
de cette façon et contemple de l'extérieur le phénomène
photographique, à la manière d'un dieu ou d'un philo-
sophe au lieu de penser à partir de sa stricte immanence.
3. – *Condition de régularité* – Toute fractalité interrompt ou
entame une courbe, voire l'empêche de se constituer, ou
répond plutôt à un autre type d'identité. Avec sa généra-
lisation dans la photographie, c'est évidemment l'espace
« entier » ou à peine fractionnaire (le côté invisible du
cube qui se soustrait à la visibilité, etc.) de la perception,
et même l'espace plus résolument fractionnaire de la phi-
losophie (défini par la différence, l'entre-deux, le devenir
voire la différance), qui est mis hors-jeu et destitué de
toute pertinence. L'être-en-photo, par son identité sans
devenir, par son unilatéralité plus puissante que la simple
fractalité, excède l'espace géométrique comme l'espace
philosophique. Ceux-ci tentent de normer et de lisser,
très précisément de spatialiser ce qui, dans le phénomène
de la photographie refuse tout espace et refuse l'identi-
fication en cours ou le mimétisme qui est la loi de cet
espace. Pour le dire encore autrement, si la philosophie
trouve son « principe des principes » dans l'intuition

De ce point de vue, une photo contient un moment d'infinie reproduction à l'identique qui est tout à fait différent d'une reproduction spéculaire ou en abîme. Une photo n'est pas un dédoublement spéculaire d'elle-même, et encore moins le reflet de quelque chose d'extérieur ou un jeu de reflets, un simulacre. C'est un reflet absolu, sans miroir, unique chaque fois mais capable d'une puissance infinie et qui ne cesse de secréter de multiples identités. Avant de reproduire une scène ou un « sujet », de s'étaler sur une surface et de répondre à une intention du photographe, une photo déploie sa profondeur-de-surface dans une multiplicité qui n'est pas obtenue par division d'elle-même ou « scissiparité ». Elle est dite « non-consistante », c'est-à-dire non fermée ou clôturée par une ressemblance transcendante, par un modèle ou même par un simulacre qui obligeraient les diverses représentations à empiéter les unes sur les autres. L'identité dont il s'agit n'est évidemment pas celle du thème ou du sujet supposé isolé, mais celle qui, de l'Un, vient à l'être-en-photo sur le mode duquel le thème désormais existe. Aucune multiplicité ensembliste ou bien philosophique ne lui convient, à plus forte raison aucune « reproductibilité industrielle » ne peut épuiser sa force interne de re-présentation. Loin de fermer le multiple photographique (et le dédoublement spéculaire, halluciné, de la photo serait encore une telle fermeture), l'Un-de-dernière-instance, qui ne s'explique plus par les normes de la représentation ni ne s'y aliène,

géométrique pour une « lecture », une « interprétation » mandelbrotienne de la photographie aussi arbitraire que n'importe quelle autre.

2. – *Condition de « self-similarité » ou d'identité* – C'est ici que s'opère la vraie généralisation de la fractalité mandel-brotienne. Dans celle-ci, l'irrégularité ou l'interruption est première, sa reproduction ou sa ressemblance est seconde, et l'on conçoit que les philosophies de la différence y trouvent un exemple de leur concept central. Mais dans sa généralisation, l'identité qui est première conditionne l'irrégularité unilatérale la plus extrême comme la seule autre solution possible. Mais elle ne peut la conditionner que si elle cesse d'être une unité de type philosophique, rassemblant, normalisant ou lissant l'irrégularité dans une courbe ou une surface. C'est elle que nous appelons l'Un-de-dernière-instance, c'est-à-dire une cause de l'identification stricte des contraires, mais une cause inaliénable dans son effet d'identification. L'unilatéralité fractale généralisée est une identification stricte et sans devenir (si ce n'est de la connaissance que nous prenons d'elle, nullement de son essence); mais elle-même trouve sa cause – on fera attention à cette distinction – dans l'Un comme identité pure qui est une immanence (à) soi plutôt qu'à l'irrégularité supposée première. Elle est donc beaucoup plus forte qu'une simple « self-similarité » dont on sait que c'est une identité faible, variable et un effet de ressemblance.

perceptive et banale, une photo témoigne de cette ten-dance par où l'image « approche » la réalité, concentre ses dimensions, tend vers le cadavérique, l'état excessif où la mort rencontre la vie et menace déjà la sécurité des distinctions classiques, l'espace théorique des dimensions « entières » de la représentation. L'effacement de l'intui-tivité par l'identité algorithmique du visuel appartient à ces phénomènes.

La fractalité est donc ici généralisée – son concept transformé – pour des raisons elles-mêmes fractales ou d'excès sur sa version géométrique et sur son interprétation philosophique, qui sont complémentaires. L'essence-de-photo … de la photo tient tout entière dans cette identi-fication unilatéralisante. Si l'on assume cette expérience comme un a priori théorique, alors il devient possible de comprendre, ou d'*expliquer* pourquoi par exemple une peau d'animal *est* aussi bien un nuage ou une vague, et ne le *devient* pas, ou ne *passe* pas en ceux-ci, ne se métamorphose pas en autre chose mais acquiert d'emblée son *identité* ou est *manifestée* en elle-même plutôt qu'en autre chose. Bien entendu si l'on se contente au contraire d'assumer la posture de la foi perceptive, de percevoir ce qui n'est plus qu'une *supposée photo* et de lui superposer des couches de prédicats de toute nature comme sur un *objet* ou un *fondement*, on n'y saisira qu'une identité faible ou lâche, mi-distendue ou mi-tendue, une striction et une détente en cours et l'on reviendra à une fractalité

tant que cette profondeur n'est pas dans ou de l'espace, ou derrière la surface, mais profondeur propre à une platitude extrême pour laquelle le plan n'est plus qu'un phénomène annexe de la superficialité et de sa propre profondeur « intensive ».

Cet excès est constitué par ces « pointes » intensives que produit l'identification stricte des prédicats opposés propres à la représentation par exemple de l'apparaître et de l'apparaissant. Et la platitude même de la photo, ce qui constitue sa profondeur originale, non-géométrique, est remplie par un excès qui interrompt la normalité perceptuelle par un angle, si l'on veut, mais maintenant sans symétrie, sans double versant, d'un type nouveau par rapport à la fractalité géométrique, type que nous appelons *unilatéral* parce qu'entre autres propriétés il ne possède jamais qu'un seul versant. L'identification statique, sans devenir, des paramètres de la représentation perceptuelle et que la philosophie se contente de re-coupler ou de re-nouer autrement sans penser leur identité stricte, excède d'un coup les repères traditionnels non seulement de la géométrie, mais de la pensée, ses dualités toutes faites, et les excède en créant une dimension de profondeur non-perceptuelle, profondeur uni-latérale ou sans retour, sans reversibilité. Et surtout cet excès occupe bien toute l'identité photographique, sa « platitude » ou sa superficialité – non pas son plan géométrique –, est remplie de cet excès. Même dans son interprétation

« intensive » ou plus « phénoménale » de la fractalité. Une photo « se regarde », doit être « regardée », et un drame tout intérieur se joue dans cette opération qui contient un nouveau concept de la fractalité et le contient maintenant à la manière d'un apriori concret, matériel et idéel à la fois. Nous l'appelons « fractalité généralisée » ou « non-mandelbrotienne ».[1]

DE LA PHOTOGRAPHIE COMME FRACTALITÉ GÉNÉRALISÉE

Parler de fractalité suppose remplir au moins trois conditions:

1 – *Condition d'irrégularité* – Une photo, dès qu'elle n'est plus interprètée par la perception ou l'intuition, par le « voir intuitif » (Husserl) et les codes qui en dérivent (sémiologiques, économiques, stylistiques, etc.), est un phénomène irréductible aux dimensions « entières » de la représentation. Mais cette fractalité ne se manifeste pas davantage de manière géométrique par un profil dentelé, par des pointes, des angles, des ruptures ou des points d'interruption, par une angularité de symétrie occupant une surface *en tant que plane*; mais par un autre type d'excès qui occupe la surface mais *en tant que profonde*, en

1 Sur ces concepts, cf. de l'auteur: *Theorie des Identités. Fractalité généralisée et philosophie artificielle*. Paris 1992, PUF.

donnent, dans la Caverne, sous la forme de reflets ou d'ombres, ne se donneraient-elles pas, si elles pouvaient se donner à même le sensible, sous la forme de photos ? Le platonisme est peut-être né de l'absence d'une photo: de là le modèle et la copie, et leur dérive commune dans le simulacre. Et Leibniz autant que Kant, la profondeur intelligible du phénomène autant que leur distinction tranchée, trouvent leur possibilité dans ce refoulement de la photographie.

L'énigme commune à la photographie et à la fractalité réside dans cette immanence à soi qui exige d'abandonner les grilles de lecture extérieures et de retrouver le point d'identification interne des propriétés contraires ou des prédicats opposés, identification *qui ne devient* pas, mais qui est la photo elle-même, sa teneur photo-logique. La pointe du paradoxe culmine avec la photographie: plus on affirme l'autonomie théorique de l'ordre visuel, plus il faut renoncer au vieux concept, maintenant inadapté, d'intuition ou d'intuitivité, le détacher de son contexte de perception et de représentation, voire d'image (étendue, dépendante d'une surface) et penser l'état de chose photographique sur un mode plus « intérieur » ou plus « immanent ». Si la fractalité mandelbrotienne est géométrique, peut-être que la photo, comme identité stricte par exemple de l'apparaître et de l'apparaissant, comme non-distinction d'autres couples qui font système avec la perception et la philosophie, impose une conception plus

possède en lui-même son propre sens et ne se résorbe
même pas dans un logos philosophique; 2. qu'il est lesté
d'une teneur ou d'une valeur théoriques immédiates,
qu'une intelligibilité (loi ou structure) est immanente
au sensible, voire lui est strictement identique; qu'une
lecture « extérieure » de l'objet fractal ou photographique,
sémiologique par exemple, n'est pas inutile mais n'est pas
nécessaire non plus.

Transposons à la photographie. Quel usage faisons-
nous d'une photo lorsque, cessant de percevoir l'objet
physique, nous la « regardons » ? Un usage d'algèbre
sensible ou bien d'algorithme visuel plus encore que de
schème. De l'algorithme, elle possède la finitude sous
la forme radicale de la concentration d'un nombre fini
de propriétés représentatives qui sont nécessaires pour
« retrouver » l'objet « réel » et la puissance de reproduc-
tion infinie ou d'engendrement de cet objet. Une photo
est un savoir fini mais qui permet de démontrer à nouveau
l'essence d'un être, d'une situation, de « faire revivre »
comme on dit, le « sujet ». De ce point de vue, son mode
d'être est très proche d'une essence; elle est morte ou inerte
comme un *eidos* en soi et immobile, mais un eidos peu
platonicien puisqu'il est lisible immédiatement à même
le sensible, sans « participation » de celui-ci à celui-là ni
« reflet » de celui-là dans celui-ci, sans incarnation ou
schématisation extérieure. C'est ce dont l'eidétique pure
sensible en tant que sensible est capable. Si les Idées se

en général inaperçu à cause sans doute de l'extraordi-
naire platitude, superficialité ou effacement de ce mode
de représentation, comparé à un objet géométrique ou
physique. Cependant, en première approximation, l'être-
en-photo réalise ce miracle de faire tenir surfaces, angles,
reliefs, ombres et couleurs, tout un divers de propriétés
« réelles », exploitées par diverses disciplines possibles,
dans une simple surface ou de les projeter sur un plan
en conservant leur fonction de propriétés représentatives,
et à remplir totalement le plan avec cette multiplicité.
Toutefois ce n'est qu'une première indication, pas encore
le vrai concept de la fractalité. Repartons d'ailleurs.

Photographie et fractalité témoignent ensemble d'une
irréductibilité d'« intuition ». Mandelbrot insiste pour son
compte sur la donation sensible et visuelle de l'équation
abstraite et relève que cette intelligibilité géométrique
est l'une des originalités de la fractalité. Nous pouvons
généraliser à la photographie, et généraliser l'intuition
aussi bien dans la saisie d'une photo que d'un objet frac-
tal, l'intuition est indistinctement sensible et intelligible,
visuelle et théorique, et témoigne de l'autonomie théorique
de l'ordre visuel. Autonomie théorique, cela veut dire:
1. qu'il n'est soumis à aucune causalité ou finalité extérieure
à lui, qui serait uniquement empirique ou bien unique-
ment intelligible; qu'il ne sert pas de simple support sans
réalité ou sans consistance propre pour autre chose, pour
des couches de qualités ou de prédicats non-visuels; qu'il

de l'être-en-photo et de l'être-fractal des objets pho-
tographiques ou des figures fractales – et pourtant le
traiter par hypothèse, déduction et testage expérimental.
D'autres hypothèses, d'autres effets théoriques auraient
sans doute été possibles et tout aussi contingents. Mais
c'est le privilège de quelques artistes de nous forcer ainsi
à tenir compte de cette contingence et d'en reconnaître
la nécessité sur le plan où elle peut être *connue*.

DE LA PHOTO COMME ALGORITHME VISUEL

En photographie comme ailleurs la fractalité répond à
un problème de dimension. Mais où placer de manière
juste ce phénomène ? Pas dans la photo comme objet
physique, mais dans ce que nous appelons l'être-en-
photo, c'est-à-dire l'état et le mode de représentation
d'un objet qu'opère une photo indépendamment de ses
propriétés physiques, chimiques, stylistiques, etc. Elle
aussi comme représentation ou savoir qui se rapporte à
ses objets, possède une dimension fractale, c'est-à-dire de
nature plutôt fractionnaire, irréductible à des entiers, aux
dimensions « entières » ou classiques de la perception et
peut-être des objets philosophiques. C'est un problème
apparemment nouveau: l'être-en-photo a donné lieu à
des phénoménologies, des sémiologies, des psychanalyses
etc., mais le problème de sa teneur-en-fractalité passe

leur usage à l'intérieur de cette nouvelle sphère théorique et sous sa loi (l'Un-de-dernière-instance) plutôt que d'un travail encore de type esthétique et/ou géométrique sur leur concept et qui prétendrait les modifier, en proposer de nouvelles versions toujours esthétiques et toujours géométriques. Sans ambitions géométriques ou photographiques – ou philosophiques, c'est-à-dire supposant ces ceux-là et leur combinaison – nous ne poursuivons que la constitution de cette théorie unifiée en nous aidant de la photographie et de la fractalité (comme simples matériaux). Nous prenons comme fil directeur l'idée de leur identité intrinsèque sur la voie de laquelle les artistes sont d'indispensables indicateurs de l'Idée ou plutôt de l'hypothèse de cette essence-de-fractalité de la photographie, de cette essence-de-photographie de la fractalité, – de ce bloc indivis –, nous ne faisons pas une essence métaphysique ni le critère absolu de sélection ou d'évaluation des artistes – ce n'est pas notre rôle.

On n'imaginera pas ici une nouvelle théorie de la photographie, de ses propriétés sémiologiques, physiques, chimiques, économiques, stylistiques, ce serait philosophie. Il s'agit d'une vraie *théorie* de type scientifique, mais portant sur l'essence de la photographie et identiquement de la fractalité plutôt que sur des phénomènes empiriquement constatés de l'une ou de l'autre. Une théorie unifiée doit pouvoir faire comme la philosophie, c'est à dire inclure le problème de l'essence par exemple

que nous opposons à toute « synthèse » philosophique car précisément il est un Un qui ne s'accompagne d'aucune synthèse extérieure ou de mélange. Nous l'appelons une *théorie unifiée de la photographie de la fractalité.* Loin d'être leur synthèse unitaire et réductrice, par exemple sur le mode de la métaphore et pour la plus grande gloire de la philosophie, elle pose comme hypothèse à expérimenter, tester, modifier et rendre féconde en connaissances, l'identification-en-dernière-instance de ces deux choses; 3. suspendre globalement les interprétations philoso-phiques de la photographie comme de la fractalité, modi-fier par conséquent leur essence et donner une nouvelle théorie sous le nom de « fractalité généralisée ».

En cessant de recevoir un usage d'entité métaphysique, la fractalité peut être introduite non plus seulement dans la technique de la photographie, mais dans l'essence même de celle-ci et par conséquent dans l'ordre de la *théorie* photographique. Elle cesse de donner lieu à une philosophie autant qu'à *sa* propre géométrie et devient l'objet d'une théorie d'un nouveau type qui a pour objet l'*essence-de-fractalité* de la photographie et qui cependant relève toujours d'une science. On cessera ainsi de regarder l'une et l'autre de l'extérieur, de les dominer ou surplom-ber dans l'intention de les croiser ou métisser, et l'on modifiera directement leur concept ou leur interprétation philosophique spontanée et respective. Modification assez paradoxale sans doute puisqu'il s'agira plutôt de

d'eux le don le plus précieux, que nous cesserons de les commenter et de les soumettre à la philosophie pour enfin non pas les « expliquer » mais, à partir de leur découverte prise comme fil directeur ou, si l'on veut, comme cause, pour suivre la chaîne des effets théoriques portés dans notre connaissance actuelle de l'art, dans ce qu'elle a de convenu et de stéréotypé, de fixé à un état historique ou ancien de l'invention et de sa philosophie spontanée. De marquer ses effets théoriques en excès sur tout savoir.

La fractalité ne peut pas être seulement une nouvelle « grille de lecture » ou une interprétation de la photographie, ni celle-ci une manière d'anticiper celle-là, l'une et l'autre se métaphorisant mutuellement. Tous ces modes de croisement que nous avons exclus – et qui sont de type esthétique ou philosophique – nous les appelons « unitaires »; ils clôturent l'art par la philosophie, par ses fins qui ne sont pas artistiques. En revanche nous appellerons « unifiée » une théorie qui délivre l'art de la clôture philosophique et esthétique et qui, pour cela, se propose trois opérations: 1. définir un ordre théorique autonome, non mélangé à l'art comme l'est l'esthétique, mais se tenant à lui dans un rapport plutôt scientifique et le traitant comme hypothèse ouvrant un espace théorique réellement illimité; 2. identifier sans doute l'art et la théorie (par exemple la théorie fractale comme scientifique), mais sur un mode très particulier d'identité que nous appelons L'*Un-de-dernière-instance* – on y reviendra, évidemment – et

objet à nous et de faire ainsi résonner à notre manière le travail de l'artiste dans la théorie correspondante. Correspondante non pas de ce travail mais, répétons-le, de la découverte à laquelle il aura donné lieu. Plutôt que de « commenter » spéculairement les œuvres, concentrons-les autour d'un *problème* dont nous n'avions encore aucune idée mais que les artistes, eux, ont fait surgir et qu'ils ont imposé dans notre horizon jusqu'à le bouleverser. Avec et après eux, nous ne pouvons ni même ne devons plus penser la photographie et la fractalité chacune de son côté, esthétiquement ou bien géométriquement, comme s'il s'agissait d'une rencontre de hasard, d'un simple croisement, métissage ou intercession. Si le hasard à l'œuvre chez les artistes ne nous est pas accessible, en revanche nous recevons d'eux, en l'occurrence, une connexion nécessaire à laquelle nul n'avait pensé et qui excède tout savoir ; mais dont il *nous* appartient de faire nécessité ou essence, et que nous pouvons en toute liberté traiter comme une *hypothèse* dans le champ de l'art mais surtout de la théorie de l'art.

L'autonomie réciproque de l'art et de la théorie signifie que nous ne sommes pas des doubles des artistes, que nous aussi nous avons droit à la « création » et qu'inversement les artistes ne sont pas les doubles inversés des esthéticiens et qu'eux aussi, sans être des théoriciens, ont droit à la puissance de la découverte théorique. Nous leur reconnaîtrons une place d'autant plus solitaire et nous recevrons

pour elles-mêmes, mais nous en faisons un autre usage et relançons ailleurs, autrement mais grâce à elle, cette invention. Ce que l'on demande à des artistes, de produire à nos yeux une *invention* ou de déployer, comme il a été dit, une « activité » plutôt qu'une théorie fractale, nous pouvons le transformer en une *découverte,* un peu à la manière dont on découvre une particule ou un théo-rème. L'affinité nouvelle qu'ils exploitent par hasard et par nécessité ne nous délivre pas – au contraire – de la tâche d'expliquer ce nouveau phénomène artistique et de produire une théorie adéquate de cette unité, de cette identité peut-être, de deux phénomènes au premier abord étrangers l'un à l'autre. Deux attitudes sont ici exclues: le commentaire « critique » et « esthétique » sur le travail et les œuvres, mais aussi la philosophie même dont les artistes accompagnent toujours celles-ci. Nous la consi-dérons plutôt comme un reflet de leur pratique et comme faisant partie du concept complet de leur œuvre. Il s'agit pour nous de chercher les effets théoriques ou de pensée qu'elle produit sans nécessairement savoir et en excès sur ce savoir. Comment procèdent-ils, en un sens nous ne le saurons jamais sinon par des « grilles de lecture » toutes faites et qui valent aussi pour d'autres œuvres. Nous traitons plutôt leur travail comme l'équivalent d'une découverte, d'une émergence dont il nous revient précisément de faire la théorie, émergente elle aussi par rapport à la « critique d'art », de la poser comme *notre*

2. – Ces distinctions passent alors à l'état de simple « matériau » de la théorie qui les transforme. La double conception traditionnelle de l'image comme description et comme manifestation iconique, vaut de la photo encore moins que de tout autre type d'image. Ce couple de fonctions contraires, à la limite convertibles ou réversibles, ce *doublet* de la description et de la manifestation de l'analogon et de l'icône, est brisé par la science; ses termes transformés et autrement distribués dès que l'on reconnaît que la semblance (le pouvoir de décrire, de figurer ou de ressembler) d'elle-même et de par sa propre existence est manifestation ou présentation de l'Identité-de-dernière-instance mais qui la laisse être comme Identité.

PROBLÈMES DE MÉTHODE: ART ET THÉORIE DE L'ART. INVENTION ET DÉCOUVERTE.

Des artistes entreprennent de conjuguer photographie et fractalité, d'en tirer des effets nouveaux. Chacun d'eux le fait avec son imagination et son inventivité, ses techniques et son art d'ajuster l'une à l'autre – sa philosophie aussi. A peu près tous procèdent pragmatiquement, dans l'entre-deux de ces techniques comme doivent le faire des artistes qui ne prétendent pas à la théorie dont ils font usage selon leurs besoins. De notre côté nous n'étudions pas ces techniques artistiques d'interfaçage

représentationnel. De ce point de vue précis, elle distingue entre l'apparition et l'apparaissant transcendant et dans celle-là, entre la semblance ou l'apparaissance et les données représentationnelles invariantes.

Les conséquences théoriques et méthodologiques sont les suivantes:

1. – Incluses dans le processus photographique effectif il y a bien les distinctions extérieures de la philosophie, par exemple celle du sentiment de présence causale quasi-magique de l'objet, et de la connaissance du contenu ou du repérage des propriétés de l'objet; il y a même, si l'on veut, une conversion possible du regard de l'une à l'autre. Mais elles n'appartiennent pas à l'identité de l'être-en-photo et le supposent plutôt avec ses caractères internes et autonomes. Les critères technologiques artistiques supposent des critères internes ou transcendantaux, ceux de la photographie comme processus immanent. S'il existe bien par exemple un effet d'aide-à-la-vision, il reste secondaire ou greffé sur le processus qui, de lui-même, ne connaît pas ce genre de finalités. C'est là un « objectif » qui dérive des conditions d'existence, non de la cause de la photo. Sur l'être-en-photo se greffent en général des opérations secondaires qu'il rend d'ailleurs « réelles » plutôt que « possibles », la remémoration, l'imagination, le récit, la rêverie, l'émotion, la représentation intentionnelle du « sujet » photographié et les conversions de la conscience. Mais ce ne sont que des jeux secondaires.

elle-même. Elle dissocie: 1. la causalité du réel sur l'image; ce n'est plus celle de l'objet, elle échappe à la forme objet en général et donc aux quatre formes métaphysiques de la causalité; c'est une détermination-en-dernière-instance; et 2. la semblance, qui ne dérive pas davantage de l'objet et de sa causalité, lui-même étant réduit au statut du « symbolique ». La philosophie est au contraire la confusion du réel (sous ses deux formes) et de l'idéel; de la causalité et de la semblance ou, mieux encore, de l'« apparaissance », dans ce mixte qu'est la « ressemblance ».

Finalement les distinctions scientifiques sont celles-ci: 1.– la causalité cesse d'être celle de l'objet sur l'image – elle serait à la fois inintelligible et amphibologique – pour devenir celle de l'Identité-de-dernière-instance sur le seul être ou la seule *réalité* de l'image (l'être-en-photo); 2. – la semblance cesse d'être comprise en extériorité comme ressemblance de l'image à ce qu'elle représente; la ressemblance se dissocie inégalement ou unilatéralement entre:

a. – le pouvoir-de-semblance, propre à toute image comme telle, avec laquelle il est donné, étant la même chose que son idéalité infinie;

b. – le contenu représentationnel qui est invariant mais réduit à l'état de support symbolique de l'image.

Une science dissocie la « causalité » et la « (res) emblance » en général; et à l'intérieur de celle-ci, un pouvoir pur de semblance ou d'apparence, et le contenu

et de l'objet, elle donne la présence de l'objet mais *indirectement* et sans être elle-même l'objet de l'adoration. C'est une variation sur l'amphibologie classique de l'image et du réel et qui ne peut penser jusqu'à son terme le rapport de la manifestation et de la ressemblance, du réceptacle du réel et du message informatif. Cette fonction iconique s'explique par la semblance elle-même et par un reste de la prégnance de la perception.

Aucune interprétation philosophique n'échappe à cette illusion, même pas celles qui déconstruisent cette convertibilité de l'image et du réel, qui diffèrent cette *mimesis* transcendante mais qui ignorent que *ce qui peut* dans une image ne relève pas de l'*Autre* mais de l'*Un*. L'Autre radicalise l'absence et accroît la nature-de-symptôme de la photo qui le montre sans le montrer: qui *dé*-montre son pouvoir mimétique, mais sans parvenir à se défaire de la mimesis infinie qui l'enveloppe. En régime philosophique la photo tient un double discours: représentant ou double supplémentaire de ce qu'elle reproduit, son émanation et son substitut positif; mais signe aussi de ce qu'elle échoue à être. De là le double registre nécessaire pour la décrire: l'illusion, le manque, l'absence, la mort et la froideur; mais aussi la vie le devenir, la renaissance et la métamorphose.

La description scientifique de la phénoménalité photographique commence par dualyser l'être-photo et la forme-objet; par distinguer unilatéralement l'apparition idéelle et l'apparaissant empirique en levant cette forme-objet

L'onto-photo-logique est le mixte du réel et de la photo au nom de l'objet – une illusion transcendantale qui affecte non pas la photo elle-même, mais son interprétation moyenne et parfois sa pratique. Le fond de ces interprétations philosophiques, c'est que l'image et le réel sont des parties abstraites ou dépendantes l'une de l'autre plutôt que des parties concrètes d'un processus immanent ou insécable. La photo serait par exemple un moment *réel* comme si l'apparition était une partie de l'apparaissant, par exemple à travers l'ultime « forme commune » qui serait une objectivité autoposée telle que la suppose encore la phénoménologie elle-même. De là, voisinant dans un devenir-photographique-illimité, un devenir-monde de la photo et un devenir-photo du Monde. Il s'agit d'un devenir miraculeux ou magique de la photographie qui se résorbe dans celui de la philosophie.

Aucune interprétation philosophique de la photo – et de l'image – n'échappe à ce cercle, à cette convertibilité de l'image et du réel qui est supposée être la raison ultime de la ressemblance; convertibilité sans doute nuancée, différée même, sous la forme d'une réversibilité plus ou moins radicalement distanciée; mais qui forme la présupposition la plus constante de l'onto-photo-logie. On se réfugie par exemple dans l'icône pour mieux penser par là, croit-on, ce phénomène de la présence sans présence de l'objet, donné par son absence. L'icône permet un réalisme mesuré qui ménage la part respective de l'image

s'oppose la causalité réelle c'est-à-dire effective, qui inverse l'icône (*ratio rei*). Dès que la photo est comprise dans le milieu de la Transcendance en générale, elle est l'objet d'une double causalité, l'une à rebours de l'autre.

Le paradoxe de ces interprétations dont on accable la photographie par suffisance de la « philosophie spontanée » c'est que la photographie ne cesse elle-même de les dissoudre ou de les dénoncer comme une illusion transcendantale. S'il y a un réalisme photographique, il est « en-dernière-instance » et c'est ce qui lui permet d'expliquer que photographier ne soit pas, du moins dans l'esprit de la science, convertir son regard, changer de conscience, normer pragmatiquement la perception ou déconstruire la peinture, mais produire une présentation nouvelle, émergente par rapport à l'imagination et de droit plus universelle que celle-ci. Ces interprétations au contraire reviennent toutes à partager le pouvoir-de-semblance entre l'objet et son image, et ainsi à l'annuler, à le faire se réfugier dans un troisième terme, le spectateur anonyme de la photo qui de nouveau est partagé, identique d'une part à l'objet photographiable et de l'autre à son image. La conséquence de cette antinomie, fût-elle « adoucie », du jugement photographique, c'est qu'il n'y a jamais de photographie réelle et actuelle mais un devenir-photographique-illimité qui suppose une infinité de « prises », un photographe éternel et transcendant – le philosophe …

de l'être-en-photo. Si la ressemblance est à l'objet absent mais supposé perceptible ou bien au contraire opposé à la perception, cette distinction s'inscrit encore dans l'horizon de la transcendance ou du Monde. Ce qu'au contraire nous appelons la *dualyse* de l'être-en-photo doit redistribuer autrement ces phénomènes, en fonction de la seule force (de) vision – de l'Identité du réel – plutôt que du Monde. On reconnaît volontiers que la photo n'est pas une copie du réel; mais sans en apercevoir toutes les conditions et pour en tirer la conclusion complémentaire et le même préjugé, qu'elle est une émanation, un *eidolon* (un simulacre) du référent qu'elle pose comme absent ou comme passé – un mode de l'absence.

Or dès que l'être-photo est pensé en fonction de l'objet, même absent, en référence au Monde, à la Trans-cendance en général – qu'il s'agisse de l'objet, de l'Idée ou de l'Autre – il donne lieu à des interprétations divisées, antinomiques, par conséquent amphibologiques aussi. Il y a une véritable antinomie du jugement photogra-phique (« ceci est une photo »: je suis « en photo »); deux interprétations opposées à des degrés divers, qui existent de droit et dont chacune suppose l'autre pour la nier ou simplement la différer, la supplémenter. Une interprétation plutôt en termes d'icône: la manifestation iconique allant de la photo vers le réel; une autre plutôt en termes d'idole, d'*eidolon*: l'image émanant du réel et dérivant de celui-ci. À la causalité iconique (*ratio imaginis*)

2. – son pouvoir de manifestation du « réel » compris comme « objet »; plus que son évocation analogique, sa transitivité ou sa référentialité directe à la chose, au réel transcendant en tant que tel, et la transitivité ou la causalité inverse de celui-ci; sa dimension en quelque sorte d'icône et peut-être d'émanation du réel auquel elle se rapporte et qu'elle indique presque par contiguïté;

3. – son insertion dans un horizon d'images, et de là sa valeur communicationnelle ou sa dimension pragmatique par laquelle elle devient un mode de l'indice;

4. – ses propriétés physiques (mécaniques et optiques) et chimiques; sa technologie;

5. – l'invariance du contenu représentationnel (ce qui est représenté en photo et qui pourrait l'être autrement), invariance qui recoupe les problèmes les plus généraux de la photo.

Le problème de l'être-photo (de) la photo remet sans doute en jeu toutes ces dimensions, mais suppose leur distribution réglée selon un principe désormais tiré de la science en régime transcendantal ou immanent. Ce n'est pas le cas des distinctions précédentes, de leur formulation et de leurs présupposés, qui sont faites dans l'horizon général de l'objet, de la perception ou de la transcendance du Monde – horizon de la « Représentation ». D'où par exemple la tendance à se donner le pouvoir iconique pour en dériver le pouvoir de ressemblance, au lieu de penser celui-ci comme *interne* et comme une propriété d'essence

LE RÉALISME PHOTOGRAPHIQUE

Ce que l'on entend en général par le « réalisme photo-graphique » est seulement la forme transcendante de ce réalisme, sa forme philosophique et ses innombrables avatars. C'est pourquoi il est préférable de parler d'interpré-tations transcendantes ou philosophiques, et d'y inclure les interprétations idéalistes, technologistes à côté des « réalistes ». À celles-ci appartiennent aussi les interpréta-tions en termes de : 1. représentation, documentation, aide à la vision; 2. icône, émanation, manifestation de l'objet; 3. expression; 4. processus de reproduction technolo-gique d'images; 5. manipulation pictoriale et manuelle, montage, imagerie artificielle; 6. analogon, simulacre. Réalismes plus ou moins appuyés ou modérés, nuancés, différés – mais réalismes de première instance et fondés sur la présupposition philosophique, nullement scienti-fique, du caractère co-constitutif de la transcendance du Monde pour la pensée et la connaissance.

Quatre ou cinq problèmes se partagent traditionnel-lement la réflexion sur la photo comme image :
1. – sa fonction de représentation, sa valeur descriptive ou figurative; ce que l'image *peut* montrer du Monde, son pouvoir de ressemblance ou de semblance; sa dimension d'analogon qui évoque l'objet;

vide de data mais par ailleurs requérant un support. La science n'est comprise comme un double du réel que si celui-ci cesse d'être donné pour être supposé absent – donc transcendant encore au lieu d'être invisible-par-immanence comme l'est l'Un. Mesurée à la science, la philosophie est en général une autoscopie – au sens où elle est *auto*-position, autoréflexion toujours double, divisée-redoublée, assiégée d'images spéculaires, d'entités mythologiques et hallucinatoires. C'est d'ailleurs ce qui motive la vaine thérapeutique qu'elle mène à son propre sujet. Expérience de l'aliénation, de la désappropriation et de la réappropriation, elle est la gageure d'une auto-hétéro-photographie, du mixte mythologique d'une photographie transcendantale qui cultive son propre retour comme morte et à sa mort, poursuivant et manquant sa survie dès qu'elle se poursuit elle-même comme un double. Elle ne pourrait que disparaître réellement – réellement mourir ou guérir si elle découvrait que ce n'est rien d'autre que son propre visage évanouissant qu'elle saisit lorsqu'elle onto-photographie le Monde. La science seule pourrait la faire mourir ainsi comme passion imaginaire des doubles ou la guérir réellement – tout autre chose que son auto-thérapeutique – en l'ordonnant au savoir de l'Identité en tant que telle et l'arrachant à son concept hallucinatoire de la photographie.

les ayant de toujours précédés dans le réel et dans la connaissance. Aveuglement de la lumière du logos par la pensée réellement aveugle de la photographie. Ce qu'il y a d'obscur et de noir dans celle-ci ne concerne pas la technologie mais la pensée même qui l'anime de manière immanente. Chambre obscure ou chambre claire ? Ce n'est pas tout à fait le problème, l'« opacité » réside plutôt dans la manière même de penser – et d'abord dont « pense » – l'identité (du) réel à travers sa présentation photographique. N'importe quelle philosophie (empirisme, rationalisme, sémiologie et même phénoménologie) tentera de confondre l'être-photo (de) la photo avec un contenu transcendant de représentation, l'idéel ou l'a priori avec l'effectif, sous le prétexte d'« éclairer » ou de rendre compréhensible – par réflexion – l'irréfléchie photo. Il s'agit seulement d'une tentative de réification et de clôture de l'uni-vers infini que déploie chaque fois une seule et unique photo ...

Le plus-que-retrait absolu de la « dernière instance » interdit à sa présentation d'être un double, à son reflet de se donner en miroir – le miroir de la philosophie – à l'image du vivant d'engendrer un mort-vivant. Le véritable représenté (l'Identité) est unique de droit; le contenu de présentation et son support ne le sont que partiellement mais ne sont pas en réalité ce qui est photographié; la présentation photographique n'est unique qu'en-dernière-instance ou par sa cause; elle est une Idée, un Universel,

replaçons-nous dans le problème général de la science, mais d'une science « transcendantale » par sa cause et qui n'est ni science ontologique ni science simplement positive. A la question philosophique de l'*être* de l'image, on oppose la réponse théorique, celle qui donne d'entrée de jeu une expérience nouvelle de la représentation visuelle, réponse par l'identité de l'être-image, cette identité que ne voit pas l'ontologie qui divise l'image et la sépare de ce qu'elle peut ...

En effet ce contenu photographique a priori – l'être-en-photo – n'est pas exactement ce que la philosophie appellerait elle aussi l'« être » de la photo ou son « essence ». De toute façon la philosophie ne peut avec le seul « être » que diviser la réalité du savoir de l'objet dont elle décrit l'« être », que scinder l'identité qui « fonde » toute connaissance et pensée par le moyen d'une représentation universelle supposée première et qui la divise et l'aliène dans la Différence onto-photo-logique. Au contraire, ce que nous décrivons, non seulement le réel mais sa présentation photographique, est identique de part en part, et ne supporte l'atteinte d'aucune scission. La philosophie refoule l'identité de la photo, la divise ou met un blanc à sa place, blanc qu'elle ne voit pas davantage que cette identité. Si l'identité interne (immanente) est le critère du phénomène photographique, de l'être-en-photo, alors il ne s'agit plus d'une tautologie, mais de cette simplicité qui « s'oppose » au mixte ou à la différence onto-photo-logique,

L'ÊTRE-PHOTO DE LA PHOTO

Que peut une image, qu'est-ce qui peut dans une image ? Voilà ce que la philosophie n'est pas faite pour nous manifester mais pour nous cacher, inscrivant la photo dans une prothèse faite d'artefacts transcendants (l'objet, la perception, la ressemblance, le « réalisme ») qui en dénaturent la vérité. La vérité-en-photo se tient dans la photo elle-même et celle-ci, dans la posture photographique – force (de) vision ou « photographie »; elle a déserté les interprétations transcendantes et abstraites qui tentent de la capturer. Rigoureusement comprise, la photo est un « contresens philosophique », elle est inexplicable pour l'idéalisme qui la réduit à un mode de la Différence onto-photo-logique, globalement circulaire et qui ne peut donc rien expliquer. L'ensemble des croyances de type philosophique quant au réel, à la connaissance, à l'image et à la représentation, à la manifestation, doit et peut être levé afin que soit décrit non pas l'*être* de la photo mais l'*être-photo de la photo*. Quelle est cette nuance qui sépare l'identité de la photographie, désormais notre fil conducteur, de son être ou de son interprétation ontologique ? et que peut une image en tant qu'image ? C'est la science qui résout ce problème, non pas empiriquement mais transcendantalement. Aussi renonçons-nous à toute ontologie de l'image et nous

sans jamais penser un instant l'améliorer ou le critiquer. Ces téléologies ne lui sont pas inconnues, mais elles ne *déterminent* pas sa pratique, qui a des critères internes ou immanents, quelles que soient les innombrables facteurs – traditions, technologies, décisions politiques, sensibilités artistiques, etc – qui viennent la *surdéterminer*. Le processus photographique immanent n'est pas de la nature d'une décision photographique, il *laisse être* les choses ou les libère du Monde.

A tous les *prétendants* – philosophes et ombres des philosophes –, aux analystes, sémiologues, psychologues, historiens d'art qui prétendent capturer à leur profit le phénomène photographique immanent, le connaître mieux que lui-même et en tirer un bénéfice et un supplément d'autorité pour leur technique, à tous ces photographes de la 11e heure, il faut opposer le processus pratique qui va de la force-de-vision à l'« en-photo ». Il ne trouve dans le Monde qu'une occasion, mais dans le but de libérer et de faire briller pour elle-même la représentation. Le photographe n'est pas le « bon voisin » du Monde, mais c'est pour être responsable d'une représentation réellement universelle et plus grande que le Monde. Il cesse de vérifier interminablement l'identité supposée des choses, il échappe à l'interprétation obsessive et compulsive des philosophies et de leurs sous-systèmes. Il « donne » plutôt aux choses, la manifestant telle qu'elle est sans la produire on la transformer, leur *identité réelle*.

la chose et de la distance objective au terme de laquelle on la saisirait. En régime d'immanence photographique, au contraire, il y a maintenant une stricte identité de l'objet représenté, du moins de son sens d'objet, et de la représentation de l'objet. La photographe, en toute rigueur, ne pense pas à partir du Monde ou de la Transcendance, mais aborde celle-ci depuis une immanence-de-vision qui simplifie ou réduit le doublet transcendant/transcendance et donne une fois pour toutes une transcendance (c'est-à-dire: une extériorité, une unité et une stabilité) simple, ir-réfléchie, dépourvue positivement de toute réflexion en elle-même, et au-delà de laquelle il peut bien y avoir encore le fantasme d'un objet « en soi »: elle n'en a rien à savoir maintenant.

Cette objectivité à triple ingrédient (extériorité, unité, stabilité), mais simple de nature ou d'essence, n'ayant plus la forme du doublet ou du mixte, voilà ce que la force-de-vision, s'exerçant en mode photographique, extrait de la perception en suspendant la validité de celle-ci, et ce qu'elle manifeste comme étant le côté objectif ou formel du mode d'existence « en-photo ». Le sujet de la photographie n'est jamais quelqu'un qui cesse de s'affecter d'une photo et qui se met en état de la surplomber et de l'interpréter. Au contraire, il reste inaliéné dans son immanence vécue et décrit à sa manière ce qu'il voit: le champ extérieur, uni, stable de ce qui ne cesse d'être un chaos de matérialités. Voilà ce qu'il a fait « avec » le Monde

à son tour « à plat » au titre de singularité quelconque. Loin de re-donner la perception, l'histoire ou l'actualité sous une forme affaiblie, la photographie donne pour la première fois un champ de matérialités infinies sur lequel le photographe est immédiatement « branché ». Ce champ reste insaisissable à toute technologie extérieure (philosophique, sémiologique, analytique, artistique, etc.). Celle-ci fait partie tout au plus de ses conditions d'existence transcendantes, mais ne peut prétendre l'épuiser et même seulement le décrire. La philosophie jusqu'à présent a interprété la photographie en croyant la transformer dans cette mesure; il est temps de la décrier et de transformer ainsi réellement le discours photographique.

D'autre part, et de manière co-extensive à cette surface infinie de matérialités singulières auxquelles le Monde est réduit, le photographe est affecté réellement, c'est-à-dire de manière immanente et loin des artefacts philosophiques, par l'objectivité de ces matérialités. Une objectivité d'un type nouveau, tout à fait distinct du philosophique, puisque la forme en général des phénomènes photographiques cesse d'être – on l'a dit – divisée et réfléchie en elle-même; cesse d'être un doublet. Dans la perception comme pensée ou idéologie, et dans la philosophie, l'objectivité de l'objet est divisée par celui-ci, elle tourne autour de lui et se réfléchit en soi ou se redouble. Ceci du fait même de la distinction, prétendument primitive, mais qui n'est qu'un artefact, de l'objet et de la conscience de l'objet, de

se manifeste ici *à même* la photo et sa manière de faire
exister les « contraires » ou les « corrélâts » sur un mode
inouï. Quels sont les effets, quel est le mode d'efficace
de la force-de-vision « sur » son objet, l'existence « en
photo », si aucune séparation, distinction ou scission
prises du Monde, de la Transcendance ou de l'opération
philosophique en général, ne peut plus passer entre les
anciens termes contraires ?

D'une part une photo fait tout exister de ce qu'elle
représente sur un strict « pied d'égalité ». Forme et fond,
recto et verso, passé et avenir, proche et lointain, premier
plan et horizon, etc., tout cela existe désormais pour soi
pleinement en dehors de toute hiérarchie ontologique.
Cette « mise à plat », cette horizontalité-sans-horizon,
est le contraire d'un nivellement de hiérarchie et d'une
fusion des différences: le suspens des différences procède
ici comme une libération et une exacerbation des « singu-
larités » et des « matérialités ». La photographie est une
mise-en-chaos positive et sans retour du Cosmos. Tout
est vécu de manière ultime dans l'affect et sur le mode
de cette identité non-thétique: même les synthèses du
Monde, même les totalités, les champs et les horizons de la
perception, même le Monde ou n'importe quel englobant.
Par tout un côté de l'existence qui est la sienne, l'en-photo
donne à sentir une dispersion absolue, un divers de singu-
larités ou de déterminations sans synthèse matérialité sans
thèse matérialiste parce que toute thèse y est déjà donnée

transcendantes du Monde, de l'Histoire, de la Cité, dans la représentation « pure » des choses ou dans leur être. Cessons de réfléchir les doublets de la transcendance dans l'être ou l'essence de la transcendance. L'« en-photo » c'est la simplification ou l'économie de la représentation, le refus de mettre des doublets là où il n'y en a plus. Les distinctions forme/fond, horizon/objet, être/étant, sens/objet, etc. et en général la distinction de la chose transcendante et de la transcendance de la chose : elles sont maintenant strictement identiques ou indiscernables. Une photo rend indiscernables le fond et la forme, l'universel et le singulier, le passé et l'avenir, etc. Et la photographie, loin d'être une aide ou un supplément à la perception, en est la critique la plus radicale – pourvu qu'un phénoménologue, un sémiologue et en général un philosophe ne soient en état de « résistance » et ne tentent de la réinterpréter par le moyen de la perception et de ses avatars. Tous les couples de contraires avec lesquels ils tentent de capturer de l'extérieur l'existence photographique, de la diviser et de l'aliéner à leurs systèmes d'interprétation, sont maintenant invalidés ou suspendus par l'Identité, l'affect de l'identité que donne une photographie.

Identité précisément de type non-philosophique : ce ne peut être une synthèse du fond et de la forme, de l'horizon et de l'objet, du signe et de la chose, du signifiant et du signifié. C'est au contraire l'identité non-décisionnelle (de) soi, celle qui fait le fond de la force-de-vision, qui

sémiologiques) avec lesquels on voudrait le saisir et avec lesquels on dissout plutôt sa réalité.

Le mode d'existence d'une chose « en photo » ne se confond pas, on l'a dit, avec la chose qui y apparaît et dont l'élément natif est en général la perception. Se confond-il alors avec le mode de présence que la philosophie a décrit sous le nom d'ontologie, avec ses multiples formes: les différences fond/forme, être/étant, horizon/ chose, monde/objet, signifiant/signifié, signe/objet, etc. ? Se laisse-t-il en général décrire par le moyen de ces paires contrastées et appariées qui forment l'essentiel des technologies de la philosophie et de ses sous-ensembles, les Sciences humaines ? Par exemple par le couple technologie/artisanat; ou le couple tradition/actualité; ou le couple ordinaire/scoop, etc. ? Pas davantage. Dans une photo, on peut en général distinguer une forme et un fond, sans doute: mais ce sont ceux qui appartiennent à l'objet représenté, à l'objet qui est dans le Monde. En revanche la représentation de cet objet de ce fond et de cette forme, pas plus qu'elle n'est elle-même dans l'espace de l'objet ou à son voisinage, ne connaît pour elle-même ou dans sa structure interne, la distinction et la corrélation d'un fond et d'une forme, d'un horizon et d'un objet, d'un signe et d'une chose.

La généralisation est ici possible. Cessons donc de faire ce que ne cessent de faire les philosophes et leurs ombres des Sciences humaines: de réfléchir les dualités

autant qu'un champ de fiction peut l'être. La « fiction » est tout à fait réelle mais sur son mode à elle, sans avoir rien à envier à la perception dont elle n'est pas une image déficiente, dégradée ou simplement produite opératoirement « par abstraction » des caractéristiques de l'objet. Elle jouit d'une autonomie (par rapport à la perception) mais relative (par rapport au sujet non-décisionnel (de) la photographie). Concrètement cela signifie que son mode d'existence est phénoménalement *sui generis* ou spécifique et qu'il demande à être élucidé pour lui-même en le distinguant par exemple de l'existence perçue et de son prolongement, de son idéalisation philosophique. Que veut-on signifier ou que sous-entend-on, sans le savoir thématiquement et réflexivement, lorsqu'on dit d'une chose qu'elle est « en photo » ou de quelqu'un qu'on l'a vu « en photo » ? Quelle est la teneur en matérialité et en idéalité de ce mode d'existence des choses que l'on dit être « en photo » ? Si nous parvenons à élucider un tant soit peu cette manière d'être dans son originalité, nous aurons retrouvé le vrai corrélât de la posture photographique, l'objet propre, le *quid proprium* du photographe en deçà des objets du Monde qui ne lui servent que d'occasion; ce qu'il voit réellement, non pas dans son appareil mais en tant que photographe; l'objet qu'il est seul à pouvoir « viser » ou, plus exactement, l'affect de la réalité qu'il est seul à éprouver en deçà des mécanismes trop généraux (psychologiques, neurophysiologiques, technologiques,

ou matériaux nécessaires à un processus immanent. Si une distinction non-philosophique par sa radicalité traverse « la-photographie » c'est la dualité statique et unilatérale du « photographié » – son objet-de-dernière-instance, l'Identité elle-même, et de la photographie qui inclut les « données photographiques » de la perception, de la technologie, de l'art. Le mauvais photographe pourrait bien être d'abord un mauvais penseur, victime d'une illusion naïve quoique transcendantale: il confondrait le réel « photographié » avec les données photographiques. La confusion du *matériau* photographique (le perçu, l'événement, la chair de l'Histoire, de la Cité, du Monde) et de l'*Identité* qui se donne à être éprouvée par l'occasion de la photographie, alimente la plupart des esthétiques de la photographie et leur donne un air naïf, prématuré et rapidement aporétique. Toute photo est par sa cause et son essence, sinon par ses data, photo (d') identité – il faut écrire et penser ainsi cette loi d'essence pour se délivrer du « réalisme » photographique et du « fictionnalisme » qui l'accompagne comme son double.

LE MODE D'EXISTENCE PHOTOGRAPHIQUE

Mesurée à la réalité de la force (de) vision, l'apparition photographique est sans doute « irréelle ». Mais mesurée à la transcendance du Monde, elle doit être dite « réelle »

laquelle elle s'ensevelit définitivement, quand ce ne serait que pour pouvoir la « différer ».

De là cette philosophie spontanée du photographe qui croit qu'il photographie un objet ou un « sujet ». En réalité, il est crucial de reconnaître et de dire, contre cet idéalisme qui est la philosophie même de l'acte photographique, que l'on ne photographie pas l'objet ou le « sujet » – que l'on voit – mais, à condition de suspendre comme on l'a dit l'intentionnalité de la photographie, l'Identité – que l'on ne voit pas – par le moyen du « sujet ». Les données objectives de la perception ne sont pas – en droit, c'est-à-dire pour une science – *ce qui* est photographié; on ne « photographie » en un certain sens que l'Identité (des objets) par le moyen de ceux-ci qui entrent dans le processus photographique sous une raison spéciale, celle de cause occasionnelle du processus. Photo (d')identité on ne saurait mieux dire pour détruire l'état civil sur son propre terrain. La description rigoureuse de ce processus commence avec le refus du réalisme transcendant et de la visée intentionnelle qui fait corps avec lui. Sans doute est-ce là le paradoxe le plus général de la science aux yeux de la philosophie. Il vaut aussi de la photo: ce qui est connu sur le mode photographique – connu plutôt que « photographié » –, n'est pas exactement l'objet représenté. On ne photographie pas le Monde, la Cité, l'Histoire, mais l'identité (du) réel-en-dernière-instance qui n'est rien de cela; tout le reste n'est que « données objectives » moyens

LA PHILOSOPHIE SPONTANÉE DE LA PHOTOGRAPHIE

La plupart des interprétations se fondent dans la confusion ou l'amphibologie que véhiculent les concepts d'image et de photo. Pour le sens commun et encore en régime philosophique, une image est image-de ..., une photo est photo-de ..., on leur attribue une intentionnalité, une transcendance vers le Monde supposée constitutive de leur essence. La philosophie poursuit un rêve d'état civil à sa manière, c'est la forme photographique de la vieille amphibologie fondatrice de la philosophie et à peine remaniée par elle, la confusion – convertibilité ou réversibilité – de l'image idéelle et de l'objet réel, ce rapport de détermination réciproque étant supposé appartenir à l'image et la définir quelle que soit par ailleurs la différenciation des termes. C'est la plus vieille des évidences: la photo tirerait sa réalité ou son essence de ce rapport, si différé soit-il, à l'objet aux data de la perception (de l'histoire, de la politique, etc.). De là cet habitus philosophique: médiatiser l'image et son contenu représentationnel par le moyen de la forme-objet, l'objet étant précisément cette « forme commune » à travers laquelle l'image ou l'être-en-photo et les data « objectifs » échangeraient leur être respectif. L'objet est le *sensus communis* absolu qui fonde la philosophie et ses concepts restreints du « sens commun », c'est la forme ultime dans

son mode le refoulé. Elle manifeste, par son existence globale d'être-en-photo, l'Identité qui est son invisible objet et qui, si elle vient à la photo, n'y vient jamais à la manière des objets ou des invariants représentationnels (ce qui prétenduement serait photographié). Une photo ne vise pas intentionnellement l'Identité, elle la donne non pas sur, mais par son mode universel et idéel, sans jamais la donner sous la forme d'un Objet ou d'une Idée, dans l'élément de la Transcendance en général. Viser l'Identité ce serait à nouveau la diviser bilatéralement en objet et en image, l'anéantir et repousser sa présence à l'horizon d'un devenir infini, l'idéaliser et la virtualiser, la mettre en cercle ou en corps spéculaire. La présentation photographique *représente* des invariants tirés du Monde, mais *présente* ou *manifeste* l'Identité par sa seule existence de photo. Ce n'est pas l'Identité qui est « en photo » plutôt le Monde mais l'être-en-photo est, en tant qu'Être, la manifestation la plus directe possible, la moins objectivante aussi, de l'Identité. Elle est comme l'effet qui, en tant qu'il n'est qu'effet, manifeste sa cause sans jamais la viser ou la représenter. La photo est plutôt la *présentation première* de l'Identité, une présentation qui n'a jamais été affectée et divisée d'une représentation.

ramenée du moins à ces conditions ultimes, n'est science que de l'identité (du) réel-en-dernière-instance, identité qui, pour être réelle, n'est jamais donnée sur le mode de la présence et de sa spécularité.

Le pouvoir-de-semblance de la photo, – son pouvoir de (ré-)sembler – est pouvoir-de-présentation (de) l'Identité, mais qui la laisse être comme Identité, sans se mélanger avec elle ou la dégrader dans une image. L'être-photo sans doute présente, il *est* la présentation même de l'Un, mais en tant qu'Un et qui reste Un non affecté par cette présentation ou par l'Être. La photo présente non pas tel « sujet », mais son identité à l'aide ou à l'occasion du « sujet » et la présente sans la transformer dans ce qu'elle est. La photo *en tant que telle* est l'*effet* (du) réel, effet qui le manifeste en le laissant être, sans le faire revenir ou entrer dans son mode à elle de présence, sans le pro-duire comme photo et le réduire à une représentation. Contemplant une photo, nous contemplons le réel lui-même – non l'objet mais une identité, du moins ce qui en lui est trace de l'Identité-de-dernière-instance, sans qu'elle et lui s'effacent, se mélangent l'un dans l'autre par quelque réversibilité, convertibilité ou conversion du regard intentionnel.

Une photo ne fait donc pas voir l'invisible qui hante le Monde, ses plis, charnières et sillons, sa face cachée, son horizon interne, son inconscient, etc. qui articulent et démultiplient la Transcendance; ni ne fait revenir sur

CE QUE PEUT UNE PHOTO: LA PHOTO (D')IDENTITÉ

Commentons l'énoncé de R. Barthes et donnons-lui un sens littéral, une photo réalise « cette science impossible de l'être unique ». La science photographique est bien science de l'identité en tant qu'elle est unique, mais c'est une science tout à fait possible si l'on soustrait l'unicité à ses interprétations psychologiques et métaphysiques et si l'identité est enfin comprise comme celle que postule toute science. Une science de l'unicité n'est impossible ou paradoxale que pour la philosophie, pour son image de la science et son image extérieure de l'identité. Elle est réelle, effective même, si elle n'est que science. Encore s'agit-il de la débarrasser de ses résidus philosophiques impensés. Que faut-il en particulier entendre par « être unique » ? Si l'unicité et l'identité sont comprises comme des caractères d'objets ou d'êtres transcendants, comme c'est le cas lorsque l'objet réel de la photo est ce qui est représenté, la représentation est alors une copie unique comme son objet et universelle à la fois, copie de l'unique qui en droit n'a pas de copie. Cette forme de la mimesis fait de la science un double spéculaire du réel, guetté par l'identification. La philosophie n'a pas les moyens de sortir de ce cercle, « sa » photographie est de l'ordre du mixte semi-réel semi-idéel, du mort-vivant ou du double. La science en revanche, c'est ce que nous postulons,

sa possibilité et son effectivité pour le philosophe. Ses « conditions de possibilité » ne sont pas notre problème. Seule la réalité fait l'objet de la science, et celle-ci distingue, en fait de « condition », sa condition réelle ou sa cause et, d'autre part, ses conditions d'existence ou de sa mise en œuvre effective (le complexe technologico-optique). La science élimine d'elle-même la corrélation philosophique du fait et du droit, du faktum rationnel et de sa possibilité, elle décrit et manifeste simultanément l'être-photo (de) la photo, l'*identité photographique*, telle qu'elle se déploie de sa cause réelle à ses conditions effectives d'existence et remplit cet « entre-deux ». Le sujet transcendantal et son corrélât de l'« empirique » sont écartés du même geste par l'identité photographique. Ni la cause (réelle ou transcendantale à sa manière qui est purement immanente) ne correspond plus au « sujet transcendantal », ni les conditions d'existence ne correspondent à un condition-nement « empirique » au sens où la philosophie peut le disposer. La photographie, en compagnie des pensées symboliques, des phénoménologies radicales, des généra-lisations non-euclidiennes et en général de l'esprit de l'« Abstraction » a contribué à distinguer le transcendantal et l'empirique comme fonctions d'un processus scienti-fique, et à distinguer cet usage de leur mise-en-corrélation philosophique du « doublet empirico-transcendantal ».

onto-photo-logique. Par ailleurs, mais secondairement, il y a une causalité proprement photographique, celle de l'être-en-photo, sur ses conditions d'existence technico-perceptuelles, qu'il réduit à l'état de simple support de son idéalité illimitée (et non pas de coupure sur un flux ...). Elle s'accompagne d'une causalité effective inverse de ses conditions d'existence (perception comprise) sur le contenu photographique a priori qui est ainsi spécifié et surdéterminé par les données de l'« expérience » et les contraintes qu'elles exercent.

Ainsi le processus photographique reste immanent par sa cause « première » – ce que nous appelons aussi la « posture » photographique ou la *force (de) vision* qui est non seulement le réquisit de réel dont toute photo a besoin pour continuer d'être « reçue » par le photographe, mais justement sa cause-de-dernière-instance, intransitive, et qui s'exerce sur le seul mode de l'immanence. Mais il devient effectif ou se réalise avec l'aide de ses conditions d'existence qui fonctionnent, dans l'économie de l'ensemble, comme simple cause *occasionnelle*: la technologie du médium, les normes de la tradition picturale, les codes esthétiques, tout cela, si considérable soit-il au point d'interdire à la philosophie de penser la force (de) vision, reste de l'ordre d'une « occasion ».

La description est ici évidemment « transcendantale », mais au sens où elle porte sur ce qui fait la réalité de la photo pour le photographe plutôt que sur ce que fait

de la photographie, elle est l'ensemble des conditions idéelles du phénomène « en photo », ce qui rapporte les conditions techno-perceptives à l'Identité ou au réel.

L'essence d'un phénomène, lorsqu'elle est déterminée par la science, ne se confond plus avec l'objet ou le phénomène lui-même, ni avec la manière de penser, ni encore avec les moyens par exemple technologiques. Elle est la cause-de-dernière-instance, soit l'Identité qui agit non pas seulement comme une « cause immanente », mais par l'immanence radicale de son Identité. Elle se distingue donc aussi des quatre formes de la causalité décrites par la philosophie et qui sont transcendantes: la science ne connaît que de manière occasionnelle les causes formelle, finale, matérielle et la cause « agent ». On « explique » scientifiquement un phénomène par son insertion dans le processus formé de la cause-de-dernière-instance, de la cause occasionnelle et des structures a priori de la représentation théorique qui remplissent l'intervalle des précédentes (ce que nous appelons l'*être-en-photo*).

La « causalité photographique » est un problème important, si ce n'est que c'est réellement un problème (de type scientifique) plutôt qu'une question (de type philosophique). Comme problème, cette formule se révèle alors ambigüe ou confuse: la vraie causalité est celle du réel, de l'Identité-de-dernière-instance plutôt que celle de *la* photographie en général, formule qui postule une autoposition unitaire du mixte ou de la Différence

Cherchons les critères internes du processus photo-graphique. Mais tout dépend de ce que l'on appelle « interne ». La plupart du temps, faute d'analyse radicale des réquisits et des positions philosophiques, on fait de l'interne avec l'externe de la transcendance philosophique ou ontologique, de l'identique avec l'Autre, du réel avec l'extériorité du possible. Il n'y a d'interne que l'Identité elle-même, qui, comme immanence, est son propre critère. Elle est identité (de) soi la photo est pensée par et pour l'Identité.

S'il y a ainsi un certain type de « ligne de démarcation » à tracer, une dualité à reconnaître comme fondatrice et qui explique l'émergence ou la coupure photographique, c'est celle de la *cause de dernière instance* de la photogra-phie – l'Identité (du) réel – et des conditions d'existence technico-perceptives (optiques, chimiques, artistiques, etc.) de celle-ci. Cette redistribution non-philosophique, non-unitaire, laisse place au phénomène « photo » à l'*être-en-photo* qui se déploie de sa cause à ses conditions d'existence sans se confondre avec aucune d'elles. La photographie ne se réduit ni à ses conditions techno-logiques d'existence, ni au complexe expérimental qui associe d'anciennes images, des moyens techniques liés au médium, de la perception et des normes esthétiques. C'est un processus immanent qui traverse et anime cette matérialité; une *pensée* lancée à travers la simulation artificielle de la perception. Il y a une pensée dans et

du symbolique et de la symbolisation des « termes » et du calcul qui s'ensuit, et que l'on imagine à la base de la logique et de l'axiomatisation. La notion même du symbolisme comme support matériel de la photo interdit cette réduction empiriste.

UNE SCIENCE DE LA PHOTOGRAPHIE

Nous postulons que la photographie est une science – science « qualitative » ou mieux encore, purement transcendantale, libre par conséquent des moyens mathématiques et logiques. Mais nous la décrivons aussi en prenant nous-même une posture scientifique, traitant par exemple la photo et son pouvoir-de-semblance (sinon de ressemblance) comme un nouvel objet théorique sans équivalent dans les théories *philosophiques* de l'imagination et de la représentation, remaniant celles-ci comme un simple matériau en vue de produire une nouvelle représentation, plus universelle, de l'image, de la représentation de la photo. Une science de la représentation et de l'image doit faire en effet une dualyse *complète* ou radicale de ces notions. C'est-à-dire plus que leur analyse, qui reste dans les mélanges et reconduirait les amphibologies philosophiques, leur dualyse, la distinction inégale ou unilatérale de l'Identité ou du réel, de la semblance ou de l'« imaginaire », du support ou du symbolique enfin.

par son mode d'être ou son rapport au réel, non par ses déterminations esthétiques ou technologiques. Comprise ainsi une photo introduit une expérience de l'Identité, de l'Autre aussi, qui n'est plus analysable dans l'horizon des présupposés ontologiques et de la pensée « grecque ». Loin d'être un décalque sublimé de l'objet, de ses replis, des plis de l'Être, elle postule une expérience du réel-comme-identité. Elle est donc aussi la réponse à la question: à quoi sert la perception *pour* la photographie, du point de vue de celle-ci et de l'intérieur de sa pratique ?

De ce point de vue, on soutient la thèse suivante: la photographie est l'équivalent d'une *idéographie*, d'une *Begriffsschrift* (Frege), d'une représentation symbolique du concept, mais représentation d'une image plutôt que d'un concept, écriture et représentation, par symboles techno-perceptifs plutôt que par écriture ou signes dérivés de l'écriture. La photographie élargit considérablement l'idée de symbolique et les pratiques symboliques au-delà de leur forme scripturale, langagière ou linguistique. Une photo est une Idée – une *Idée-en-image* plus qu'un « concept », qui vise toujours une empirie – qui prend appui sur un support matériel, sur un ordre symbolique, ici le complexe technologico-perceptif. C'est dire aussi que si l'on doit comprendre la photographie comme une pratique de figuration symbolique de l'idéalité ou de l'Être comme image, ce n'est pas pour se contenter des auto-interprétations philosophiques, c'est-à-dire empirico-rationalistes,

croit-on, par la magie mécanique, optique et chimique, magie artisanale qui n'est pas sans séduire. Nous prenons la photo comme la réalisation exemplaire, paradigmatique dans le domaine des images et de leur production, de cette pensée plate et sourde, strictement horizontale et sans profondeur, qu'est l'expérience de savoir de la science, à partir de laquelle nous devons, pour des raisons de rigueur et de réalité qui ne se discutent pas philosophiquement, décrire aussi la peinture et les autres arts. Mais plus que d'autres arts, peut-être, la photo introduit non pas dans le Monde même, mais *au* Monde, à sa reproduction artistique et technologique, un rapport nouveau.

On ne parlera pas ici de révolution – concept trop philosophiquement chargé de renversement, de retour au point 0 et de redépart, et qui n'engage guère une science, – mais de mutation ou de coupure photographique, d'émergence, sous des conditions technologiques précises, d'un rapport immanent au réel qui, par sa radicale adéquation, est autre que celui que forment et gèrent l'ontologie traditionnelle et ses déconstructions contemporaines.

Nous traitons ainsi la photographie *comme* une découverte de nature scientifique, comme un nouvel objet de la pensée théorique – suspendant tout problème de genèse historique, politique, technologique et artistique. La photographie est alors un processus insécable que l'on ne peut recomposer de l'extérieur, même partiellement, à la manière d'une machine. C'est une pensée neuve:

Quelles autorités, quels codes ou normes refuse-t-on avec la photographie ? Le goût pictural, les techniques et les normes qui les produisent ? Il est court d'expliquer cette émergence comme un renversement ou une révolution contre la peinture: toujours le modèle restrictif et réactif du renversement, de la rébellion. Contre la peinture ? donc *dans* l'ordre pictural encore ? La photographie ne prolonge pas la peinture, même si elle y aide localement et fournit à celle-ci de nouveaux codes et de nouvelles techniques: c'est une mutation, une émergence de la représentation au-delà ... un pas au-delà de celle-ci, qui n'existe pas en soi, qui est toujours virtuellement interprétable en dernier ressort par des procédés et des positions philosophiques, mais bien au-delà encore de ce point d'interprétation virtuelle.

On est sûr que la photographie produit réellement autre chose que de la mauvaise peinture mécanisée ou plus exacte lorsqu'on a compris qu'elle produit autre chose que de la perception, de la technologie optique, des codes esthétiques, de la sous-peinture ou du pré-cinéma, etc. autre chose que ce qui prétend gérer ensemble toutes ces activités et qui est la philosophie (philosophie de l'art, philosophie de la photo, etc.). Il faut d'abord la mettre globalement au voisinage de la science aussi réévaluée plutôt que de la philosophie pour qu'elle ne soit définitivement plus réduite à son existence techno-perceptive, techno-optique; ni inversement suffisamment élucidée,

– d'essence philosophique – de l'essence de la photographie avec ses conditions d'existence dans la technologie.

C'est entre deux pensées qui les ont refoulées ou mal interprétées – la philosophie d'une part (conscience et réflexion), la psychanalyse de l'autre (inconscient et automatisme pulsionnel) – que la photographe doit être située et ressaisie par une science. La photo n'est alors ni un mode de la réflexion philosophique – même s'il y a par contre beaucoup de photographie intégrée dans la philosophie –, ni un mode de la représentation inconsciente ou un retour du refoulé. Ni l'Être ni l'Autre; ni la Conscience ni l'Inconscient, ni le présent ni le refoulé: ces deux éléments historiquement dominants de la pensée doivent être écartés au profit d'un troisième, occupé par l'énorme pan de pensée qu'est la science. Ce troisième élément on l'appelle donc l'Un ou l'Identité « de-dernière-instance » et lui seul, avec la Science première qui en est la représentation, permet de donner la description la plus universelle et la plus positive de la photographie, sans être obligé de la réduire à ses conditions d'existence: perceptives, optiques, sémiotiques, technologiques, inconscientes, esthétiques, politiques. Tout cela existe bien, mais sera rejeté à l'état de conditions d'existence effectives spécifiant et modélisant la pensée photographique, mais ne jouant pas le rôle essentiel, n'expliquant en rien l'émergence de la photographie comme nouveau rapport au réel.

artificielle, ce n'est évidemment pas par ses technologies ou sa technique générale – en cela elle ne leur ressemble pas – mais comme manière de penser, comme stricte « adéquation » du rapport de la connaissance au réel et du réel défini comme Identité qui sont ce que la Science première manifeste de toute science. La science ne nous sert pas ici de paradigme par ses résultats ou les connaissances qu'elle produit, mais par sa posture de pensée aveugle ou symbolique dans son essence même, en deçà de toute interprétation « logiciste » ou « informatique » locale de ce caractère symbolique. Répétons-le: il y faut une entreprise de révélation de *l'Essence (de) science* qui est l'œuvre propre d'une nouvelle science.

C'est dire que l'automatisme technologique de la photographie ne nous intéresse pas davantage. L'effet magique de cette machinerie qui joue tantôt sur la longue pause, tantôt sur l'instantané, dans les deux cas sur l'apparence d'une éviction du temps, existe bien, mais se greffe sur un automatisme « postural » plus profond de la photographie. Les conséquences idéologiques que l'on a pu tirer de cette prétendue mécanisation (abêtissement général, destruction de l'art et du goût, nivellement nihiliste, inutilité de la peinture figurative, mort de l'inspiration, prolifération des copies, froideur mortifère, etc.) sont toutes fondées sur une interprétation précipitée du rôle de la technologie dans la photographie; sur la confusion

permet d'intégrer massivement ces procédés de l'adéqua-
tion stricte dans la pensée. Peut-être est-elle une pensée
définitivement « symbolique » et irréfléchie, susceptible
par là même d'une plus grande universalité peut-être
est-ce elle-même qui a donné son vrai sens d'organon à
la logique; qui a permis par ailleurs la mutation « non-
euclidienne » comme la mutation « non-newtonienne ».
Si la science – et la photographie – doit être aussi une
pensée c'est à la condition de ne plus confondre la science
avec la « techno-science »; son essence avec ses conditions
d'existence technologiques – pas plus les techno-logiques
que les logiques – ; l'être-en-photo avec la reproductibilité
technique de son support de papier et de symboles.

Mettre la photographie dans le voisinage de la science,
la décrire comme une pensée automatique et irréfléchie,
c'est donc aussi cesser de *réfléchir* dans cette pensée
irréfléchie les expériences locales (psychiques, logiques,
informatiques, technologiques, etc.) de l'automatisme et
postuler que c'est en général le propre de la science d'être
une pensée « en bonne et due forme », une vraie pensée,
c'est-à-dire une pensée vraie, se définissant par son rapport
au réel même mais de nature irréfléchie ou aveugle de
part en part, n'ayant donc pas besoin de la philosophie
qui, elle, précisément, réfléchit de l'irréfléchi local dans
l'essence supposée réfléchie en droit de la pensée. De
ce point de vue, si la photographie est *du type* de ces
pensées que sont la logique, l'axiomatique, l'Intelligence

Plutôt que de comprendre les pensées aveugles ou sourdes par le modèle de la logique, de son automatisme formel et du « principe d'identité », il faut rendre intelligible leur pratique de l'adéquation radicale par l'*Identité*, sans doute, mais une Identité réelle et non pas logique. De la photographie, on dira qu'elle est une pensée qui se rapporte au Monde sur un mode automatique irréfléchi mais réel; qu'elle est donc un *automate transcendantal*, beaucoup plus et beaucoup moins qu'un miroir au bord du Monde: le reflet-sans-miroir d'une Identité-sans-Monde, antérieure à tout « principe » comme à toute « forme ». L'image photographique qui n'est qu'apparemment image *du* Monde – est peut-être antérieure de droit à la logique qui elle, en effet, est bien image du Monde (Wittgenstein). La photographie est une représentation qui ne raisonne ni ne réfléchit – c'est vrai en un sens, mais en quel sens ? par *défaut* de réflexion comme on le croit spontanément, ou par excès d'une pensée qui entretient un rapport irréfléchi à un certain réel ou à une identité qui n'est pas nécessairement celui dont la perspective nous fait règle ?

En revanche c'est bien *la* science, le scientifique de la science, telle qu'une « Science première » peut le révéler ou le manifester, que nous mettons dans cette découverte des pensées plates. Ce ne sont pas la logicisation ou son axiomatisation qui ont donné de toutes pièces à la science son caractère de science. C'est au contraire une manifestation plus claire de son essence de science qui lui

– l'Abstraction, l'Informatique et l'Intelligence artificielle
– la photographie n'appartient à l'histoire comme l'un de
ses moments déjà dépassés. C'est elle plutôt, et de plus en
plus, qui devient l'une de ces « forces productives » qui
font à la fois la production de l'histoire et sa reproduction,
ici « imagée ». C'est cette « coupure photographique »
que l'on se propose de décrire. Si la philosophie n'a pas pu
explorer la nature et l'étendue des pensées plates, chan-
geons d'hypothèse générale et d'horizon: la science, une
science nouvelle peut-être, sera ce fil conducteur qui nous
fera pénétrer au coeur de l'opération photographique.
A condition de réévaluer globalement et de révéler la
« pensée » à l'œuvre dans la science.

Toutefois l'idée d'une pensée automatique propre
aux sciences en général est sujette aux plus graves malen-
tendus. Sous l'expression de pensée aveugle ou sourde,
irréfléchie ou plate, pensée caractérisée par son adé-
quation radicale et sans distance (reste ou hésitation) à
son objet immanent, nous n'entendons certainement pas
l'« automatisme psychique » ni ce dans quoi il se prolonge:
les théories de l'inconscient, la « pensée » de l'inconscient
tantôt comme pulsion, tantôt comme logico-combina-
toire, encore que de ce dernier concept de l'inconscient
elle soit peut-être plus proche. Nous ne mettons dans
cette pensée irréfléchie aucun modèle régional, aucune
expérience tirée d'une discipline scientifique particu-
lière. La logique elle-même n'est peut-être plus suffisante.

Une Science de la Photographie

Elucider l'essence de la photographie dans l'horizon de la science plutôt que de la philosophie, qu'est-ce que cela veut dire ?

Si ce n'est pas une raison suffisante mais une simple occasion, ce n'est pas non plus une coïncidence sans raison: l'invention de la photographie est contemporaine de l'émergence, massive et définitive, des pensées de type automatique, aveugle ou symbolique, des « pensées plates » (logique et mathématisation de la logique; mais aussi phénoménologie ou science des « purs phénomènes »); et des pensées qui détruisent le sol perceptif et réflexif de la philosophie et de son image des sciences: les différentes généralisations du savoir scientifique (axiomatisation, logicisation, mathématiques « non-euclidiennes »). C'est du moins dans ce contexte théorique, celui d'une invention et d'une émergence définitivement scientifiques de la pensée aveugle, que nous l'interprétons.

Pas plus que les disciplines citées ou que celles qui depuis ont relayé cette invention de la pensée automatique

tentative de photographier la photographie (le philosophe en autoportrait du photographe) au lieu de la décrire comme pensée.

En revanche, telle que nous l'avons décrite, la Fiction photographique universelle, c'est-à-dire la photo considérée non plus dans son contenu représentationnel, mais dans son essence ou son être-immanent, « renvoie » seulement à cette essence ou à la force (de) vision caractérisée par son indivision ou son statut d'Identité. Ce renvoi n'est pas immédiat : la photo représente de manière spéculaire et par son contenu le Monde, mais elle reflète de manière non-spéculaire sa propre essence, elle reflète la force (de) vision sans jamais la reproduire. On dira qu'elle ne la représente qu'« en dernière instance seulement » et que ce qu'elle décrit sur ce mode non-philosophique de la description est nécessairement toujours une identité, l'identité « en soi » de la force (de) vision, du sujet comme posture (de) vision. D'un trait, et pour rassembler cette première analyse dans une formule : par son essence toute photographie est photo (d')identité mais en dernière instance seulement ; c'est pourquoi la photographie est une fiction qui ajoute moins au Monde qu'elle ne se substitue à lui.

– de fiction, un quasi-champ apriorique de fiction. Ce champ n'est plus transcendantal à proprement parler – seule la vision-posture l'est –; il n'est plus qu'apriorique. Mais ce champ de fiction est réel, rigoureusement réel par son essence dans la vision-posture. La photographie ne produit pas du mauvais fictionnel ou de l'imaginaire standardisé – si ce n'est lorsqu'elle renonce à son essence et se met « au service » des Autorités du Monde de l'Histoire, de la Cité, etc. Elle produit la seule fiction qui est réelle sur le seul mode où elle puisse l'être: non d'elle-même et par réflexion en soi ou auto-position fétichisante, mais par son essence pourtant à son tour absolument distincte d'elle et non conditionnée par elle.

La photographie est ainsi une passion de ce savoir qui reste immanent à la vision et qui renonce à la foi-au-Monde. En droit le photographe ne fait pas d'ontologie, ni de théologie, ni de topologie. On pourrait même dire qu'il est trop ascétique pour « faire de la photographie », surtout si l'on entend celle-ci comme une manière de réfléchir le Monde et de se réfléchir en lui, de le commenter interminablement ou de l'accompagner. Cette conception de la photographie est à son essence réelle ce qu'un cliché est à une pensée rigoureuse: un artefact philosophique, un effet de l'onto-photo-logique qui rend impossible une description fidèle de la phénoménalité photographique; un cliché supplémentaire produit par l'appareil philosophique ou le mixte photographico-transcendantal. Une

et plus « illimité » de droit que simplement « ouvert ». Processus parallèle, et non pas inscrit dans le Monde : pas davantage des lignes de développement divergentes qui font encore le Monde. On ne dira donc pas non plus que la photographie est un simulacre généralisé, une topologie du simulacre, un parcours de mille surfaces : mille photos, c'est encore l'idée que la matérialité mondaine et transcendante de la photo appartient à celle-ci. Or si son être-immanent est rigoureusement maintenu pour affirmer sa réalité, il n'est plus besoin de mille photos, d'un devenir-photographique-illimité, il suffit d'une photo solitaire de droit pour remplir l'intention photographique et l'achever. Ce serait sinon encore limiter par la transcendance des surfaces l'être-photo-immanent qui est absolument dépourvu de surface et de topologie, même lorsqu'il est « décrit » comme un « quasi-espace » universel, plus universel même que toute topologie.

Un quasi-espace en effet appartient ainsi à la photo à la fois comme possible ou universel et comme en soi de l'objet. Dans le phénomène photographique pensé en fonction de la force (de) vision, se réconcilient le possible le plus universel et l'en soi ou la réalité des objets. C'est pourquoi on est obligé de mettre une identité là où la philosophie met une opposition. Encore n'est-ce plus une identité unitaire ou philosophique : la photographie produit, parcourt et décrit une « surface » absolument illimitée – dépourvue de toute bifurcation ou décision

apparemment le plus objectivant est celui qui détruit le mieux l'objectivation parce que c'est le plus réaliste – mais réalisme de l'immanence plutôt que de la transcendance. Parce que la foi perceptive est rejetée aux marges de la photographie, elle risque évidemment de n'en être que mieux exhibée et de revenir d'autant plus sur elle. Il n'empêche que la photographie n'a jamais été – dans son essence, on ne parle pas des finalités spontanées que véhicule le photographe – une aide à la perception: son analyse, son éclaircissement. La photographie a son « intention » propre – c'est ce quasi-champ de l'apparition photographique pure, de *l'Apparence ou Fiction photographique universelle* (celle de la vision-posture). Et il est philosophiquement stérile: la photographie s'exerce de manière immanente, elle ne veut rien prouver, et il n'est même pas sûr qu'elle soit une volonté, par exemple de critiquer et de transformer le Monde, la Cité, l'Histoire, etc.

Cet *en soi* du Monde, il faut donc affirmer que la photographie le donne, que celle-ci n'est en aucune manière un double, une image spéculaire du Monde, obtenue par division de celui-ci ou décision; une copie et une mauvaise copie d'un original. Entre le perçu et la perception photographique phénoménale, il n'y a plus – on l'a dit – la décision de l'original à la copie, ou de la copie au simulacre. La photo n'est pas une dégradation du Monde, mais un processus qui lui est « parallèle » et qui se joue ailleurs qu'en lui, un processus profondément utopique

la perception spontanée. D'une part la force (de) vision ne se sert du Monde que comme d'un appui, support ou réservoir d'occasions (conception « occasionnaliste » de la photographie) sans le redoubler abstraitement; d'autre part elle se donne directement et en totalité, sans la découper, la distance de l'objectivité qui est l'apparition photographique ou l'*a priori* photographique (du) Monde, et qui lui est donnée en elle-même et comme un tout, sans être divisée et réfléchie en soi. Le photographe fixe sur la pellicule-support la pellicule *a priori* ou le film possible, universel et non-thétique, par le moyen desquels, au moins autant que par son appareil, il regarde ou voit le Monde sans jamais le viser pour lui-même.

Ainsi, à la « posturalité » photographique, ne correspond pas un défaut d'objectivité, mais une autre objectivité que la philosophique, une objectivité irréfléchie, non circulaire, simplifiée pour ainsi dire. La photographie est l'un des grands moyens qui ont mis fin au doublet empirico-transcendantal, qui ont séparé ou « dualysé » ceux-ci en ordres définitivement non contemporains, impossibles à re-synthétiser philosophiquement. La photographie est la description d'un réel qui n'est plus structuré de manière transcendante par les doublets ou les unités-de-contraires de la philosophie, par les échanges et les redoublements de la perception. Elle ne s'est jamais installée dans l'écart du visible et de l'invisible. C'est une force (de) vision qui stérilise la prétention perceptuelle propre au Monde. L'art

comme elles peuvent être données et vécues à leur tour sur la base de la seule vision immanente. Elles ne sont pas données dans un horizon et limitées par lui, ni d'ailleurs ne forment elles-mêmes un horizon de présence limité cette fois-ci par les objets. Par leur être-vécu, elles sont seulement immanentes; par leur contenu spécifique, elles dessinent un quasi-champ de présence dépourvu non seulement d'objets présents, mais de toute syntaxe, structure ou articulation, de toute « décision philosophique ». Quant à l'objet lui-même et aux ingrédients technologiques, ils restent dans le Monde sans aucunement pénétrer dans le processus photographique lui-même.

C'est ce qui explique que l'*apparition photographique* ne soit pas un double subtilisé de l'objet et muni des indices de l'imaginaire. C'est une *image apriorique pure*, une idéalité « objective », mais sans les limites de l'idéalisation (spécifique, générique, philosophique) c'est-à-dire sans décision ni position transcendantes. C'est l'idéalité, pourrait-on dire, avant tout processus d'idéalisation. La vision ne « vise » pas une image pure; plus exactement il lui est donné dans un mode immanent une image pure qui, elle, ne vise pas (opération) mais est la visée (de) l'objet transcendant, sans le toucher, s'y référant plutôt comme à un simple « signal » ou « occasion ». A la vision immanente, l'objectivité « en soi » ou non-thétique, non-positionnelle (de) soi est donnée de manière elle-même non-objectivant, et cette objectivité photographique ne prolonge pas simplement

Il n'y a pas plus de causalité matérielle que formelle qui puisse conditionner l'essence ou l'être-immanent de la photo comme vision. Sans doute, par ailleurs, on le dira, la photo est aussi un art et pas seulement une vision, une science ou une connaissance. Mais nous l'interprétons d'abord en fonction de ce modèle afin de mieux déterminer ensuite sa différence spécifique comme art.

La dualité de l'objet cliché et de sa manifestation en mode photographique permet de comprendre ce que celle-ci saisit de droit, ce qu'elle est. La photo – non pas dans son support matériel, mais dans son être-photo *de* l'objet – n'est rien d'autre que ce qui, à la force (de) vision, est donné immédiatement comme « en soi » de l'objet. De même que nous avions éliminé l'objectivité de type philosophique, nous devons, pour être cohérent, éliminer l'« en soi » qui lui correspond, par exemple l'idée du sens commun (intériorisée et transformée par la philosophie qui la suppose pour la renverser) selon laquelle l'objet perçu existe en soi. La photo, par son être-immanent d'une part, par sa référence à l'objet perçu d'autre part, *est* sans conteste possible l'en soi de cet objet. Mais l'en soi n'est plus en continuité avec l'être-perçu, il est même séparé de celui-ci par un abîme philosophiquement infranchissable. Par *en soi*, nous désignons ce qu'il y a de plus objectif ou extérieur, de plus stable aussi qui soit susceptible d'être donné à la vision : l'objectivité et la stabilité non plus comme attributs ou propriétés de l'objet perçu, mais

à la force (de) vision. Cette dualité d'origine et de droit, qui n'aura pas été produite par scission ou altération, entame ou « différance », est évidemment la condition pour que les deux ordres de réalité ne se mélangent plus et ne s'entr'empêchent plus comme ils le font dans la philosophie. En particulier le processus photographique immanent, celui qui s'achève par la *manifestation* photographique, ne se laisse plus altérer, inhiber, conditionner par l'objet photographiquement manifesté. Il cesse d'être arrêté, limité, partialisé – mais cela veut dire aussi: normalisé et codé – par le Monde et par ce qui constitue sa chair, les bifurcations, ramifications, décisions, positions, tout ce travail d'auto-représentation du Monde qui n'a « presque » rien à voir avec la « simple » représentation photographique. Ainsi, à cause de cette dualité qui remplace la distance réflexive au Monde – l'objectivité –, s'ouvre d'emblée ou immédiatement le quasi espace d'une fiction absolue tout à fait distincte du Monde et de l'objet. De la représentation photographique, on doit dire que, plus encore que le soleil de l'unique raison illuminant la diversité de ses objets, elle est un flux (de) vision à jamais indivisible jusque dans l'espace illimité de fiction qu'est la photo achevée; en tant que celle-ci, elle aussi, par son être-immanent de photo, se distingue radicalement de son support matériel. Les matériaux et les supports sont évidemment fondamentaux, mais ils expliquent seulement la variété du contenu représentationnel de la photo.

à la sphère de l'immanence posturale du corps, à la force indivise (de) vision.

C'est le propre de la philosophie de toujours donner trop d'importance au Monde, de croire que l'objet photographié excède son statut d'objet représenté et déterminé ou conditionne l'essence même de la représentation photographique. Elle postule justement qu'entre l'objet *apparaissant* « en » photo et son *apparition* photographique il y a la structure ou la forme commune de l'objectivation. De là son interprétation ultra-objectiviste de la photographie. Mais il n'y a rien de tel: c'est le sens de la posture transcendantale se réalisant comme force (de) vision que de suspendre d'emblée ou de réduire immédiatement cette transcendance du Monde avec les phénomènes d'autorité qui en découlent, et de poser tous les problèmes réels de la photographie en fonction de l'immanence de la force (de) vision. Ainsi nous *dualysons*, c'est-à-dire nous radicalisons comme originaire et de droit, et même comme inengendrable à la suite d'une scission ou d'une décision, la dualité de la vision photographique et des instruments ou des événements qu'elle peut puiser dans le Monde. Il n'y a pas de décision photographique; en revanche il y a une vision non-photographique qui est, si l'on peut dire ainsi, parallèle au Monde; un processus photographique qui a les mêmes contenus de représentation que ceux qui sont dans le Monde, mais qui jouit d'un statut transcendantal absolument différent puisqu'il est par définition immanent

le processus qui va de l'un à l'autre; il ne l'est pas dans le Monde. Il n'y a même peut-être – en droit du moins – aucune identité ontologique, aucune co-appartenance, aucune forme commune entre l'objet photographique et la photo censée le « représenter ».

Wittgenstein, mais aussi n'importe quel philosophe, postule une forme *a priori* commune aux deux ordres de réalité. Nous les distinguons au contraire comme radicalement hétérogènes, la présence *occasionnelle* de l'objet du Monde suffisant bien par ailleurs à expliquer *ce que* représente la photo. Mais ce que représente la photo n'a ontologiquement rien à voir avec l'être formel de la photo comme telle ou comme représentation.

Pour reprendre, en la radicalisant, une distinction de Husserl, on dira que l'objet photographié ou *apparaissant* « en » photo, objet prélevé sur la transcendance du Monde, est tout à fait distinct de l'*apparition photographique* ou de la représentation de cet objet. Plus rigoureusement: c'est elle qui se distingue de lui. Il y a un être « formel » ou un être-immanent de l'apparition photographique, c'est, si l'on veut, le *phénomène* photographique, ce que la photographie peut manifester, ou plus exactement, la manière ou le comment dont elle peut manifester le Monde. Cette manière ou ce phénomène – voilà qui radicalise la distinction de Husserl – se distingue *absolument* de l'objet photographié parce qu'elle appartient à une tout autre sphère de réalité que celle du Monde:

Aussi est-il impossible au philosophe, qui est un photographe naïf, de penser la véritable naïveté photographique et de la décrire correctement.

Il n'est donc pas sûr du tout – et ça l'est encore moins de la science avec laquelle la photographie entretient les rapports les plus étroits – que le photographe s'installe « au milieu » du Monde, dans l'entre-deux du visible et de l'invisible, dans la distance phénoméno-logique comme ce qui rendrait possible sa propre manifestation dans la télé-phénoménalité. En guise de chair, il ne connaît que celle de son corps, pas celle du Monde, il est prodigieusement « abstrait » en ce sens-là. Si bien qu'au lieu d'imaginer le réalisme de fond de toute photographie comme un réalisme transcendant et fétichiste, comme prenant appui sur l'« objectivité » perceptuelle pour aller chercher un objet encore plus loin que celui de la philosophie, au lieu de cette surenchère à quoi celle-ci conduit automatiquement, il suffirait d'inverser le sens ou l'ordre de l'opération: ne pas déduire la *réalité* de son objet propre de l'*objectivité* perceptuelle et mondaine de l'objet, mais fonder son objectivité sur sa réalité.

On veut dire, par cette formule, que la photographie doit être délivrée de ses interprétations philosophiques qui sont toutes amphibologiques, de la confusion de l'objet perçu et de l'objet en soi ou du réel, de l'objectivité et de la réalité. L'« objet » spécifique, le *proprium* de la photographie est trouvable dans le corps et dans la photo, dans

immédiatement un usage – moins qu'un rapport ou qu'une relation – du Monde, de son corps, de son appareil, qui rend moins évidente qu'il n'y paraît l'objectivation. De la photographie comme de la science, et peut-être pour la même raison, les philosophes disent qu'elle est « objectivante », qu'elle est orientée en priorité sur l'objet ou sur le signe, qu'elle suppose une « mise à plat » ultra-objectiviste du Monde. On peut se demander s'il n'y a pas là un formidable malentendu, et une erreur de perspective très intéressée. Quels que soient les correctifs qu'ils lui apportent, les philosophes usent régulièrement d'un prisme, et d'un prisme unique, pour voir et décrire les choses: le prisme de l'objectivation, de la transcendance et de l'extériorité, celui de la figuration du Monde. C'est là un invariant gréco-occidental: il peut être varié, transformé, l'objectivation peut être différée, distendue par le retrait et l'altérité, l'horizon de l'objectivité ou de la présence peut être réduit en morceaux ou en chicanes, ouvert, refendu ou troué. On reconnaît très simplement un philosophe à ce qu'il suppose toujours, quand ce ne serait que pour l'entamer ou la solliciter, l'existence préalable, absolue comme une structure obligée ou un destin nécessaire, de cette objectivation.

Sa naïveté à lui est de ne pas voir qu'il s'agit là, on l'a dit, d'une auto-interprétation, auto-position ou fétichisation de la photographie, prématurément identifiée à une fonction transcendantale de réalité.

Il y a ainsi ce qu'on appellera une finitude photographique. Elle est plus immédiatement apparente que dans les autres arts. C'est un refus de survoler et d'accompagner le Monde ou l'Histoire *in extenso*, un assujettissement au corps et, *de là*, à la singularité et à la finitude du motif. Finitude ne dit pas ici la réception d'un donné extérieur, mais l'impouvoir à l'égard de soi-même, impouvoir de se quitter pour aller auprès des choses, la finitude intrinsèque d'une vision condamnée à voir depuis elle-même et à rester en elle-même, sans être pour cela, justement, un sujet rationnel « surplombant » le Monde. Le photographe se donne spontanément l'interdiction d'excéder ou de dépasser sa posture, sa vision, son appareil, son motif. Une telle finitude intrinsèque signifie que le corps « photographique » n'est pas un site ou un lieu, mais un corps utopique dont c'est sa réalité même, son type de réalité comme « force » qui le fait sans lieu dans le Monde. La photographie est une activité utopique: non pas par des objets, mais par sa manière de les saisir, plus encore par l'origine, sise seulement en elle-même, de cette manière de les appréhender.

LA FICTION PHOTOGRAPHIQUE UNIVERSELLE

Continuons l'hypothèse. Le photographe a besoin d'une posture non pas naïve mais *dans* la naïveté. Il postule

lointain, plutôt même comme le predécesseur, et de là, non pas à retourner au Monde, mais à la prendre comme un simple appui ou occasion pour viser autre chose dont nous ne savons pas encore ce que c'est. Toutefois s'il y a un type d'intentionnalité propre à la photographie, si elle ne se dirige plus vers le Monde, mais s'appuie seulement sur lui, c'est sans doute pour viser un plan universel qui est plutôt de fiction objective. Cette réduction est posturale et assurée par le corps-vécu de la manière la plus subjective ou la plus immanente. Pas par un sujet rationnel ou exsangue, ou bien réduit par exemple à l'œil, mais par un corps comme réquisit absolu, incontournable, de l'acte photographique. Celui-ci n'est pas que cette posture, mais il est au moins cela, qui permet de se délivrer d'un coup de toutes les interprétations onto-photo-logiques qui ne sont que circulaires et qui se divisent en idéalistes, matérialistes, technologiques, empiristes, etc. La photographie n'est pas un retour aux choses, mais un retour au corps comme force (de) vision indivise, et encore n'est-ce pas un retour, mais un départ dans cette assise constituée par la plus grande naïveté, celle qui assure inversement un dégrisement presque absolu et comme un désintérêt pour le Monde au moment où le photographe ajuste l'appareil. Le photographe ne pense pas le Monde depuis le Monde, mais depuis son corps le plus subjectif qui, justement pour cette raison, est ce qu'il y a de plus « objectif », de plus réel en tout cas, dans l'acte photographique.

in-objectivante. La pensée photographique, plutôt que d'abord relationnelle, différentielle, positionnelle, est d'abord réelle par cette sorte d'expérience indivise, vécue comme force (de) vision non-positionnelle (de) soi et qui n'a pas besoin de se poser simultanément sur l'objet, de se diviser d'avec soi, de s'identifier au Monde et de se réfléchir en soi. Le vécu photographique ultime est trop naïf – c'est celui de l'application immédiate (à) soi et (à) la vision, la passion ou l'affect même de la vision – pour être autre chose qu'un flux de vision indivisible dont il n'est même pas sûr qu'il sera divisé par l'appareil. Cette force (de) vision résiste au Monde par sa passivité même et son impouvoir à se séparer de soi et à s'objectiver. L'existence du photographe ne précède pas son essence, c'est son corps comme force indivisible en organes qui précède le Monde.

Il y a donc – c'est exactement la même chose – une véritable réduction photographique transcendantale du Monde, en ce sens que la logique qui fait la cohérence de celui-ci, qui lui assure et lui renouvelle de manière permanente sa transcendance et l'inépuisabilité de ses horizons, que cette logique, qui règle aussi la vie quotidienne dans le Monde et sa « foi originaire », est comme globalement inhibée, invalidée d'un coup par la posture photographique. Celle-ci consiste moins à se situer par rapport à lui, à reculer, revenir à lui et le survoler, qu'à s'en abstraire définitivement, à s'en reconnaître d'emblée

Il n'est pas sûr que la photographie soit position ou prise-de-position envers le Monde, décision de position envers l'objet ou le motif. Avant que l'œil, la main, le tronc n'y soient impliqués, peut-être est-ce du fond le plus obscur et le plus irréfléchi du corps que l'acte photographique prend son départ. Non du corps-organe ou support d'organe, du corps-substance, mais depuis un corps absolument sans organes, depuis une posture plus qu'une position. Le photographe ne se jette pas au Monde, il se replace d'abord en son corps comme dans une posture, et renonce à toute intentionnalité corporelle ou psychique. « Posture », ce mot signifie : prendre appui en soi, se tenir dans sa propre immanence, être à son poste plutôt que dans une position relative au « motif ». S'il y a une pensée photographique, elle est − d'abord − de l'ordre de l'épreuve de soi naïve plutôt que de la décision, de l'auto-impression plutôt que de l'expression, de l'inhérence (à) soi du corps plutôt que de l'être-au-Monde. Pensée qui prend appui *dans* plutôt que *sur* une base corporelle. Qu'est-ce que le corps comme *base* photographique et dépourvu d'intentionnalité ? C'est celui qui concentre en lui une force-(de)-vision indivise et précisément non-intentionnelle. Quel corps pour la photographie ? Justement pas le corps phénoménologique comme partie du Monde ou jeté-au-Monde, mais un archi-corps originaire et transcendantal qui est d'entrée de jeu « vision » de part en part, mais vision encore

La technologie photographique serait chargée de réaliser au maximum l'ordre photographique réel comme une symbolisation (partiellement encore sous les lois du Monde) de la science et de sa posture prise ici comme règle ou norme. On n'interpréterait plus la photographie comme un savoir qui redouble le Monde, mais comme au contraire une technique qui simule la science, une forme de savoir qui représente une tentative d'insertion de la science sous les conditions d'existence du Monde et surtout de la perception: un mixte de science et de perception assuré par une technologie. Pour comprendre la photographie, il faudrait de toute façon cesser de prendre la perception et l'être-au-Monde comme paradigme et prendre l'expérience scientifique du Monde pour guide. On verrait alors se dessiner un écart de la photographie à la science, écart qui définirait son sens de pratique artistique. Ce sens artistique devrait se lire comme l'entre-deux de la vision-en-science et de la perception ou de l'être-au-Monde, et comme écart assuré par une technologie.

POSTURE PHOTOGRAPHIQUE ET FORCE (DE) VISION

Essayons d'abord de décrire l'acte photographique systématiquement – quitte à nuancer et rectifier ensuite – en fonction du paradigme nouveau, « abstrait » ou d'esprit « scientifique » que nous avons évoqué et que nous allons préciser.

située et interprétée à nouveaux frais. Au paradigme transcendant de la philosophie et qui reste dans la *Différence onto-photo-logique*, nous opposons la posture du savoir le plus naïf et le plus intrinsèquement réaliste, posture qui nous paraît essentielle – plus que le calcul et la mesure – pour définir l'essence de la science. En quoi le savoir immanent à la posture du photographe est-il de ce point de vue de l'ordre de celui de la science, en quoi lui est-il au moins apparenté, et qu'est-ce qui l'en distingue pour en faire finalement un art plutôt qu'une science ? Cette dernière question fait apercevoir la complexité de l'hypothèse générale qui nous sert de fil conducteur: dans quelle mesure la photographie n'est-elle pas une activité par exemple du type de l'Intelligence Artificielle (IA), une tentative de simulation technologique non pas du Monde et de sa réalité objective, de son objectivité philosophico-culturelle, mais de la science et de la réalité que la science peut décrire naïvement en dernière instance ? Comme l'IA, la photographie serait une science usant d'une technologie, ou une technologie réalisant un rapport *plutôt* scientifique et naïf au Monde – à sa réalité – du moins telle que la science, elle, ne la donne qu'en dernière instance. Pas une perception artificielle du Monde (ce serait supposer le modèle philosophique de la perception), mais une science artificielle ou une simulation technologique de la science, supposant une dernière fois encore le Monde dans sa réalité transcendante.

ait une « foi du photographe » sur le modèle de celle du philosophe qui, lui, par métier, *croit* au Monde et flash ou transcende chaque fois – ni qu'il confesse cette foi à chaque opération. Comment exactement le photographe, par son corps, son œil, son appareil, se rapporte-t-il au Monde ? de manière telle que seule une phénoménologie – celle de l'être-photographique-au-Monde – pourrait la décrire ? Ou bien de manière nécessaire à un Monde contingent comme tel, ce qui interdirait une phénoménologie ou une ontologie de la photographie ? Le photographe est-il au Monde et à l'Histoire, prélevant sur eux une image, un événement, les travaillant sans les en extraire ou les en arracher ? Ou bien si la philosophie est déjà la photographie *du* Monde, et aussi bien le Monde de la photographie, pourquoi la photographie, elle, ne serait-elle pas hors du Monde ? et en quel lieu utopique ou *pré-territorial* ? L'acte photographique est un certain type d'ouverture, mais est-il si sûr que toute ouverture se fasse au Monde ? S'agit-il simplement d'une *décision photographique*, de quelque chose comme un recul technique et observationnel par rapport aux choses mais pour mieux assurer sa prise – fût-elle imagée et magique – sur elles ?

A l'hypothèse techno-photo-mondaine ou figurative qui est celle de la philosophie, nous opposons une tout autre hypothèse générale – celle d'une abstraction radicale que la photographie ne réalise peut-être pas intégralement par elle-même, mais par rapport à laquelle elle peut être

le réalisme, l'idéalisme photographiques se fondent sur cette conclusion commune, ce refus d'examiner la nature exacte et limitée de cette présupposition de la perception dont la photographie devient alors un mode plus ou moins éloigné, réifié, déficient, ou bien idéalisé, voire différé, etc. L'illusion réaliste propre à la philosophie (même et surtout lorsqu'elle est idéaliste), son auto-factualisation, imprègne de son fétichisme la théorie de la photographie et donne de celle-ci, à travers des esthétiques apparemment contradictoires, une même conception figurative si l'on peut dire. La tâche d'une pensée rigoureuse est plutôt de fonder – au moins dans le principe – une théorie abstraite, mais radicalement abstraite, absolument non-mondaine et non-perceptuelle, de la photographie. Les interprétations traditionnelles, c'est-à-dire simplement philosophiques, de la photographie se font à partir de l'un des éléments transcendants inscrits dans le Monde – l'œil, l'appareil et ses techniques, l'objet et le thème, le choix de l'objet, de la scène, de l'événement – à partir d'une sémiologie ou d'une phénoménologie qui sont des doctrines qui commencent par donner trop au Monde et qui retirent à la vue, à l'essence de la vue en l'interprétant trop vite par rapport à la seule transcendance du Monde. Elles se fondent sur la foi perceptive supposée à la base de l'acte photographique alors qu'il y a peut-être, au fondement de celui-ci, plus qu'une foi, un véritable savoir photographique spontané qu'il faut décrire. Il n'est pas sûr qu'il y

seulement ce que nous-mêmes comme force (de) vision pouvons décrire des objets, techniques et styles de la photographie; cela seul qui n'est susceptible que d'une pure description en dehors des objets, des buts, des finalités, des styles et techniques, etc. ... qui sont ses conditions d'existence. Ne pas confondre l'essence de la posture photographique avec ses conditions d'existence dans la perception, dans l'histoire des styles et l'évolution des techniques.

POUR UNE THÉORIE ABSTRAITE OU NON-FIGURATIVE DE LA PHOTOGRAPHIE

Que peut ou que manifeste une photo comme telle – pas par l'objet qu'elle montre, mais en tant que photo qui le montre ? Quel est son pouvoir de phénoménalisation du réel – de quel réel surtout ? Où ce pouvoir est-il lui-même perceptible et saisi dans l'objet ? dans le thème ou l'appel du Monde ? dans le processus technique ? dans le résultat, la photo-objet « montrée » et regardée ...?

Comme tous les arts, la photographie requiert la perception ou s'y réfère, et même la suppose. Mais de ce qu'elle la suppose, toutes les esthétiques philosophiques concluent abusivement à une continuité originaire de l'une à l'autre, continuité confondue avec l'idée de « pré-supposition ». Le matérialisme, le technologisme,

occidentale; de repenser ce qu'est une « vue » d'après son essence. A supposer, comme on le suggérera, que l'essence de la vue ne soit d'aucune manière photographique, qu'elle exclue totalement la métaphore onto-photo-logique, alors c'est depuis cette instance non-photographique originaire et positive qu'il faudrait « voir » à nouveau la photographie, plutôt que depuis celle-ci et circulairement, c'est-à-dire sans rigueur. L'essence de la photographie n'est pas elle-même « photographique » au sens onto-photographique de ce mot: sans doute. Encore faut-il déterminer positivement, autrement que par un « retrait », une « réserve », une « différance », etc. le non- du non-photographique: c'est ce à quoi serviront les notions de *posture photographique* et de *force (de) vision*.

Plus généralement une bonne description de la photographie exige qu'on la traite comme une essence à part entière: ni comme un événement du Monde ou de la philosophie, ni comme un sous-produit syncrétique de la science et de la technologie modernes; qu'on reconnaisse l'existence, autant que d'un art, d'une authentique pensée photographique – c'est-à-dire, au-delà de la composante technologique et de la production d'images, un certain rapport spécifique au réel et qui se sait lui-même comme tel. On éliminera donc aussi de notre méthode le point de vue du style, de l'histoire des styles et des techniques, ce n'est pas notre objet. Nous faisons une description, rien que cela: on appelle ici essence de la photographie

C'est un usage de la photographie en vue d'une activité non-photographique, qui, lui est le véritable élément de la photo, son sens et sa vérité. Par « photographie » au contraire, il faut alors entendre non seulement la technique mais les auto-interprétations spontanées, plus ou moins invisibles, de style philosophique qui l'accompagnent, le « photographisme » qui nous tient lieu de pensée et qui s'exerce sous la forme d'un oubli de l'essence de la photographie au profit de son appropriation philosophique, c'est-à-dire, ainsi qu'on l'a vu, onto-photo-logique. L'onto-photo-logique se manifeste en effet sous la forme d'une autoposition circulaire de la technique photographique et de ses éléments pris du Monde (corps, perception, motif, appareil), cette autoposition signifiant une réflexion vicieuse sur soi, une interprétation à partir d'éléments qui sont peut-être déjà des interprétations et, de toute façon, à partir des préjugés onto-photo-logiques occidentaux qui sont redoublés et fétichisés sous la forme des philo-sophies-de-la-photographie, mais jamais réellement remis en cause ou « réduits ».

Il ne suffit donc pas de « remonter » à la « métaphore » photographique des origines de la philosophie pour penser en toute rigueur le photographique – c'est ce que ne cessent de faire les philosophes, c'est leur manière de prendre « vue » sur « vue ». Il est plus urgent de trouver le moyen de suspendre ou de mettre entre parenthèses, radicalement et sans reste, toute l'onto-photo-graphique

onto-photo-logique de la philosophie ? Si nous voulons simplement décrire ou penser l'essence de la photographie, c'est de ce mixte de la philosophie comme photographie transcendantale que nous devons nous délivrer afin de penser le photographique hors de tout cercle vicieux à partir d'une pensée et peut-être d'une « vue » absolument et dès l'origine dépourvues de l'esprit de la photographie.

Voilà le premier sens de « non-photographie »: ce mot ne désigne pas une technique nouvelle, mais une description et une conception nouvelles de l'essence de la photographie et de la pratique qui en découle; de son rapport à la philosophie; de la nécessité de ne plus la penser sans plus à travers la philosophie et ses diverses « positions » mais de chercher une pensée d'essence absolument non onto-photo-logique pour penser correctement, sans apories, cercles et métaphores infinies, ce qu'est et ce que peut la photographie. Une pensée rigoureusement non-photographique, c'est-à-dire d'abord non-philosophique dans son essence ou sa constitution intime, peut seule décrire sans pétition de principe la photographie – comme un événement absolu plutôt que comme divisée, c'est-à-dire déjà anticipée philosophiquement dans une essence idéale et réaliste empiriquement – et, à l'autre extrémité, ouvrir la photographie elle-même, comme art et comme technique, à l'expérience du non-photographique.

Celui-ci n'est donc ni le prolongement de celle-là à un écart, différence ou décision près; ni sa négation.

– à tous les sens du mot – photographique, comme une irruption de l'essence « vide » de la photographie et comme une ivresse du Tout-photographie et de la photographie du Tout. Photographie sans technique, sans art, sans science, condamnée à se réfléchir elle-même sans fin et à ressusciter nostalgiquement la foudre héraclitéenne trop tôt venue. Plus qu'un stade du miroir, la philosophie est cette pensée prématurée qui se sera constituée à travers un *stade du flash* et de la chambre noire, se donnant un être et une assise fragiles sur ce mode photographique par ailleurs inachevé et trop immédiatement exploité.

Prolongeons l'hypothèse: cette pulsion photographo-centrique au coeur de la pensée, quelque chose comme une *Apparence photographique objective* dont elle se nourrit comme d'un élément incontournable, rend impossible de penser rigoureusement l'essence de la photographie. Si celle-ci fonctionne comme métaphore *constitutive* de la décision philosophique, comment pourrait-elle être encore pensée sans cercle vicieux par la philosophie ? N'importe quelle philosophe de la photographie – c'est un invariant – en appellera au Monde, à l'objet perçu, au sujet percevant, tous supposés donnés et donnés initialement par ce flash transcendantal qui aura fait surgir le Monde du milieu de l'étant. Mais comment une telle manière circulaire de penser ne ferait-elle pas de la photographie comme posture, comme technique et comme art, une dégradation ou une déficience « empirique » de l'essence

première vue par d'autres, de s'engager dans un *devenir-photographique-illimité* – afin de vérifier que le flash, le Monde, le flash du Monde c'est-à-dire la philosophie a bien eu lieu, n'a pas été une illusion des sens.

De cette légende photographique qui entoure la philosophie, inutile de vouloir séparer celle-ci: la philosophie n'est rien d'autre que cette légende de l'illumination fulgurante des choses et de son insaisissable retrait, de ce non-encore-photographié qui fonde le destin photographocentrique de l'Occident. Un véritable automatisme de répétition photographique traverse – bien avant l'invention de la technologie correspondante – la pensée occidentale.

La philosophie aura été cette métaphore d'une écriture ou d'une parole qui court après une lumière déjà retombée. Peut-être n'est-elle – c'est ce que l'on appellera une hypothèse méta-photographique sur les origines de la philosophie – qu'une photographie trop vite réalisée et supposée totale et réussie, une activité de photographie transcendantale qui se constitue par l'absence, sur le fond de l'absence de la technologie adéquate. Peut-être n'est-elle qu'une conception photographique prématurée du Monde, née de la généralisation précipitée, excessive, des phénomènes d'illumination de formes qui se produisent au ras des choses ou du langage, et qu'aucune technique n'était encore présente pour recueillir, stocker et exploiter. La philosophie est peut-être née comme une catastrophe

Qu'est-ce que voir en photo ?

LE PHILOSOPHE EN AUTO-PORTRAIT DU PHOTOGRAPHE

Tout, le Tout lui-même, aurait commencé par un flash, la foudre de l'Un illuminant moins le Monde déjà-là qu'elle ne le ferait surgir comme la figure des choses que sa fulguration à jamais aurait dessinée pour l'Occident. Telle est la légende philosophique du flash originaire, de la naissance du Monde, légende de la naissance de la philosophie dans l'esprit de la photographie. La philosophie annonce que le Cosmos est une prise de vue, et s'annonce elle-même comme cette prise de vue créatrice du Monde. L'enfant joueur d'Héraclite n'aurait été finalement qu'un photographe. Pas n'importe lequel: photographe « transcendantal » puisqu'il ne photographie pas le Monde sans le produire; mais photographe sans appareil, et peut-être pour cela même destiné à tirer sans cesse de nouvelles prises de vue sur le premier flash – voué à l'extinction –, contraint de commenter ainsi de manière interminable la

photographie d'un ensemble de distinctions ontologiques et de notions esthétiques venues des sciences humaines, la philosophie aidant, et qui la célèbrent comme double du monde, tout ce qui forme le « Principe de photographie suffisante », afin de faire apparaître sa modestie et son caractère abyssal de « photo d'identité ».

J'ai conservé l'expression orale un peu flottante, non exempte de redites, de ces conférences (surtout la seconde partie). Il m'a paru forcé de les mettre exactement au niveau théorique actuel de la non-philosophie. Seul la première avait été publiée dans un recueil du *Germs* (direction Ciro Bruni) et les toutes dernières dans des plaquettes. Écrites vers 1992 elles contiennent l'essentiel de la non-philosophie telle qu'elle est rassemblée dans la « Théorie des identités » (PUF) et font le lien avec des thèmes quantiques majeurs de « Philosophie non-standard » (éditions Kimé). Il suffit de comprendre que le terme d'« identité », qui n'est pas le plus heureux à cause de son passé logique, assure le passage entre l'Un, objet de toujours de nos recherches, et la « superposition » quantique, notre opérateur actuel. Ne s'imposeraient donc que quelques changements et précisions de vocabulaire.

<div style="text-align:right">

FRANÇOIS LARUELLE

PARIS, MARS 2011

</div>

Préface

Que disent ces essais ? La photographie en chair et en os, et c'est à peine ceux du photographe. Des myriades de clichés racontent le monde, parlent entre eux, tissent une vaste conversation, remplissent une photosphère qui n'est située nulle part. Mais une seule photo suffit à exprimer un réel que tous les photographes espèrent un jour saisir sans y parvenir. Et pourtant il est au ras des clichés, vécu autant qu'imperceptible. Les photos sont les mille facettes plates d'une identité insaisissable qui ne brille, et parfois faiblement, que hors d'elle-même. Une photo, ce n'est pas grand-chose en dehors d'un regard interrogateur et concupiscent, et pourtant c'est un secret fascinant. « Non-photographie » ne dit surtout pas une négation absurde de la photographie pas plus que la géométrie non-euclidienne n'exige la destruction d'Euclide. Au contraire, il s'agit de limiter les prétentions de ses interprétations en fonction du monde et de faire valoir son universalité humaine. On débarrasse ici la théorie de la

SOMMAIRE

First published in 2011 by

URBANOMIC
THE OLD LEMONADE FACTORY
WINDSOR QUARRY
FALMOUTH TR11 3EX
UNITED KINGDOM

SEQUENCE PRESS
36 ORCHARD STREET
NEW YORK
NY 10002
UNITED STATES

Third Revised Edition 2015

ISBN 978-0-98321-691-9

BRITISH LIBRARY CATALOGUING-IN-PUBLICATION DATA
A full catalogue record of this book is available
from the British Library

LIBRARY OF CONGRESS CATALOGING-IN-PUBLICATION DATA
A full catalog record of this book is available
from the Library of Congress

Copy-editor: Silvia Stramenga
Printed and bound in the UK by
TJ International, Padstow

www.urbanomic.com
www.sequencepress.com

FRANÇOIS LARUELLE

Le Concept de Non-Photographie

URBANOMIC

sequence

Le Concept de Non-Photographie